시뮬라크르의 시대

시뮬라크르의 시대

박정자
지음

기파랑 에크리 Ecrit

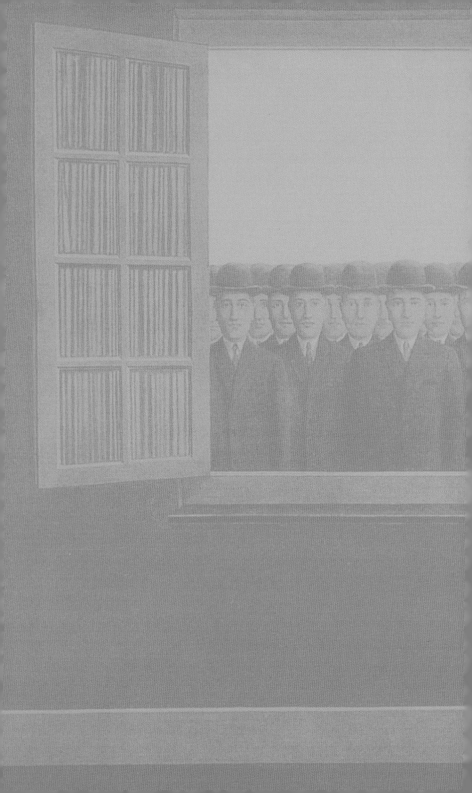

가상현실의 시대

『마그리트와 시뮬라크르』를 출간한 지 어언 8년. 2011년에 출간 된 『마그리트와 시뮬라크르』는 푸코, 들뢰즈, 라캉, 보드리야르 등 철학자들의 이론을 상호 연계하여 시뮬라크르 이론을 포괄 적으로 다룬 책이었다.

현대의 시간은 빠르게 흐른다

스티브 잡스가 아이폰을 처음으로 발표한 것 이 2007년, 삼성 갤럭시 노트 시리즈가 나온 것이 2010년.

불과 10여 년밖에 안 됐는데, 스마트폰이 없던 시대가 마치 석기시대처럼 느껴진다. 요즘 아이들은 스마트폰 없는 세상을 상상하지 못한다. 세상은 천지개벽하였다.

한국에서 시간은 더 빨리 흐른다. 한국의 8년은 다른 나라의 80년에 맞먹는다. 엄청난 정체(政體)의 변화가 있었고, 수많은 사 람들이 깊은 좌절감을 경험하였다.

그 와중에 시뮬라크르(simulacre)는 현대를 표현해 줄 가장 중요한 개념 중의 하나가 되었다.

예쁘장한 외모와 완벽한 노래와 춤으로 세계 젊은이들을 사로잡은 K팝 아이돌들이 마약을 하고 섹스 동영상을 유포했다는 사실이 만천하에 폭로되었다. 건강하고 아름다웠던 겉모습의 이미지와는 전혀 다른 추악한 실체가 드러난 것이다. 더없이 멋있었던 그들의 이미지는 한갓 시뮬라크르에 불과했다. 실체 없는 이미지, 혹은 실체와 일치하지 않는 가짜의 이미지 — 바로 시뮬라크르 아닌가.

늘 가난한 사람들을 위한다는 좌파 정치인들이 온갖 불법과 반칙을 통해 재산을 모은 일이 속속 드러났다. 게다가 그게 무슨 죄가 되느냐는 오만함까지 서슴지 않고 보여 주었다. 정의의 화신인 체하는 그들의 이미지와는 어울리지 않았다. 그 이미지가 시뮬라크르다. 실체와 일치하지 않는 가짜 이미지, 그것이 바로 시뮬라크르다.

똑같은 텍스트라도 시간이 지나면 다른 의미를 지니게 된다. 시뮬라크르적 상황이 더욱 만연해진 이 가상현실의 시대에 책의 의미는 한층 더 깊이 있게 다가온다. 물론 좀 더 쉽게 수정도 했다. 그리고 제목을 『시뮬라크르의 시대』로 바꾸었다. 이제 단순한 미학이론을 넘어서 현대사회 전체를 폭넓게 이해할 수 있는 포괄적 인문학 책이 되었다.

아름다운 회화작품들을 감상하며 편안히 페이지들을 넘기다 보면 어느새 현대사회의 원리를 고도의 철학이론과 함께 깨닫게 될 것이다.

2019년 9월
박정자

졸업작품전이 열리고 있는
학교 교내 차도에서

강의동에 이르는 짧고 야트막한 경사길에 푸른색 바탕에 흰 구름이 드문드문 그려진 좁고 긴 PVC 깔개가 쭉 깔렸다. "마그리트다!" 얼핏 떠오른 생각이었다. 세상 모든 사람들의 무제한의 소유물인 푸른 하늘과 흰 구름까지 마그리트 것이라니. 마그리트는 우리 주변의 일상적인 사물만이 아니라 자연까지도 자기 것으로 만들어 버리는 특이한 재주를 가졌다.

파이프, 검은 중절모 쓴 남자, 가려진 얼굴, 사각의 프레임, 새나 배 같은 형태 속에 가득 찬 숲이나 바닷물, 이 모든 것들에 마그리트의 상표가 찍혀 있다. 조금 과장해 말하자면 신문, 잡지에 하루도 마그리트 풍의 광고가 없는 날이 없을 정도다. 그의 상표가 찍혀 있다는 것은 비유적인 표현이기도 하고 실제적인 상거래 현실이기도 하다. 검은 중절모 쓴 남자의 모습이 언뜻 비치기만 하면 저작권 요구가 들어오고, 책 제목에 마그리트를 집어넣으면 저작권료를 내야 하는 것은 물론 책의 내용까지 검열당

해야 한다. 나중에는 푸른 하늘과 흰 구름만 들어가도 저작권료를 요구할지 모르겠다.

1967년에 사망한 마그리트 자신이 그렇게 탐욕스럽고 오만한 사람은 아니었을 것이다. 지금은 중절모 쓴 남자가 그의 상표처럼 되었지만 당시에는 모든 평균적 중산층 남자들의 복식이었다. 자신의 그림 〈골콘다〉를 설명하는 글에서 "중절모는 전혀 놀라운 것이 아니다. 그것은 아주 진부하기 짝이 없는 모자다. 중절모를 쓴 남자는 익명성 속의 '미스터 애버리지(Mr. Average, 평균인)'다. 나도 중절모를 하나 쓰고 있다. 나는 대중들 사이에서 눈에 띄고 싶은 마음이 전혀 없기 때문이다"라고 말하는 것을 보면 그는 겸손한 사람이었던 것 같다.

가시성과 언표

가령 마티스나 샤갈처럼 아름다운 색채로 사람들의 마음을 행복하게 해 주는 그림도 아니고 어찌 보면 무미건조한 사실화일 뿐인데, 마그리트의 그림이 그토록 많은 광고 이미지에 인용되고 있다면 뭔가 현대인들을 사로잡는 코드가 그 안에 있다고 생각할 수밖에 없다. 마그리트에 대한 나의 지극히 이성적인 관심은 거기서부터 출발했다.

미셸 푸코가 1973년에 쓴 『이것은 파이프가 아니다』에서 나는 그 단서를 발견했다. 이 책에는 우선 가시성과 언표(言表)라는 푸코의 핵심적 주제가 있다. '가시성'과 '언표', 뭔가 어려운 말인

것 같지만 사실은 '그림'과 '말'이다. 우리 눈에 보이는 모든 것 혹은 그것을 보는 행위가 가시성이고, 말로 표현된 어떤 대상 혹은 그것을 표현하는 언어행위가 언표다.

우리가 어떤 대상을 알게 되는 것은 그 대상을 직접 보았을 때다. 그러나 세상의 모든 물건을 다 눈앞에 가져와 볼 수 없으므로 우리는 그것을 그대로 모방해 그린 그림을 보고 대상을 인식한다. 그러므로 '본다'는 것은 실제의 사물을 포함하여 이미지, 그림, 형상, 재현 등 여하튼 모든 시각적인 가시성의 영역이다.

어떤 대상을 그림으로 나타낼 수도 있지만 말로 묘사할 수도 있다. 아름다운 꽃을 종이에 그림으로 그릴 수도 있지만 그것의 아름다움을 언어로 세밀하게 묘사할 수도 있다. 이 언어의 영역이 언표다. 말을 통해서 하나의 대상을 묘사하거나 그것의 이름을 말하거나 혹은 그것의 의미를 전달하려 할 때 우리가 사용하는 말은 음성언어일 수도 있고 문자언어일 수도 있다. 이 언어의 영역이 언표다.

그러므로 '보여 주기', '그리기', '복제하기', '모방하기', '바라보기'와 같은 술어와 '이미지', '회화', '사물' 같은 가시적 대상이 모두 가시성의 영역이다. 반대로 '명명하기', '말하기', '분절하기', '읽기'는 모두 언표의 영역이다.

'이것은 파이프가 아니다'라는 문장은 마그리트가 파이프 그림을 그려 놓고 그 아래 써넣은 글이다. 파이프를 그려 놓고 '이것은 파이프가 아니'라니, 이상한 말이 아닌가? 가시성과 언표

의 관계를 성찰하게 해 주는 것으로 이보다 더 적절한 예는 없을 것이다.

르네상스 이래 서구 미술사를 지배해 온 두 가지 원칙도 가시성과 언표에 관한 것이었다. 첫 번째 원칙은 조형적 재현과 언어적 지시 사이의 분리이고, 두 번째 원칙은 유사성과 재현적 관계의 확언 사이의 일치다. 쉽게 얘기하면 첫째, 글과 그림은 다르다는 것이고, 둘째, 그림과 제목은 일치한다는 것이다. 이와 같은 분리와 일치의 두 원칙에서 우리는 언표와 가시성의 관계에 대한 흥미로운 관념을 발견할 수 있다.

조형적 재현과 언어적 지시가 서로 분리된다는 것은 한마디로 문자와 그림이 서로 다르다는 의미인데, 이 원칙의 절대성을 파괴한 것이 스위스 화가 폴 클레였다. 그는 문자를 조형적 요소로 사용하는가 하면 회화적 형태가 그대로 언어가 되기도 하는 그림을 그렸다.

'유사하다는 사실과 재현적 관계의 확언 사이의 등가성', 쉽게 말해 '그림과 제목 사이의 일치'라는 원칙을 파기한 것은 바실리 칸딘스키였다. 고집스러운 선들과 색채들을 통해 그는 유사와 재현 관계를 동시에 지워 버렸다. 그의 그림에는 선과 색채들만이 있을 뿐 우리가 꼭 집어 "이것은 무엇이다"라고 말할 수 있는 사물의 형태가 없다.

얼핏 보기에 마그리트의 그림은 추상적 기획과는 거리가 멀다. 그의 그림은 대상과 형상을 분명하게 환기한다. 사실주의적

그림이라고 분류해도 좋을 정도다. 그러나 문자 요소와 조형 요소가 전혀 일치되지 않고 철저하게 분리되어 있다는 점에서 마그리트의 그림은 그 누구의 그림보다 더 클레나 칸딘스키와 닮았다.

칸딘스키와 마찬가지로 마그리트의 작품도 미메시스적 규범에서 벗어났다. 다만, 마그리트는 유사의 파괴를 통해서가 아니라 사물과 철저하게 유사한 형태들을 비상식적으로 배치함으로써 우리의 허를 찌른다.

유사와 상사

유사(類似, resemblance)와 상사(相似, similitude)도 마그리트의 그림을 해석하는 유용한 코드다. '유사'와 '상사' 둘 다 '비슷함'이라는 의미인데, 그중에서 유사하다는 것은 모델을 모방한다는 의미이며 최초의 요소를 참조한다는 뜻이다. 비슷하기 위해서는 최초의 어떤 참조물이 있어야 하기 때문이다.

'유사'는 '주인(patron)'을 갖고 있고, '상사'는 주인이 없다고도 말한다. 무슨 이야기인가? '주인'이란 비슷비슷한 대상들 사이에 등급을 정하는 최초의 요소를 지칭한다. 예를 들면 판화에서 최초의 원판 같은 것이다. 그런데 최초의 참조물을 복제하는 복사본들은 복제가 진행될수록 점점 더 희미해진다. 그리하여 복사본들은 좀 더 높은 단계의 복사본과 좀 더 낮은 단계의 복사본으로 분류된다. 여기에는 철저한 위계질서가 있다. 판화에

서 이디션 넘버가 원판에서 멀어질수록 그림 값이 더 싸지는 원리와 같다. 이 최초의 원판, 거기서부터 모든 복제가 나오는 그 원본을 푸코는 주인이라고 말했다. 푸코에 의하면 '유사'는 재현에 봉사한다.

그러나 상사는 '주인'이 따로 없이, 즉 '원본(오리지널)'이 따로 없이 일련의 시리즈로 전개된다. 거기에는 시작도 끝도 없다. 이쪽 방향에서 저쪽 방향으로, 또는 저쪽 방향에서 이쪽 방향으로, 어느 방향에서 주파해도 상관없다. 거기에는 위계(位階)도 없다. 그저 단지 사소한 차이에서 차이로 무한히 증식될 뿐이다. 예컨대 앤디 워홀의 마릴린 먼로 그림에서 어떤 것이 시작이고 어떤 것이 끝이라고 할 수 없다.

그렇다면 상사는 결국 들뢰즈가 『차이와 반복』에서 새롭게 조명한 플라톤의 시뮬라크르와 같은 것이 아닌가. 플라톤에 의하면 사물들은 이데아를 모방한 이미지에 불과한데, 그 이미지 중에서도 좀 더 분명하게 이데아를 모방한 것이 사본(寫本, copy)이고, 흐릿한 이미지는 시뮬라크르라고 했다. 이때 사본은 이데아와 유사성을 가진 이미지인 데 반하여 시뮬라크르는 일종의 사본의 사본(copie de copie)이고, 무한히 격하된 도상(圖像)이며, 무한히 느슨해진 유사성이라고 했다.

다시 말하면 유사는 사물과 이데아와의 수직적 관계고, 시뮬라크르는 사물들끼리의 수평적 관계다. 이것을 회화에 적용해 보자면 모델을 충실하게 복사한 그림이 원본과의 유사의 관

계라면, 모델과는 아무 상관없이 복제품끼리 서로를 닮아 가며 반복하는 이미지들은 상사의 관계다. 예컨대 〈모나리자〉는 16세기 이탈리아의 한 여인이라는 실제의 모델을 비슷하게 모사한 사본인 데 비해, 앤디 워홀의 색깔만 달리할 뿐 똑같은 얼굴의 마릴린 먼로 시리즈는 실제의 모델을 모사한 것이 아니라 애초부터 복제품이었던 어떤 사진을 조금씩 다르게 반복한 시뮬라크르다.

들뢰즈는 플라톤이 사본과 시뮬라크르라는 두 종류의 이미지 중에서 사본의 우월성만 주장했다는 것을 상기시키면서, 플라톤에 의해 사악한 이미지로 폐기처분당했던 시뮬라크르의 권리를 회복시켜야 한다고 말했다. 들뢰즈가 복권시켜야 한다고 말하는 시뮬라크르의 성질이 다름 아닌 '차이'와 '반복'이다. '차이와 반복'의 미학이 구현된 예술작품으로 그는 앤디 워홀의 작품을 암시하면서 팝아트에 대한 강한 지지를 표명하였다.

밝은 시뮬라크르, 어두운 시뮬라크르

푸코의 마그리트 분석에 이어 우리가 플라톤의 이데아 사상을 고찰한 것은 이처럼 시뮬라크르 이론의 원형이 플라톤에게 있기 때문이었다. 유사와 상사의 개념 유희로 어렵게만 느껴지는 푸코의 마그리트론은 결국 플라톤의 이데아 사상만 이해하면 간단하게 이해되는 것이었다.

일단 마그리트의 상사가 시뮬라크르와 동의어라는 것이 밝혀지면 역시 시뮬라크르를 논한 보드리야르의 시뮬라시옹 이론을 그냥 지나칠 수 없다. 푸코와 들뢰즈가 그토록 열광하고 찬양했던 밝고 역동적인 시뮬라크르는 10여 년의 시차를 두고 보드리야르에 오면 아주 어둡고도 비관적인 불길한 허무주의가 된다.

우리는 오늘날 이 두 흐름이 공존하는 것을 확인할 수 있다. 마릴린 먼로니 엘리자베스 테일러 같은 대중적 아이콘을 복제한 앤디 워홀의 그림이 경매시장에서 천정부지의 가격으로 팔리고 있고, 무라카미 다카시나 요시토모 나라 같은 세계적 아티스트의 그림이 모두 애니메이션 캐릭터를 소재로 하고 있는 현상은 1960년대의 팝아트가 아직도 건재함을 증명한다.

그러나 또 한편, 일련의 SF 영화들이 반복적으로 다루는 '현실과 꿈', '실재와 가상' 등의 주제는 시뮬라크르의 무서운 힘에 대한 인간의 공포를 보여 준다. 현실과 상상의 경계선이 모호한 영화, 소설, 미술 작품들에서 우리는 우리가 살고 있는 세계가 실재의 세계가 아닐지 모른다는 짙은 불안감을 읽을 수 있다. 거울이 더 이상 충실하게 대상을 반영하지 않는 세계, 무수하게 똑같은 모양의 인간 분신들이 세상에 가득 들어차 있는 세계, 시간이 가역적으로 혹은 평행적으로 마구 휘어 4차원 속으로 들어간 세계에 대한 예감이 그것이다. 4차원의 세계란 더 이상 우리의 3차원적 세계에는 없는 디스토피아일 것이기 때문이다.

마그리트의 그림이 오늘날의 대중의 감성에 그토록 부합하는 것은 거기에 시뮬라크르라는 코드가 있기 때문이라는 것을 우리는 확인했다. 그런데 시뮬라크르에는 들뢰즈나 푸코가 생각하는 밝고 역동적인 것도 있고, 보드리야르가 우려해 마지않는 부정적인 가상의 세계도 있다. 마그리트의 그림은 어떤 시뮬라크르의 영역에 있는 것일까?

〈데칼코마니〉나 〈골콘다〉 같은 경쾌한 시뮬라크르가 있는가 하면, 〈포도 수확의 달〉처럼 우울한 시뮬라크르도 있다. 회색빛 창문 밖 구름이 짙게 낀 회색 하늘 아래 수십, 수백 명의 중절모 쓴 남자들이 똑같은 표정, 똑같은 키, 똑같은 옷차림으로 빼곡하게 줄지어 서 있는 모습은 보드리야르가 말하는 불길한 분신의 주제를 강렬하게 상기시킨다. 푸코는 팝아트적 의미에서 마그리트에게 열광했지만, 오히려 마그리트는 보드리야르적 시뮬라크르 이론에 더 부합하는 상상력을 펼쳤던 것 같다.

마그리트에 대한 우리의 관심은 푸코, 라캉, 들뢰즈, 보드리야르를 거치며 결국 시뮬라크르 미학에 대한 일반적인 고찰이 되었다. 요즘 사회과학에서 흔히 거론되는 '내파(內破)'라는 개념이나, 미학과 커뮤니케이션이론에서 자주 쓰이는 하이퍼리얼의 개념도 모두 시뮬라크르와 연관이 있다. 성경에 나오는 "너희는 우

상을 만들지 말지니…" 할 때의 '우상' 또는 '헛것'이라는 말도 시뮬라크르의 번역어다. 가상현실이 지배하는 현대 미디어 환경에서 모든 '분신', '가짜'가 시뮬라크르다. 그러니 우리가 어떻게 시뮬라크르에 무관심할 수 있겠는가? 시뮬라크르는 더 이상 생경한 학술적 단어가 아니라 오늘날의 가상현실적 디지털 환경을 설명하는 핵심 개념인 것이다.

시뮬라크르를 같이 공부하며 젊은 감수성과 관심으로 내게 자극을 준 이화여대 조형예술대학원생들에게 고마움을 표하고 싶다.

2011년 1월
대학로의 한 카페에서
박정자

1

마그리트

삶은 내게 무언가를 하도록 강요한다.
그래서 나는 그린다.

Life obliges me to do something, so I paint.

Magritte

우리에게 친숙한 마그리트

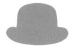

마그리트(René Magritte, 1898~1967)의 이름은 몰라도 그의 그림은 누구에게나 친숙하다. 서울역 앞 서울스퀘어 빌딩 전면에 밤이면 하늘에서 비처럼 내리는 중절모 신사들의 동영상이 LED 조명으로 상영되는데, 그것이 바로 마그리트의 〈골콘다 (Golconde)〉를 패러디한 양만기의 작품이다. 몇 년 전 신세계백화점 리노베이션 공사장 가림막의 그림도 이 〈골콘다〉였다.

검은 정장 차림에 검은 중절모를 쓴 중년 남자는 여기저기 광고에도 자주 등장한다. 몇 년 전 대치동 상가건물 분양 광고에는 회사 로고로 얼굴을 가리고 있는 중절모 쓴 남자가 나오고, 남성복 고급 브랜드인 '란스미어' 광고에서는 중절모 쓴 남자의 얼굴이 'luxury, quality, culture'라는 글이 인쇄된 책으로 가려져 있다.

01

04

01 하늘에서 비처럼 내리는 남자들. 중절모 쓴 남자, 파이프, 액자 등 마그리트의 모티프들을 한데 합쳐 패러디한 사진작가 난다의 작품.

02 〈데칼코마니〉와 〈골콘다〉에서 남자를 여자로 대체해 만든 패션화보 사진.

03 남성복 고급 브랜드 란스미어 광고. 중절모 쓴 남자의 얼굴이 가죽 장정의 고급스러운 책으로 가려져 있고, 책에는 'luxury, quality, culture'라는 글이 새겨져 있다. 중절모 쓴 남자도 그렇지만, 얼굴을 책으로 가렸다는 것이 특히 마그리트를 연

상시킨다. 그는 사람의 얼굴을 사과, 비둘으로 가린 그림을 자주 그렸기 때문이다

04 대치동 상가건물 분양 광고. 중절모 회사 로고로 얼굴을 가리고 있다. 검은 검은 양복을 입은 남자는 가장 전형적 트의 모티프다. 지금은 중절모 쓴 남면 마그리트재단에서 저작권료를 요구 마그리트 특유의 상표가 되었지만 당든 평균적인 중산층 남자들이 이런 복있었다.

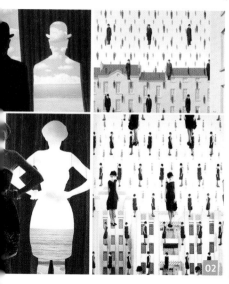

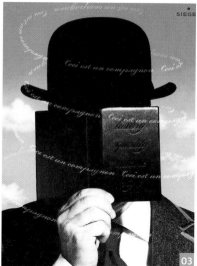

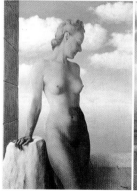

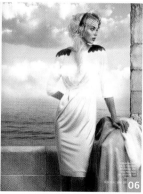

역 앞 서울스퀘어 빌딩 거대한 전면에 밤이면 양복, 검은 중절모에 검은 우산을 쓴 중년 남자 하늘에서 비처럼 내려온다. 마그리트의 〈골콘다〉(1953)를 패러디한 양만기의 작품을 4층에서 23 지 99×78m 넓이의 벽면에 LED 조명으로 동영상으로 상영하고 있는 것이다. 〈골콘다〉는 옛 골콘다 왕국(1364~1512)의 유적이 폐허로 남아 있는 인도 부 고도(古都)의 이름이다. 물론 마그리트의 그림 내용과는 아무 상관이 없다. 마그리트의 회화는 그림과 제목이 일치하지 않는 것이 특징이다.

06 푸른 하늘과 흰 구름이 모델의 옷을 그대로 통과하는 듯한 연출의 화보사진. 마그리트의 〈검은색의 마법〉(1935)을 그대로 차용했는데, 다만 여자를 나체로 할 수 없으므로, 그리고 이것은 패션광고 사진이므로 모델은 흰 원피스를 입고 있을 뿐이다.

사람의 얼굴을 사과, 비둘기, 꽃 등으로 가린 얼굴들은 마그리트의 그림에 자주 등장하는 주제다. 얼굴을 두건으로 감싼 그림이라든가, 빈 액자의 프레임을 얼굴 앞에 들고 있는 모습들도 광고에 많이 차용되는 마그리트의 그림들이다. 바다 위를 나는 커다란 새가 푸른 하늘과 흰 구름으로 몸이 채워져 있는 장면이라든가, 액자 속 그림과 그 모델인 경치가 그대로 일치하는 그림들도 모두 광고에서 즐겨 차용하는 모티프들이다.

마그리트의 그림은 패션화보에서도 가장 선호되는 주제다. 하늘에서 비처럼 내리는 남자들을 여자 모델로 대체한 화보라든가, 모델의 옷을 푸른 하늘과 흰 구름의 색깔로 만들고 그것을 하늘과 그대로 이어지게 사진으로 찍은 화보가 그것이다. 이탈리아의 한 고급 브랜드는 어떤 형태를 고르게 오려낸 것 같은 패턴의 미니스커트를 내놓으면서 '(마그리트의) 〈데칼코마니〉를 연상케 하는 프린트'라는 광고문안을 곁들였다.

　그러므로 이름 모르는 화가라고 해서 겁먹을 필요는 없다. 우리에게 너무나 친숙한 화가이기 때문이다.

회사원 같은 단정한 외모

20세기의 가장 위대한 화가 중 한 명으로 1천 점 이상의 그림을 남긴 르네 마그리트는 흔히 초현실주의 화가로 알려져 있지만, 미술만이 아니라 이미지 세계 전체에 깊고 넓은 영향력을 행사하고 있다. 현대회화에서 그의 영향력은 타의 추종을 불허한다. 광고, 팝아트, 하이퍼리얼리즘(hyperrealism,) 개념미술 등 모든 분야에서 그러하다. 특히 표절이건 은근한 모방이건 간에 광고에서 그의 존재는 절대적이다.

마그리트는 벨기에 출신으로, 아버지는 양복 재단사였고 어머니는 모자 제조공이었다. 아버지 사업이 잘 안돼 자주 이사를 다녔고, 열네 살 때 어머니가 물에 빠져 자살했다.

화가 하면 우리는 흔히 개성적인 외모와 자유분방한 옷차림을 연상하지만, 마그리트는 특이하게도 월급쟁이 회사원 같은

단정한 소시민의 모습이었다. 흔히 예술가들은 다른 사람들과 차별화하기 위해 튀는 외모를 연출하는데, 마그리트는 오히려 단정한 외모로 다른 예술가들과 확연하게 차별화되는 화가다.

그가 즐겨 그린, 검은 양복에 중절모를 쓴 무표정한 남자가 바로 그의 모습이다. 재미있는 것은, 지금은 중절모 쓴 남자가 마치 마그리트의 상표나 되는 것처럼 특별한 모습이지만 당시에는 모든 평균적인 중산층의 남자들이 이런 복장을 하고 있었다는 사실이다. 중절모에 짙은색 정장 차림을 하는 것은 "익명성 속에 자신을 감추기 위해서"라고 그는 말했다. 그림 〈골콘다〉를 설명하는 글에서 그는 "중절모는 전혀 놀라운 것이 아니다. 그것은 아주 진부하기 짝이 없는 모자다. 중절모를 쓴 남자는 익명성 속의 '미스터 애버리지(Mr. Average, 평균인)'다. 나도 중절모를 하나 쓰고 있다. 나는 대중들 사이에서 눈에 띄고 싶은 마음이 전혀 없기 때문이다"라고 말했다.

그는 겸손한 사람이었던 같다. 제목으로 쓰인 '골콘다'는 지금 폐허로 남아 관광지가 된 인도의 한 고도(古都)의 이름이다.

벽지회사 디자이너로 근무했고, 광고 그림도 그린 마그리트는 옷차림만이 아니라 인생에서도 극적인 요소가 별로 없다. 스캔들이나 여자 관계도 없었고, 외모에서 풍기는 그대로 소시민적인 절제된 삶을 살았다. 열다섯 살에 우연히 만난 조르제트 베르제(Georgette Berger)라는 소녀와 9년 뒤 브뤼셀의 식물원에서 우연히 다시 만나 24세에 결혼했고, 평생 다정하게 살았다. 여자의

벗은 몸이 그대로 여자의 얼굴이 되는 기괴한 그림을 그린 화가의 인생이라고는 도저히 상상이 되지 않을 정도다.

그의 인생에서 유일하게 극적인 요소는 어릴 때 어머니의 자살이다. 물에서 건져올려진 어머니의 아래 옷자락이 위로 올라가 얼굴을 가리고 있었다고 한다. 그의 그림에서 얼굴을 두건으로 감싼 그림이 강박적으로 자주 등장하는데, 이것이 바로 이때의 트라우마가 아닐까 해석하는 평자도 있다.

환상적인 영화 〈팡토마(Fantômas)〉를 즐겨 보았고, 『지킬 박사와 하이드씨』를 쓴 로버트 루이스 스티븐슨(Robert Louis Stevenson)이나 「검은 고양이」의 에드가 앨런 포(Edgar Alan Poe), 아르센 뤼팽으로 유명한 탐정소설 작가 모리스 르블랑(Maurice Leblanc) 등의 소설에 심취했다. 화가로는 어릴 때 키리코(Giorgio de Chirico)의 그림을 접하고 깊은 인상을 받았다.

마그리트와 팝아트

마그리트의 그림은 회화란 무엇인가에 대해 질문을 던지는 그림이다. 형이상학과 초현실의 화가라고도 일컬어진다.

벽지 디자인과 광고 그림을 해서 그런지 그는 사물을 최대한 정밀하게 그린다. 얼핏 보면 사진이라고 해도 좋을 정도로 실재와 유사하게 그린다. 그의 재현의 방식은 중성적이고, 아카데믹하고, 교과서적이다. 그런데 이상하게도 그것은 미스테리를 불러일으킨다.

그렇다고 그의 그림이 무슨 상징은 아니다. 그는 현실을 상징의 시각으로 접근해서는 안 된다고 말하며 자기 그림에 대해 일체의 상징적인 설명을 거부했다. 화가가 탁자 위에 놓인 알을 그리고 있는 그림 속의 이젤에는 날개 펼친 새가 그려져 있다. 제목은 〈통찰력〉(338쪽). 제목에 무슨 상징적인 의미가 있는 것은

전혀 아니다. 〈금지된 재현〉(286쪽)에는 거울을 바라보는 남자의 등이 그려져 있다. 그러나 거울은 남자의 얼굴을 비추지 않고 그의 등을 비추고 있다. "그림의 제목은 설명이 아니고, 그림은 제목의 삽화가 아니다"라는 말이 그의 그림과 제목의 관계없음을 어렴풋이 짐작케 한다.

그의 그림은 너무나 혁신적이고 또 다양해서 그를 단순히 낭만주의, 상징주의, 초현실주의 속에 집어넣으려는 시도는 헛된 일이다. 그의 그림의 특징은 중요하지 않은 일상적 물건들을 세밀하게 묘사하거나 일련의 그림들이 여러 그림들에 자꾸만 다시 나타난다는 점이다. 중절모 쓴 남자도 그 한 예다.

그림을 그리는 것 외에 글도 많이 써서 편지, 팸플릿, 선언문, 자기 의도에 대한 설명문 들을 많이 남겼다. "그림 안에서 우리를 매혹시키는 것을 실제 현실 속에서 보면 아무런 매력도 없다. 그 반대도 마찬가지다. 현실 속에서 우리가 좋아하는 것이 그림 속에 재현되었을 때는 아무 재미가 없다. 그러므로 현실과 초현실, 또는 초현실과 현실을 뒤섞어야 한다"라거나 "뭔가를 이해하게 만드는 것은 내 의도가 아니다. 조금 빠르냐 늦느냐의 차이가 있어도 여하튼 조금만 바라보면 이해가 되는 그림들은 충분히 많다. 그러므로 이제는 이해가 되지 않는 그림이 있어야만 한다"는 말들이 그것이다.

1950년대와 1970년대에 각기 일어난 팝아트와 하이퍼리얼리즘은 마그리트와의 연계성을 인정한다. 이 운동들이 현대의 예

술활동에 도입한 회의와 의문은 마그리트가 실재성과 현실에 대해 가졌던 의문과 밀접한 연관이 있기 때문이다. 대표적 팝아티스트들인 '뉴욕의 5인(New York Five)', 즉 워홀(Adny Warhol), 리히텐슈타인(릭턴스타인, Loy Lichtenstein), 베셀만(웨슬만, Tom Wesselmann), 로젠퀴스트(James Rosenquist), 올덴버그(Claes Oldenberg) 등도 역시 마그리트를 매우 중요하게 생각했다. 팝아트 화가들은 마그리트와 함께 마르셀 뒤샹(Marcel Duchamp)의 이름을 자신들의 선조로 거론한다.

그러나 마그리트는 언제나 팝아트에 자신이 영향을 미쳤다거나 자신이 팝아트의 아버지라는 것을 부정했다. 그는 팝아트 화가들의 주요 목적이 자신의 목적과 크게 다르고, 팝아트는 다다(Dadaism)에 대한 선의의 모방이며 장식적 쇼윈도 예술이라고 말했다. 그러나 "언젠가는 한 번도 알려지지 않은 뜻하지 않은 작품들이 팝아트 화가들 중에서 나올 것이다"라고 말하기도 했다.

물론 마그리트와 팝아트와의 직접적인 연관을 찾기는 쉽지 않다. 그러나 기법의 문제만이 아니라 더 깊은 철학적 의미로 내려가면 마그리트와 팝아트가 같은 계열 속에 들어 있음을 확인할 수 있다. 그 실마리를 우리는 푸코(Michel Foucault)의 마그리트론 『이것은 파이프가 아니다(Ceci n'est pas une pipe)』에서 발견한다. 🎩

2

이것은 파이프가 아니다

내 그림은 아무것도 숨기고 있지 않은 가시적 이미지다. (…)
내 그림들은 미스터리를 상기시킨다.
사람들은 내 그림을 보고 "이게 뭘 의미하지?"라고 묻는다.
아무것도 의미하지 않는다.
왜냐하면 미스터리는 아무것도 의미하지 않기 때문이다.
미스터리는 알 수 없는 것일 뿐이다.

My painting is visible images which conceal nothing. (…)
they evoke mystery and, indeed, when one sees one of my pictures,
one asks oneself this simple question "What does that mean?"
It does not mean anything, because mystery means nothing either,
it is unknowable.

magritte

파이프 그림 시리즈

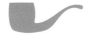

일러스트 화가가 뭔가를 그려 놓고 그 밑에 '이것은 ~가 아니다'라는 문장을 써넣었다면 그것은 마그리트의 그림을 패러디한 것이다. '이것은 ~이다' 또는 '이것은 ~가 아니다'라는 가장 기본적이며 중성적인 단언은 마그리트를 연상시키는 일종의 트레이드마크가 되었다. 이상하지 않은가? 그림이 아닌 언어적 표현이 화가의 상징이 되다니.

마그리트의 그림 중에는 〈이것은 사과가 아니다〉도 있고 〈이것은 치즈 한 조각이다〉도 있지만, 가장 유명한 것은 〈이것은 파이프가 아니다〉이다. 여러 장이 있어서 일종의 시리즈 그림이라 할 수 있는데, 사과나 치즈 그림과는 달리 '이것은 파이프가 아니다'는 이들 그림의 제목이 아니고 화면 속, 파이프 그림 밑에 마치 제명(題銘)처럼 쓰인 한 줄의 문장이다.

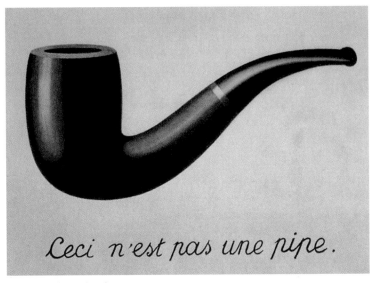

〈이미지의 배반〉, 마그리트, 1928-29

파이프 그림 아래 '이것은 파이프가 아니다'라는 문장이 쓰여 있지만 그것은 그림 제목이 아니다. 사진처럼 사실적으로 파이프 그림을 그려 놓고는 이것이 파이프가 아니라니….

파이프 시리즈 중 최초의 것은 커다란 파이프 하나가 꽤 큰 화면(62.2×81cm)을 가득 채우고 있는 유화 그림으로, 제목은 〈이미지의 배반〉이다. 매끈한 갈색과 검정색이 어우러진 파이프가 너무나 사실적으로 그려져 있어서 얼핏 보면 파이프를 찍은 사진으로 착각할 정도다. 이 파이프 그림 밑에 작품의 제목도 아니고 회화적 요소들 중의 하나도 아니며 별다른 것도 아닌 한 줄의 글, '이것은 파이프가 아니다(Ceci n'est pas une pipe)'가 소박한 필기체로 쓰여 있다.

<두 개의 신비>, 마그리트, 1966
불분명한 위치에서 부유하는 파이프와 상대적으로 안정적인 파이프가 극명한 대비
를 이루고 있다.

역시 캔버스에 유화로, 똑같은 모양의 파이프지만 이번에는 두
개의 파이프가 그려져 있다. <두 개의 신비>다. 앞의 것과 같은 파
이프, 같은 제명, 같은 서체지만, 이번에는 글과 그림이 이젤[畵架]
의 화면 속에 들어 있다. 이젤은 긴 쪽마루 바닥에 놓여 있는데,
이젤 속의 것과 똑같은 모양의 파이프 하나가 이젤 위 허공에 둥
실 떠 있다. 허공에 떠 있는 파이프는 이젤 속의 파이프와 모양
은 같지만 크기가 훨씬 크고 색깔도 짙은 단색이다. 이젤의 그림

〈이것은 사과가 아니다〉, 마그리트, 1964

'이것은 ~이다' 또는 '이것은 ~가 아니다'라는 가장 기본적이며 중성적인 단언은 마그리트를 연상시키는 일종의 트레이드마크가 되었다. 압구정동에는 'It's not a bakery'라는 빵집도 있다.

판도 단단한 프레임 속의 흑단 같은 검은색이어서 평범한 그림판이라기보다는 마치 학교 교실의 칠판 같다.

이번에는 마그리트가 1966년 푸코에게 쓴 편지 속에 동봉해 보낸 파이프의 그림이 있다. 유화가 아니고 드로잉[素描]인데, 구도는 〈두 개의 신비〉와 똑같다. 다만, 마룻바닥 위에 놓인 이젤의 뾰족한 삼각대 끝이 화면의 전경을 넉넉하게 차지하고 있다는 점이 다르다. 이 드로잉의 제목은 〈대척점의 새벽〉(45쪽)이다.

흔히 1928~29년의 〈이미지의 배반〉이 최초의 것으로 알려져 있지만, 마그리트의 파이프 그림의 역사는 이보다 2년 전까지 더 거슬러 올라간다. 유화로 어두운 갈색 배경에 엷은 갈색 파이프가 두 개 그려져 있다. 이 작은 그림은 한 번도 사람들의 이목을 끌지 못하다가 1970년대에 그의 부인 조르제트가 죽은 후 사람들이 화실을 정리하면서 발견했다. 제목은 〈무제〉.

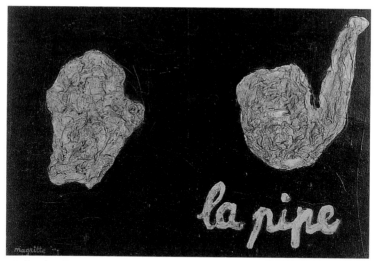

〈무제〉, 마그리트, 1926

마그리트가 최초로 그린 파이프 그림이다. 작은 사이즈(26.4×40cm)의 유화다. 파이프
가 두 개 그려져 있고, 밑면의 오른쪽 구석에는 '파이프(la pipe)'라는 단어가 쓰여 있다.

태초에 신은 산과 바다를 만들고 그 안에 뛰어 놀 생명들을 손
수 빚었다고 한다. 이때 신은 형상과 이름을 먼저 갖고 흙을 빚
었을까, 아니면 만들면서 우연히 중얼거린 것이 이름이 되었을
까? 성서는 "아담이 각 생물을 부르는 것이 곧 그 이름이 되었
다"(창세기 2.19)고 한다.

　마치 미장이의 흙손으로 칠해진 듯 거칠고 두터운 물감은 건
조하게 부서져 내릴 것만 같다. 화면의 오른쪽에는 옆모습의 파
이프가, 왼쪽에는 위에서 내려다보고 단축기법으로 그려진 파
이프가 구겨진 갈색 종이처럼 뭉쳐져 있다. 모더니즘 시대의 표

현주의 기법인데, 요즘의 배드 페인팅(bad painting)과 비슷하다. 밑면의 오른쪽 구석에는 '파이프(la pipe)'라는 단어가 역시 파이프와 같은 갈색 색채로 쓰여 있다. 파이프 그림 밑에 '파이프'라는 단어를 써넣은 이 그림은 아직은 '순진한 확언'의 단계에 머물러 있다.

38년간 한 가지 주제를 가지고 이토록 끈질기게 오랜 동안 매달렸다는 것이 뭔가 예사롭지 않게 보인다. 화폭 위에 재현된 사물은 의심의 여지 없이 파이프다. 그런데도 '이것은 파이프가 아니다'라고 굳이 말한다. 이것은 실제의 파이프가 아니므로 이것을 가지고 담배를 피울 수는 없다는, 그런 단순한 이야기를 하고 싶어서일까? '개'라는 단어는 짖지 않는다, 라고 말한 윌리엄 제임스(William James, 미국의 프래그머티즘 철학자, 1842~1910)의 언어이론을 회화에 대입한 것이라고 보아야 할까? 이미 18세기에 계몽주의 철학자이며 작가인 디드로(Denis Diderot, 1713~1784)도 실컷 이야기를 풀어 놓은 후 단편소설의 제목을 「이것은 이야기가 아니다(Ceci n'est pas un conte)」라고 붙인 바 있다.

마그리트는 수수께끼 같은 그림으로 미술 애호가들의 뜨거운 관심을 모은 화가지만, 특히 그의 파이프 시리즈는 수많은 철학적 해석의 주제가 되었다. 그중에서도 미셸 푸코가 1973년에 쓴 『이것은 파이프가 아니다』가 결정판이다. 나는 우선 이 책의 논지를 충실히 따라가기로 마음 먹는다. 그런데 푸코가 쓴 몇 개의 단어들이 불쑥 하이데거를 연상시킨다.

하이데거의 칠판

커다란 파이프 하나가 넓은 화면을 가득 채운 첫 판본이 그 단순성으로 우리를 당황하게 한다면, 두 번째 판본의 의도적인 애매모호함 역시 우리를 당황하게 만든다. 학교 교실의 흑판을 연상시키는 이젤 그림판의 모습이 그림의 소재를 불안정하게 만든다. 지우개로 한번 쓱 문지르면 그림도 글도 다 지워질 것만 같다. 글에 맞추어 파이프 그림을 지우고 다른 그림을 그려 넣거나, 아니면 밑글을 싹 지워 버리고 '이것은 진짜 파이프다'라는 문장을 써넣을 수도 있겠다.

이 부분에서 갑자기 하이데거의 『사물이란 무엇인가』의 한 구절이 생각난다. 사물이란 도대체 무엇인가를 정의하면서 그는 앞에 던져져 있는 하나의 대상인 '이것'이야말로 객관적인 사물이라고 말한다. '이것'은 '이것'이라고 말하는 사람의 '주관적인'

결정일 뿐만 아니라 우리 눈앞에 던져져 있다는 엄연한 사실에서 '객관적인' 결정이기도 하기 때문이다. 좀 더 쉽게 설명하기 위해 그는 칠판과 분필의 에피소드를 예로 든다.

우리 눈앞에 있는 분필이 바로 '이것'이라는 것을 결정해 주는 것은 '지금 여기'라는 시-공간적 조건이다. 그래서 우리는 지금 여기 우리 눈앞에 있는 분필을 보고 "여기 있는 것은 분필이다"라고 자신 있게 말한다. 그것은 누구도 부정할 수 없는 진실이다. '지금 여기'가 시간적 공간적으로 분필을 결정해 주어서 우리는 자신 있게 분필, 다시 말해 '이것'이라고 말한다. 그러나 어쩐지 이 결정은 너무 촉각적이고 사소하다. 우리는 분필의 좀 더 명석한 진실을 끌어내고 싶어진다. 이 귀중한 진실을 잃지 않도록 하기 위해 그것을 문자로 써 놓고 싶다.

그래서 우리는 종이를 하나 가져와 거기에 이 진실을 써넣는다. "이것은 분필이다." 이렇게 쓰인 진실을 우리는 그 실제의 사물 옆에 놓는다. 강의가 끝나고 양쪽 출입문을 열고 환기를 시킨다. 바람이 들어와 종이는 복도로 날아간다. 한 학생이 구내식당으로 가는 길에 그것을 주워 읽는다. 거기에는 "이것은 분필이다"라고 쓰여 있다. "웃기는 사람이네." 그 학생은 실소하며 종이를 버리고 간다.

바람 때문에 진실은 비-진실이 되었다. 진실이 하찮은 바람에 휘둘린다니 우스운 일이다. 그러나 철학자들은 진실이 그 자체로 진실이고, 초시간적이며 영원하다고들 말하지 않는가.

쓰인 진실이 바람에 휘둘리지 않게 하기 위해 이번에는 분필과

'지금'에 대한 진실을 견고한 흑판 위에 써 놓기로 한다. 그래서 칠판에 "지금은 오후다"라고 써 놓는다. 지금 바로, 지금은 오후다. 강의가 끝나고 아무도 칠판 위에 쓰인 진실을 몰래 변조하지 못하도록 우리는 강의실의 문을 잠근다. 다음날 아침 일찍 조교가 칠판을 지우기 위해 들어온다. 그는 진실을 읽는다. "지금은 오후다." 그는 이 문장이 전혀 진실이 아니라는 것을 너무나 잘 안다. 그는 이 글을 쓴 교수가 틀렸다고 생각한다. 밤 동안에 진실은 비-진실이 되었다.

하이데거의 분필의 에피소드는 얼핏 『여씨춘추(呂氏春秋)』 '찰금편(察今篇)'에 나오는 초나라 사람의 일화 '각주구검(刻舟求劍)'을 떠올리기도 한다. 배를 타고 가다가 칼을 물에 빠뜨린 사람이 칼이 떨어진 뱃전의 위치를 뾰족한 것으로 그어 표시해 놓고는, 배가 옮겨간 거리는 생각 않고 표시된 뱃전 밑 물속에서 칼을 찾으려 했다는 이야기다. 물론 이 고사(故事)는 시세(時勢)의 변천을 모르고 낡은 생각만을 고집하는 어리석음을 경계하고 있어서, 하이데거의 철학적인 함의와는 거리가 있다. 여하튼 파이프의 진실이 분필가루로 흩날려 사라지지 않게 하기 위해 마그리트는 아예 '이것은 파이프가 아니다'라고 역설적인 글을 써넣은 것일까?

칠판과 '이것…'이라는 말을 조합해 놓은 마그리트의 그림도, 이 그림에서 '칠판'이니 '분필로 쓴 글씨'니 등의 단어를 떠올리는 푸코의 연상작용도, 명백하게 하이데거를 떠올리게 한다. 우리에게도 이 단어들은 마그리트의 파이프 그림의 신비를 푸는 키워드다.

불안정한 파이프

〈개의 신비〉와 같은 구도이면서 드로잉으로 그려진 〈대척점의 새벽〉을 우선 살펴보기로 하자.

액자 속의 파이프는 이젤의 테두리 안에 안정감 있게 자리 잡고 있다. 아랫부분이 윗부분보다 조금 넓지만 거기엔 'Ceci n'est pas une pipe(이것은 파이프가 아니다)'라는 한 줄의 문장이 마치 모범생의 노트 필기처럼 밑줄 쳐 있어 사각 프레임 안의 파이프는 더없이 안정적인 비례감을 보여 준다.

그런데 액자 위 허공에 둥실 떠 있는 파이프는 마치 이젤의 화폭에서 방금 빠져나온 증기가 뭉쳐져 만들어진 형태라도 되는 듯, 똑같은 모양, 똑같은 곡선의 파이프지만 위의 빈 공간을 거의 다 차지할 정도로 거대한 크기다. 그것이 어쩐지 불안정해 보이는 것은 단순히 물체가 크기 때문은 아니다. 물체 자체가 크

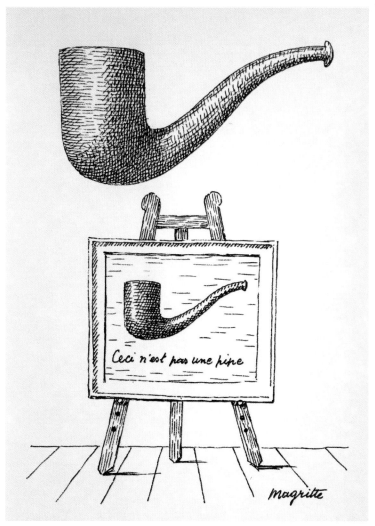

<대척점의 새벽>, 마그리트, 1966

마그리트가 나중에 <두 개의 신비>와 똑같은 구도로 그려서 푸코에게 편지와 함께 보낸 드로잉. 이젤의 뾰족한 삼각대 끝이 화면의 전경을 넉넉하게 차지하고 있는 것이 <두 개의 신비>와의 사소한 차이점이다.

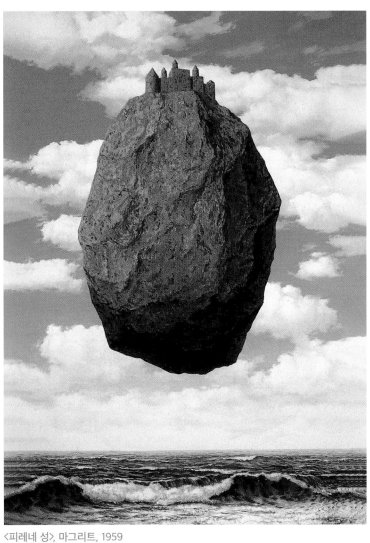

〈피레네 성〉, 마그리트, 1959

영화에 종종 차용되는 이미지다. 마그리트는 일상에 대한 우리의 순진한 믿음을 전복시키고 존재에 대한 질문을 새롭게 던진다.

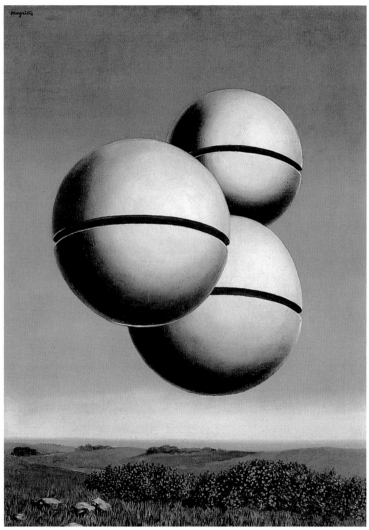

〈바람의 목소리〉, 마그리트, 1928

초현실주의 화가들은 어떤 물체를 본래 있던 곳에서 떼어내 엉뚱한 곳에 배치하는 기법을 즐겼다. 달리와 같은 화가들이 대상을 일그러뜨려서 배치했다면, 마그리트는 정교하고 사실적으로 그리면서 고정관념을 깨는 독특한 배치를 했다.

더라도 그것이 한정된 공간 안에 적정한 크기로 들어 있으면 보는 사람에게 안정감을 준다. 그러나 〈두 개의 신비〉나 〈대척점의 새벽〉의 큰 파이프는 아무런 기하학적 좌표가 없고, 그것을 테두리 짓는 사각의 프레임도 없다. 커다란 방울 세 개가 하늘에 떠 있는 〈바람의 목소리〉처럼, 또는 커다란 돌덩이가 하늘에 둥실 떠 있는 〈피레네 성〉이나 〈제논의 화살〉처럼 어딘지 모르게 휑한 불안감을 준다. 원근법에 길들여진 우리 눈에는 이런 파이프의 위치가 한없이 불안정하게 느껴진다.

아래 파이프의 안정성도 그렇게 확실한 것은 아니다. 쪽마루 위에 놓인 이젤의 버팀대가 마룻바닥과 접촉하고 있는 면은 겨우 세 개의 뾰족한 끝이어서, 조금만 힘을 가하면 이젤이 기우뚱 넘어질 것만 같다. 이젤이 넘어지면 액자, 화폭, 나무판, 그림, 글 들이 모두 와르르 무너져 내릴 것이다. 문자들이 무너져 내려 흩어질 것이라는 표현은 '칼리그람'을 불러오기 위한 교묘한 준비 작업이다.

칼리그람 calligramme

왜 푸코는 '문자들이 흩어질 것이다'라는 표현을 썼을까? 그것은 마그리트 그림의 칼리그람(calligramme)적 성격을 끌어내기 위한 장치다. 칼리그람이란 문자로 만들어진 그림이다. 아폴리네르는 시구(詩句)의 배열이 그 시구의 그림을 이루고 있는 새로운 형식의 시를 시도한 것으로 유명하다. 예컨대 '가벼운, 나비는, 춤추며, 바다로, 날아가네'라는 문자들이 모여 한 마리의 나비가 된다. 그리고 '이 아름다운 여인, 그건 바로 당신이지'라는 문장을 구성하는 작은 글자들은 넓은 차양의 모자를 쓴 예쁜 여인의 그림이 된다. 이것이 칼리그람이다.

천 년의 전통을 가진 칼리그람은 삼중의 역할을 한다. 형태로 문자를 보완하고, 수사학을 동원하지 않고도 언어적 이미지를 반복하고, 문자와 그림이라는 이중의 그라피(graphie)로써 하나의

대상을 포획한다.

원래 문자와 그림은 같은 기원을 갖고 있었다. 그 옛날에 문자를 쓴다는 것은 뾰족한 꼬챙이로 양피지나 파피루스의 표면을 긁는 것이었으며, 그림을 그리는 것 역시 뾰족한 것으로 표면에 선을 긋는 것이었다. '그래픽(graphic)'이라는 단어가 문자에도 적용되고 그림에도 적용되는 이유는 바로 그 어원이 표면에 선을 긋는 뾰족한 도구인 '그라피스(graphis)'이기 때문이다.

그렇다면 칼리그람은 그래픽의 어원에 가장 근접하게 '서법(書法)'과 '화법(畵法)'이라는 두 분야를 동시에 활용하는 방법임에 틀림없다. 칼리그람은 대상의 형태를 나타내는 선(線)과 일련의 문자들을 하나로 일치시켜, 문자의 선이 곧 그림의 선이 된다. 나비나 말[馬] 등의 형상의 공간 속에 '나비가 춤을 춘다'느니 '초록색 말을 타고' 같은 언표를 집어넣는가 하면, 그림이 재현하는 내용, 즉 '나비', '말' 같은 내용을 텍스트로 하여금 말하게 한다.

그림으로 한 번 말하고 텍스트로 한 번 말하는 동어반복이 수사학과 비슷하다고 할 수 있지만, 실제로 칼리그람의 동어반복은 수사학의 그것과 전혀 다르다. 수사학의 동어반복은 같은 것을 다른 말로 두 번 하거나 하나의 말로 두 개의 다른 것을 말하는 언어 과잉의 유희지만, 칼리그람은 언어와 그림이라는 서로 다른 분야를 사용하기 때문이다.

칼리그람은 문자이면서 동시에 그림인데, 그 그림은 문장들을 선적(線的)인 요소로 사용한 그림이다. 문자들은 촘촘하게 모

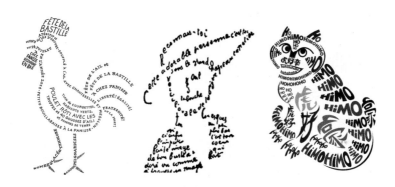

칼리그람

칼리그람은 문자와 그림이라는 이중의 그라피(graphie)로 하나의 대상을 표현한다. 형태로 문자를 보완하고, 수사학을 동원하지 않고도 언어적 이미지를 반복한다. 가운데 그림은 아폴리네르의 시-그림이고, 오른쪽 것은 인조모발 '하이모'의 '호호호(虎好毫)' 이벤트 광고 그림이다.

인 공간과 텅 빈 여백을 통해 자신이 말하고자 하는 대상을 가시적으로 불러온다. 가시적인 형태가 글자에 의해 새겨지는 한편 글자는 또 가시적 형태를 결정하고 거기에 이름을 부여한다. 텍스트는 형태를 언어의 세계 속에 고정시키는 역할을 한다. 그러니까 칼리그람은 대상을 포획하는 완전한 덫이다. '파리에서는 회색 말을 타고, 느베르에서는 초록색 말을 타고, 이수아르에서는 검정색 말을 타고. 아! 얼마나 아름다운가!'라는 문장들로 이루어진 말[馬]의 그림은 문자도 말[馬], 그림도 말[馬]이어서, 말[馬]은 언어나 그림 그 어느 쪽으로도 빠져나갈 수 없는 이중의 덫에 빠져 있다.

가시성과 언표言表

우리가 어떤 대상을 알게 되는 것은 그 대상을 직접 보거나 혹은 그 대상에 대해 누군가가 하는 말을 듣고서다. 그러나 세상의 모든 물건을 다 눈앞에 가져와 볼 수 없으므로 우리는 그것을 그대로 모방해 그린 그림을 보고 대상을 인식한다. 그러므로 '본다'는 것은 실제의 사물을 포함하여 이미지, 그림, 형상, 재현 등 여하튼 모든 시각적인 가시성의 영역이다.

반대로, '듣는다'는 것은 언어의 영역이다. 어떤 대상에 대해 묘사를 하거나 그것의 이름을 말하거나 혹은 그것의 의미를 전달하려 할 때 우리는 말을 통해서 한다. 이때 말은 음성언어일 수도 있고 문자언어일 수도 있다.

이와 같은 이미지의 영역과 언어의 영역을 푸코는 각기 가시성(可視性, visibility, visibilité)과 언표(言表, statement, énonce)로 명명한다.

어린아이에게 말을 가르치는 엄마를 한번 생각해 보자. 봄날 아파트 화단에 핀 꽃을 가리키며 엄마는 "꽃!"이라고 아이에게 말해 준다. 이때 엄마는 아이에게 대상을 직접 보여 주며 '꽃'이라는 말을 함으로써 가시성과 언표를 동시에 사용한다. 그러나 바다에 떠 있는 거대한 배를 직접 가져다 보여 줄 수 없기에 엄마는 스케치북에 푸른색 바다와 오렌지색 배를 그려 아이에게 보여 준다. 실제의 사물이 아니고 스케치북에 그린 이미지이지만 역시 엄마는 가시성과 언표를 사용하여 아이에게 세상의 물건들을 하나씩 가르치고 있다.

가시성이란 '눈에 보임'이라는 추상명사이기도 하고, 우리 눈에 보이는 일체의 사물 또는 온갖 이미지와 회화작품이기도 하다. 아이는 엄마가 보여 주는 실제의 대상이나 그림들을 바라보며 '꽃'이나 '배[船]'라는 앎을 형성한다.

'꽃'이나 '배'라고 말할 때 아이는 사물을 명명(命名)하는 작업을 했다. 그리고 아이가 발음한 '꽃'이나 '배'는 ㄲ과 ㅊ, ㅂ과 ㅐ라는 최소 단위로 분절된 음소(音素)들이 이리저리 결합하여 만들어진 하나의 단어인 것이다. 다시 말해서 분절 작업을 통한 언어행위인 것이다. 더군다나 그 '꽃'이나 '배'라는 말은 빈껍데기의 소리가 아니라 '꽃'이라는 의미, '배'라는 의미를 가진 단어이므로 그녀의 말은 '의미하기(signify)'의 기능을 가졌다. 만일 아이가 좀 더 커서 한글을 깨우쳤다면 엄마는 아이에게 글자 공부도 시킬 겸 '배' 그림 밑에 '배'라는 글씨를 써넣을 것이다. 그

러면 아이는 그 글씨를 보고 '배'라고 읽을 것이다. 아이는 배의 그림 앞에서는 '바라보고', 배의 그림 밑에 있는 글씨는 '읽을' 것이다. '보다'는 가시성의 영역이고, '읽다'는 언표의 영역이다.

더 세분해 말해 보면 대상을 모방하여 그림을 그리는 행위, 그것을 누군가에게 보여 주는 행위, 또는 그림을 바라보는 행위가 모두 가시성의 영역이다. 반면 어떤 사물의 이름을 명명하거나, 그것을 말로 표현하거나, 또는 그것을 의미하는 행위는 모두 언표의 영역이다. 우리의 지식 형성은 가시성과 언표로 이루어지고 있다. 가시성과 언표는 인식의 양대 축이다. 푸코가 『앎의 고고학』에서 가시성과 언표의 대립이라고 했고, 『이것은 파이프가 아니다』에서 알파벳 문명의 가장 오래된 대립이라고 말한 '보여 주기(show, montrer)와 명명하기(name, nommer)', '그리기(figure, figurer)와 말하기(saying, dire)', '복제하기(copy, reproduire)와 분절하기(articulate, articuler)', '모방하기(imitate, imiter)와 의미하기(signify, signifier)', '바라보기(see, regarder)와 읽기(read, lire)'의 대립항들이 바로 그것이다.

'보여 주기, 그리기, 복제하기, 모방하기, 바라보기'는 형태와 그림에 관련된 것이다. 이미지니, 회화니, 사물이니 하는 모든 가시적인 것이 여기에 해당한다.

반대로 '명명하기, 말하기, 분절하기, 읽기'는 모두 언어와 관련된 것이다. 분절(分節)하기가 왜 언어를 뜻하는가? 앞에서 '꽃' 과 '배'의 경우처럼 우리의 언어는 마디처럼 똑똑 부러진 최소 단위의 음소, 최소 단위의 의미소(意味素)들을 이리 저리 결합하

여 만들었을 때 어떤 의미를 갖게 되기 때문이다. 소쉬르 이래 분절은 언어행위를 뜻하는 단어가 되었다. 인간의 모든 언어는 '분절언어'다.

푸코는 '가시성과 언표(le visible et l'énonce)'가 서로 대립 관계에 있다고 했다. 예컨대 어떤 화가가 어느 사찰 뜰에 핀 아름다운 보랏빛 수국을 스케치북에 그려 가지고 와 친구에게 보여 줄 때 그 꽃 그림은 절 마당에 핀 실제의 수국을 그대로 모방하여 그린 것이고, 화가는 그것을 친구에게 보여 주고 있으며, 친구는 그것을 바라보고 있다. 그 그림은 '모방'하고 '그리고' '보여 주고' 있으며, 우리는 그것을 '바라볼' 뿐 그것은 결코 말을 하지 않는다. 그러나 시인이 자기가 보고 온 아름다운 꽃을 언어로 묘사하여 글로 남겼을 때 그는 '수국'이라는 꽃의 이름을 '명명'하고, 그것을 '말하고', 어떤 내용을 '의미'했고, 그것을 말하거나 쓰는 과정에서 한국어의 음운 규칙에 맞게 의미의 분절 또는 음운상의 분절을 했으며, 독자는 그 글을 '읽었다'. 여기에는 말하기, 읽기, 의미하기, 분절하기만 있지, 그리기[畵]와 보여 주기는 없다. '말하기'는 '그리기'를 배제하고, 반대로 '그리기'는 '말하기'를 배제한다. 우리는 말하면서 동시에 그릴 수는 없다. 푸코가 가시성과 언표 사이의 대립이라고 말한 의미가 바로 그것이다.

회화의 시각적 경험은 언어와 근본적으로 다르다. 푸코는 이미 『말과 사물』에서 "우리가 보는 것은 결코 우리가 말하는 것 안에 있지 않다"고 말한 바 있다. 그리고 『이것은 파이프가 아니

다』에서 "이 두 체계는 서로 융합하지도 않고, 서로 교차하지도 않는다"라고 다시 메아리치듯 말했다. 그림과 말 사이에는 깊은 심연이 있다는 이야기다.

그런데 칼리그람은 이 오래된 알파벳 문명의 양 대립항을 지워 버렸다. 대립이기는커녕 그림 속에 말[語]이 들어가 있고, 말 속에 그림이 있는 것이다.

해체된 칼리그람

캔버스 위에 그려진 마그리트의 파이프 그림보다 더 알기 쉬운 그림은 없다. 파이프라는 이름보다 더 발음하기 쉬운 것도 없다. 그런데 둘을 한데 모아 놓은 이 그림은 매우 낯설다. 이것은 이미지와 텍스트 사이의 모순 때문이 아니다. 모순이란 두 언표 사이에서만 가능한 것이다. 그런데 여기에는 단 하나의 언표만 있을 뿐이다. 게다가 문장의 주어는 단순한 지시사 '이것(it, ceci)'뿐이다. 모순이 들어설 여지가 없다. 언표의 지시물인 파이프도 확실한 증거물로 자리 잡고 있다.

'이것'이라는 지시사, 파이프라는 단어의 의미, 실제 파이프와 그림과의 유사성으로 인해서 우리는 텍스트가 당연히 그림과 관련이 있을 것으로 생각한다. 그러나 이 언표 위에 이리저리 얽힌 선들의 총체를 파이프'이다'라고 자신 있게 말할 사람

이 누가 있겠는가? 무엇을 기준으로 '이것은 파이프다'라는 그 단언(assertion)이 참인지, 거짓인지, 아니면 모순인지를 결정해야 하는가?

푸코는 파이프 그림을 마그리트가 은밀하게 만들었다가 조심스럽게 흐트러뜨린 칼리그람이라고 일단 생각해 본다. '이것은 파이프다'라는 문장을 무수하게 모아 파이프 모양을 만들었다고 가정해 보는 것이다. 그 후 화가는 생각을 바꾸어 형태와 텍스트를 다시 분리한다. 그래서 텍스트는 자신의 자연스러운 자리, 즉 밑으로 되돌아온다. 이 자리에서 텍스트는 그림에 이름을 붙이고, 그림을 설명한다. 텍스트는 그림 설명이 된 것이다. 그리고 그림은 다시 위로 올라간다.

얼핏 보기에 이 파이프 그림은 단순히 그림과 그림 설명의 체제로 돌아온 듯하다. 예컨대 종이배 그림 아래 '종이배'라고 써 있는 우리 집 티슈 상자 그림처럼 그 자체로 충분히 알아볼 수 있는 그림과, 그 밑에서 그림을 설명하는 하나의 이름, 그것이 바로 그림 설명 혹은 그림 제목의 전통적 기능이니 말이다.

그런데 파이프의 그림 밑에 '이것은 파이프가 아니다'라는 설명을 붙인 마그리트의 텍스트는 이중적인 패러독스다. 형태가 너무나 잘 알려져 굳이 이름을 붙일 필요가 없는 것에 '파이프'라는 이름을 붙이려 한 것이 첫 번째 패러독스이고, 엄연히 파이프 그림인데 그 밑에 그것을 부정하는 문장을 써넣은 것이 두 번째 패러독스다.

파이프 그림 밑에 '이것은 파이프가 아니다'라고 말한 것을 보면, 이 텍스트가 그림의 설명이 아니라는 것을 알 수 있다. 그렇다면 그것은 그림을 설명한 언어적 문장이 아니라 문자의 모양을 그대로 그린 그림의 일부라고 보아야 할까? 즉, 화가가 파이프의 외부에 그려 놓은 글자그림, 마치 글을 모르는 아이가 글의 모양을 그대로 보고 베껴 '이것은 파이프가 아니다'라고 띄엄띄엄 힘들게 그려 놓은 글씨들을 그대로 옮겨 놓은 것일까? 그래서 그림으로 재현된 파이프가 그림이듯이 '이것은 파이프가 아니다'라는 텍스트의 문자들도 역시 그림의 성질을 갖고 있다고 생각해야 할까? 이것이 푸코의 첫 번째 가설이다.

'아직 말하지 않는다'

같은 것을 한 번은 그림으로, 한 번은 말로, 두 번 말하는 것이 바로 칼리그람이다. 칼리그람은 자기가 보여 주는 것과 자기가 말하는 것을 상호 은폐하기 위해 두 개를 서로 겹쳐 놓는다. 그러니까 마그리트의 파이프 놀이는 칼리그람의 해체가 아니라 여전히 칼리그람이다. 다만, 칼리그람을 살짝 해체하여 칼리그람이 아닌 듯 위장한 칼리그람이다.

텍스트가 그려지기 위해서, 즉 모든 글자들이 포개져 비둘기, 꽃, 나비 등을 이루기 위해서 문자들은 점이 되어야 하고, 문장들은 선이 되어야 하며, 문단들은 표면 혹은 덩어리가 되어야 한다. 그렇게 해서 날개, 줄기, 꽃잎이 생겨난다. 그러나 이 칼리그람은 말하기(say, dire)와 재현(represent, représenter)을 동시에 하지 않는다. 형태는 '말하지' 않고 텍스트는 '보여 주지' 않는다. 당연

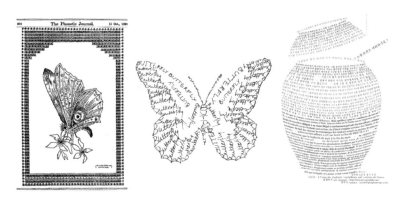

칼리그람
나비와 꽃, 나비, 항아리의 칼리그람

한 얘기다. 그림은 언어가 아니고 언어는 그림이 아니므로, 보이고 읽히는 동일한 사물은 우리가 그것을 볼 때는 침묵하고, 읽을 때는 가려진다. 만일 우리가 빗방울이나 새의 그림을 보지 않고 그 안에 있는 글을 읽기 시작하면, 그 형태들은 흩어지고 충만한 가시적 형태는 사라져, 익숙한 단어와 문장들만이 홀로 남아 의미를 전달할 것이다. 새, 꽃, 비의 형태를 한 칼리그람은 '이것은 새다, 꽃이다, 쏟아지는 소나기다'라고 말하지 않는다. 칼리그람이 그것을 말하기 시작하는 순간, 다시 말해 그 속의 단어들이 말하기 시작하고 의미를 전달하는 순간, 새는 날아가고 빗물은 말라 버린다.

칼리그람 속에서 '아직 말하지 않는다'와 '더 이상 재현하지 않는다'는 서로 대항하는 관계다. '아직 말하지 않는다'는 그림

의 영역이고, '더 이상 재현하지 않는다'는 텍스트의 영역이다. 그러므로 칼리그람 안에서 형태와 텍스트는 서로 똑같은 것을 표현하지만 둘 사이에는 일종의 배제 관계가 있다.

파이프 그림에서 마그리트는 화면 공간 안에 텍스트와 그림을 재배치했다. 그것들은 각기 제자리를 찾았다. 우리가 파이프라는 것을 알아볼 수 있는 한, 그 파이프 그림은 모든 설명이나 지시의 텍스트를 배제한다. 이 파이프 그림을 의인화해 본다면 그것은 아마 이렇게 말할 것이다. "내 모습이 파이프인 것이 너무나 분명하므로 나의 선들을 구부려 '이것은 파이프다'라는 글씨를 쓸 필요가 없지요. 문자들은 내가 그림으로 재현하는 것만큼 그렇게 묘사를 잘 할 수는 없을걸요." 이번에는 텍스트가 자기 자랑을 할 것이다. "나란히 배열된 글자들은 독서를 용이하게 해 주고, 인식을 확실하게 해 줍니다. 더듬거리며 글을 읽는 초등학생조차 쉽게 읽을 수 있어요. 그러니 내가 몸을 둥글게 하거나 길게 뻗어 파이프의 앞부분과 홈통 모양을 만들 필요가 없지요."

'아직 말하지 않는다'와 '더 이상 재현하지 않는다'라는 두 부정문은 마그리트의 '파이프' 그림에서는 그것들이 태어나는 자리와 적용되는 지점이 칼리그람의 그것과 완전히 다르다. 칼리그람에서는 '아직 말하지 않는다'가 언표에 속하는 것인데, 마그리트의 그림에서는 위에 있는 파이프 그림에 속한다. 파이프 그림은 그냥 보기만 해도 파이프라는 자명성을 갖고 있으므로 더

이상 말이 필요 없다는 듯, 밑에서 문장이 말하고 있는 것을 그냥 바라보고만 있다. 텍스트가 무슨 얘기를 하든 상관없다는 듯 거만하고 아이로니컬한 자세다. 한편, 아래에서 자신의 내적 법칙에 따라 전개되고 있는 텍스트는 자기가 명명하는 대상에 대해 고유의 자율성을 확인한다. 이 문장은 파이프를 지시하고 있는 것이 분명한데, 내용상으로는 굳이 그것이 파이프가 아니라고 말하고 있는 것이다. 언표가 더 이상 언표의 대상을 재현하고 있지 않은 것이다.

이와 같은 두 요소의 분리는 언표와 가시성이라는 두 개의 위치가 별개임을 확실하게 보여 주고 있다. 그러나 그 둘은 서로 완전히 분리된 것은 아니다. 그 둘 사이에는 불안정하고 섬세한 줄이 있다. 바로 '이것'이라는 단어다. 이것이 그림과 텍스트 사이에 일련의 교차가 있음을 증명한다. 교차라기보다는 차라리 서로에 대한 공격, 반대 과녁을 향해 쏜 화살들, 붕괴와 파괴의 시도들, 창던지기에 의한 상처들, 요컨대 일종의 전쟁이라고 푸코는 말한다.

이런 관점에서 '이것은 파이프가 아니다'라는 문장에 대한 세 가지 해석이 가능해진다. 첫 번째, '위의 그림은 파이프라는 단어가 아니다'. 두 번째, '이 언표는 저 위에 그려진 그림으로서의 파이프가 아니다'. 세 번째, '파이프 그림과 단어가 포함된 이 화폭 전체는 담론과 이미지에 동시에 속해 있는 혼합적 요소로서의 파이프가 아니다'. 그러니까 첫 번째의 '이것'은 그림을 뜻하

고, 두 번째 '이것'은 문장을 뜻하며, 세 번째 '이것'은 그림과 문장을 다 아우르는 화폭 전체를 뜻한다. 파이프의 그림과 파이프라는 단어가 서로 직접적으로 연결되어 있기 때문에 이런 부정문이 가능해진다.

다시 분리된 언표와 가시성

파이프의 그림과 그림 설명의 역할을 하는 언표를 하나의 화폭에 놓음으로써, 그리고 이 그림을 원목 삼각대 위에 놓음으로써 마그리트는 무엇을 한 것인가? 텍스트까지 포함하여 화면 전체를 그림이라고 생각한다면 텍스트의 문자들은 문자의 그림일 뿐이다. 반대로 텍스트의 문장을 중심 요소로 생각한다면 위에 있는 파이프 그림은 문장의 내용을 좀 더 잘 설명하기 위한 삽화에 불과하다.

칼리그람이 아니라면 그림과 텍스트는 더 이상 공통의 공간이 없고, 서로 간섭할 장소, 즉 말들이 형상을 부여받고 그림들이 어휘의 질서 속으로 들어갈 수 있는 그런 장소가 없어진다. 이렇게 해서 언표와 가시성의 분리라는 위험이 다시 노출되었다.

마그리트의 그림 속에서 '이것은 파이프가 아니다'라는 문장과 파이프의 그림을 분리하고 있는 것은 무채색의 중성적인 좁은 띠다. 파이프는 하늘 위에 떠 있고, 일직선의 단어들은 땅바닥을 다지고 있다. 그 사이에 움푹 팬 하얀 띠는 안개가 잔뜩 낀 듯 불안정해 보인다. 이 좁고 긴 하얀 띠가 그림과 설명문을 가르는 틈새며, 그 둘 사이에 공통의 공간이 없음을 보여 주는 경계선이다.

공통의 공간이 말소되자 언표와 그림이 공동으로 소유하고 있던 파이프도 결정적으로 사라져 버렸다. 파이프의 그림이 제아무리 파이프의 형상과 비슷해도 우리는 그것이 파이프가 아님을 알고 있다. 텍스트가 그림 밑에서 제아무리 사려 깊고 꼼꼼하게 자기 임무를 수행하려 해보았자 소용없다. 우리는 그것이 이미 언어의 지시 기능을 잃었다는 것을 알고 있다. 아무 곳에도 파이프는 없다. 만일 이것이 학교 교실의 칠판이었다면 거기에 교사는 파이프의 그림을 하나 그린 다음 "이것은 파이프다"라고 말했을 것이다. 그러나 곧이어 그는 다음과 같이 중얼거렸을 것이다. "이것은 파이프가 아니고 파이프의 그림이지. … 이것은 파이프가 아니라 '이것이 파이프다'라고 말하는 문장이지. … '이것은 파이프가 아니다'라는 문장은 파이프가 아니야. … '이것은 파이프가 아니다'라는 문장 속에서 '이것'은 파이프가 아니야. 다시 말해서 이 칠판, 이 문장, 이 파이프 그림, 이 모든 것이 다 파이프가 아니지." 교사는 혼란스러워지고 그의 등 뒤

에서 학생들은 배꼽을 쥐고 웃을 것이다. 칠판 위로 수증기가 피어올라 조금씩 형태를 잡더니 마침내 아주 정확하게 커다란 새 파이프의 모습이 허공에 둥실 떠오를 것이다. "이것은 파이프다", "이것은 파이프다"라고 학생들은 발을 구르며 외치는데 선생은 더욱 더 기어들어 가는 소리로, 그러나 여전히 고집스럽게 "하지만 이것은 파이프가 아니야"라고 중얼거릴 것이다. 흑판에 있는 것이건 그 위에 있는 것이건, 파이프 그림과 그것을 명명하는 글은 서로 만날 장소, 혹은 서로에 연결될 장소를 찾지 못한다.

글과 그림, 언어와 시각, 언표와 가시성은 마치 라이프니츠 (Gottfried Leibniz, 1646~1716)의 모나드(monad, 單子)처럼 서로 아무런 관계가 없다. 언표와 가시성은 서로 아무런 관계가 없이 독립적이다. 따라서 둘 사이에는 연접(連接, conjunction, conjonction)의 관계가 없다. 그러나 인식 또는 앎이라는 상위 개념으로 올라가면 둘은 서로 통합된다. 둘 다 인식의 한 수단이기 때문이다. 그러므로 둘 사이에는 이접(離接, disjunction, disjonction)의 관계가 있다. 이접의 관계도 역시 관계이므로 둘 사이에는 관계가 없는 것이 아니라 차라리 '관계 아닌 관계'가 있다. 이것을 푸코는 비(非)-관계 (non-relation)라고 이름 짓는다.

글과 그림은 다르다

르네상스 이래 서구 미술사를 지배해 온 두 가지 원칙이 있었다. 조형적 재현과 언어적 지시(référence linguistique)는 서로 분리된다는 것이 첫 번째 원칙이고, 유사성과 재현적 관계의 확언(l'affirmation d'un lien représentatif)은 서로 일치한다는 것이 두 번째 원칙이다. 너무나 어렵게 들리는 두 명제는 사실 아주 쉬운 이야기다. 첫째, 글과 그림은 다르다는 것이고, 둘째, 그림과 제목은 일치한다는 것이다. 이와 같은 분리와 일치의 두 원칙에서 우리는 언표와 가시성의 관계에 대한 흥미로운 관념을 발견할 수 있다.

조형적 재현과 언어적 지시가 서로 분리된다는 것은 한마디로, 문자와 그림이 서로 다르다는 의미다. 조형적 재현이란 현실 속의 사물이나 인물을 회화 또는 조각으로 재현해 만들어 놓은

미술작품이다. 현실 속의 사물이나 인물을 최대한 비슷하게 묘사해야 했으므로 조형적 재현은 유사(類似)의 원칙에 의거한다. 네덜란드 풍속화에서 식탁 위에 있는 굴(oyster)과 빵은 당장 먹고 싶을 만큼 사실적이고, 르네상스시대의 조각상들은 옷감의 주름이 만져질 듯 현실 속의 인물과 유사하다.

언어적 지시란 어떤 사물이나 인물을 언어적으로 묘사한다는 이야기다. 언어학에서 '지시'란 한 단어가 어떤 사물이나 개념을 지칭하거나 의미한다는 뜻이다. 똑같은 대상 혹은 똑같은 상황을 우리는 그림으로 그려 보여 줄 수도 있고, 말로 전해 줄 수도 있다. 식탁 위에 놓인 먹음직스러운 빵과 굴과 정어리를 그냥 그림으로 그릴 수도 있고, 아니면 "껍질째 놓인 굴과 갓 구운 빵이 금박의 술잔과 함께 올려진 식탁은 참으로 정겨운 일상의 풍경이다"라고 말로 묘사할 수도 있다.

그림이 대상과 최대한 근접하도록 유사한 형태를 띠고 있다면, 언어는 그 대상과 전혀 비슷하지 않다. 개를 그린 그림은 개를 닮았지만, '개'라는 말은 전혀 개의 형상을 닮지 않았다. 따라서 언어적 지시는 유사를 배제한다. '보여 주기'와 '말하기'라는 인식의 양대 축으로 설명해 보자면, 사람들은 유사를 통해 '보여 주고', 차이를 통해 '말한다'고 할 수 있다. 그래서 두 개의 체계는 상호 교차하거나 용해되지 않는다. 이 두 체계가 같은 공간 안에 들어 있을 때 그것은 완전히 대칭적으로 조화를 이루고 있는 것이 아니라 어느 하나가 다른 하나에 종속되게 마련이다.

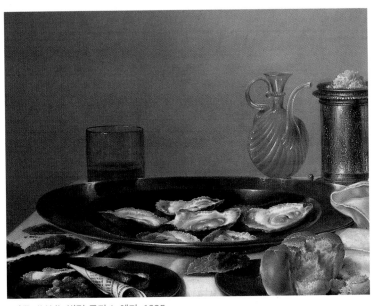

〈정물〉(부분), 빌럼 클라스 헤다, 1635

서양미술사에서 정물화가 하나의 분야로 그려지기 시작한 것은 17세기 네덜란드의 풍속화에서부터다. 풍속화가 몇 사람이 풍속화의 배경으로 쓰인 정물을 따로 놓고 그리기 시작했다. 세밀한 관찰에 기반한 가시성의 담론들은 이 네덜란드 정물화에서 그 선명한 모습을 드러냈다.

어느 때는 텍스트가 이미지에 의해 규정된다. 책을 사실적으로 그려 넣은 그림에서 책 속의 페이지에는 실제 책의 문장들이 그대로 쓰여 있지만 그것은 어디까지나 책의 사실성을 높이기 위한 것이지 책의 내용이 문제가 되는 것은 아니다. 이때 텍스트는 이미지에 종속되어 있고, 이미지에 의해 규정되어 있다. 이미지 자료 밑에서 그림을 설명하고 있는 텍스트도 이미지에 종속된 텍스트다. 이미지를 다시 한 번 언어로 되풀이하는 텍스트이

므로 이때의 텍스트는 독립적인 존재가 아니라 이미지에 봉사하고 이미지에 종속되어 있다.

이번에는 이미지가 텍스트에 의해 규정되는 경우다. 소설 속의 삽화가 그것이다. 어릴 적에 읽던 소설 속의 흑백 삽화는 얼마나 소설 줄거리를 흥미진진하게 만들어 주었던가? 밋밋한 한두 줄의 행간에서 우리가 무한한 상상의 나래를 펼 수 있었던 것은 펜끝으로 그려진 그 소박한 삽화들 덕분이었다. 이때 그림은 텍스트와 무관하게 독립적으로 존재하는 것이 아니라 소설 내용을 보완하기 위한 수단일 뿐이다. 글로 묘사하면 길게 해야 할 것을 그림은 단숨에 보여 준다. 텍스트에 부족한 것, 또는 텍스트가 해야 할 말을 그림이 완성하고 있는 것이다. 이미지는 텍스트를 똑같은 말로, 다만 조형적으로 묘사하는 것이다. 여하튼 이미지는 텍스트에 종속되어 있고, 텍스트에 의해 규정된다. 마그리트가 푸코에게 그려 준 일러스트 중에 글과 그림을 혼합하여 '이것은 ▬◝가 아니다(Ceci n'est pas une ▬◝)'라고 쓴 문장이 있는데, 문자가 빠진 칸에 파이프 그림이 들어 있다. 이것이야말로 텍스트에 종속된 이미지라고 할 수 있다. '파이프'라고 말로 써야 할 자리에 파이프 그림을 그려 넣어 문자를 그림으로 대신한 것이다. 뉴욕시를 나타내는 로고 'I ♥ NY'에서 하트 모양도 'love'라는 동사를 대신하는 이미지다. 이처럼 말이 해야 할 것을 그림이 대신 완성하고 있을 때, 이 그림은 언어에 종속된 이미지다.

이미지가 텍스트에 종속되었건, 혹은 텍스트가 이미지에 종속되었건, 그 방향은 별로 중요하지 않다. 중요한 것은 언어적 기호와 시각적 재현이 결코 동시에 주어지지 않는다는 사실이다. 하나의 질서가 형태에서 담론으로, 혹은 담론에서 형태로 가면서 그것들을 위계화한다.

클레: 읽을 것인가, 볼 것인가

O 원칙의 절대성을 파괴한 것이 스위스 화가 폴 클레(Paul Klee, 1879~1940)다. 그는 글과 그림의 분리 원칙에 대항한 최초의 화가들 중 하나다. 뮌헨의 예술사조인 청기사(靑騎士, Der Blaue Reiter) 운동을 통해 칸딘스키와 처음 만났고, 나중에 바이마르의 미술학교 바우하우스(Bauhaus)에서 재회하여 함께 학생들을 가르치면서 활발한 제작활동을 했다.

클레의 그림은 따뜻한 색채와 동화 같은 분위기로 보는 이를 행복하게 만든다. 사각형이나 원 같은 차가운 기하학적 요소들이 어떻게 그런 서정성을 풍길 수 있는지 찬탄을 금할 수 없다. 그러나 푸코가 주목한 것은 문자와 이미지를 한 화면 속에 용해시킨 클레의 미술학적 혁명성이다. 클레는 불안정하고 가역적이며 유동적인 공간 안에 형태와 문자를 나란히 놓음으로써 르네

상스 이래 400년간 지속된 회화의 규칙, 즉 조형적 재현과 언어적 지시 사이의 분리라는 원칙을 파괴했다. 그의 화면 공간은 책의 낱장이면서 화폭이고, 평면이면서 부피고, 공책이자 토지대장이고, 역사이자 동시에 지도다. 배[船], 집, 사람 들은 그것대로 인지 가능한 형태들이면서 동시에 문자의 요소다. 집은 길 위에 놓여 있고, 배는 수로를 타고 미끄러져 나가는데, 이 길과 수로들을 자세히 보면 문자들로 채워져 있어서 이 또한 읽을 수 있는 문장의 줄이다. 숲속의 나무들은 오선지 위에서 행진한다. 그런가 하면 마치 사물들 사이에서 길을 잃은 듯, 혹은 사물의 일부인 듯 사물들 한가운데에 무심하게 있는 단어들과 맞닥뜨리기도 한다. 우리의 시선이 따라가야 할 길을 지시하고, 우리가 지금 바라보고 있는 경치의 이름을 가리켜 주는 것이 바로 이 단어들이다. 형태와 기호가 만나는 지점에 화살표가 자주 나타나는데, 이 화살표들은 마치 명령을 내리는 의성어라도 된다는 듯이 배의 이동 방향과 지금 막 지는 해를 가리켜 보여 준다.

이처럼 그림 안에 언어기호를 포함시키는 것은 그림의 순수 시각체험을 방해한다. 배가 움직이고, 해가 지고, 회화가 생생하게 살아나기 위해서 관람자는 마치 문학적 텍스트처럼 이 모호한 기호들의 명령을 따라야만 한다. 그림의 관람자는 더 이상 관람자가 아닌 독자의 지위로 전환된다.

그런데 이 언어적 요소들은 시각적 형태라는 지위도 여전히 유지하고 있다. 화살표, 문자, 상형문자 들은 자연물의 형태를 상

<정거장>, 클레, 1918
클레는 화면 공간 안에 형태와 문자를 나란히 놓음으로써 르네상스 이래 400년간 지속된 회화의 규칙, 즉 조형적 재현과 언어적 지시 사이의 분리라는 원칙을 파괴했다.

기시키면서, 동시에 회화의 형식적 요소들과 조화를 이루고 있다. <아침 식사 시간의 명상>의 빨간색 느낌표는 이 장면이 감탄과 함께 읽혀야 할 장면이라는 것을 암시하기도 하지만, 동시에 닭의 형태와 색깔을 완전하게 보완해 주고 있다.

이처럼 클레의 구성 안에서 언어적 요소는 시각적 형태의 기능을 하고 조형적 디자인은 문자적 기호의 역할을 한다. 언어기호가 시각적 역할을 담당하고, 시각적 요소가 지시적 기능을 함으로써 그 둘은 언어적 재현과 조형적 유사 사이를 오가는 불안정한 상태가 된다. 클레는 이처럼 읽기와 보기를 애매한 방식으로 한데 놓음으로써 그 둘을 분리했던 고전적 회화의 방식을 무력화시킨다. 더 나아가 회화와 재현을 한꺼번에 문제 삼으면서

<아침 식사 시간의 명상>, 클레, 1925
언어적 요소들은 시각적 형태의 지위도 여전히 유지하고 있다. 이 그림에서 빨간색 느낌표는 이 장면이 감탄과 함께 읽혀야 할 장면이라는 것을 암시하기도 하지만 동시에 닭의 형태와 색깔을 완전하게 보완해 주고 있다.

관람자의 사유를 재현의 카테고리 밖으로 유도한다.

칼리그람에서 문자들은 구름처럼 합쳐져 자기들이 하고자 하는 말의 형태를 만드는가 하면, 형태들은 스스로를 해체하여 알파벳의 요소들로 분해되기도 했다. 클레의 그림은 어느 때는 문자를 형태에 복종시키고 또 어느 때는 형태를 문자에 복종시키는 그런 칼리그람이 아니다. 단편적인 대상들에서 문자들을

오려내 붙인 콜라주나 복제도 아니다. 그것은 오로지 이미지의 유사성과 기호들의 지시체계를 한데 교직하여 하나의 피륙을 짜낸 새로운 형태의 재현 방식이다.

『말과 사물』 출간 후 〈라스 메니나스〉(209쪽)가 고전시대 재현의 경험을 표현했듯이 미술의 영역에서 모더니티를 요약하는 작품이 무엇인지를 기자들이 푸코에게 물었을 때, 그는 주저 없이 폴 클레의 작품을 예로 들었다. 마네의 예술과 모더니즘의 에피스테메(episteme)를 묘사할 때 쓰던 용어들을 그는 클레의 작품에 대해서도 그대로 썼다. 모더니티의 문화가 전반적으로 그러했듯이 클레의 미술도 자기반영적(self-reflexive) 회화이기 때문일 것이다.

1960년대에 미국의 팝아티스트 로버트 인디애나(Robert Indiana, 1928~2018)는 LOVE라는 단순한 언어적 요소를 그래픽 기법으로 다양하게 표현했고, 재불(在佛) 한국 화가 고암(顧菴) 이응노(李應魯, 1904~1989)는 무수한 문자로 인간 군상을 표현하는 '서예적 추상'을 창안했는데, 이 모두가 문자와 이미지의 교직이라는 점에서 클레와 같은 계열이라 할 수 있겠다.

칸딘스키: 제목은 그림과 상관없다

르네상스 이래 서구 미술사를 지배해 온 두 번째 원칙은 '유사하다는 사실과 재현적 관계의 확언(l'affirmation d'un lien représentatif) 사이의 등가성'이다. 현학적인 박식함을 걷어내고 보면 '그림과 제목 사이의 일치'라는 단순한 이야기다.

여기 엷은 옥색의 종이배 그림이 그려져 있는 티슈 상자가 있다. 종이배 그림 옆에 '종이배'라는 글자가 있다. 눈으로 보면 종이배라는 것을 금방 알 수 있는데 굳이 '종이배'라고 말로 써 놓은 것이다. 일종의 그림의 제목이라고나 할까. 이때 종이배의 그림과 '종이배'라는 단어는 일치한다. 이것이 15세기부터 20세기에 이르기까지 서양의 그림을 지배해 왔던 절대적 원칙 중의 하나였다. 하나의 형태가 하나의 물건과 비슷하면(또는 다른 형태와 비슷하면) 이것이 회화다. 여기에는 아주 분명하고 진부하고, 수천

번은 반복된 그런 확언(確言) 또는 단언이 말없이 전제되어 있다. 즉 '여기 당신이 보고 있는 것, 다시 말해 여기에 있는 이 그림은 실물과 아주 비슷하게 실물을 재현한 그림이다'라는 확언이다. 이처럼 하나의 그림이 어떤 대상을 재현하고 있음을 확인하고, 그림과 모델 사이에 재현의 관계가 있다는 것을 확신에 차서 자신 있게 말하는 것이 바로 '재현적 관계의 확언'이다.

회화의 제목이건 그림에 대한 주석이건 간에, 이 '재현적 관계의 확언'이야말로 그림과 언표의 관계를 확정짓는 암묵의 철칙이었다. 재현의 관계가 어떤 방향으로 나 있는지, 다시 말해 회화가 자기를 둘러싸고 있는 가시적인 것을 지시하고 있는지, 또는 비가시성을 형상화했는지는 별로 중요하지 않다. 식탁 위의 정물을 사실적으로 그렸건, 효심이니 자유니 하는 추상적인 개념을 그림으로 그렸건 간에, 박물관에서 도슨트는 관람객들에게 이것이 "아침 식탁이에요" 또는 이것이 "민중을 이끄는 자유의 여신이에요"라고 말할 것이다. 중요한 것은 그림과 모델이 유사하다는 것, 그리고 그 사실에 대한 확언이 어떤 식으로든 행해지고 있다는 사실이다.

이 원칙으로부터의 단절을 우리는 바실리 칸딘스키(Vasily Kandinsky, 1866~1944)에서 볼 수 있다. 고집스러운 선들과 색채들을 통해 그는 유사와 재현 관계(lien représentatif)를 동시에 지워 버린다. 그의 그림에는 선과 색채들만이 있을 뿐 우리가 꼭 집어 '이것은 무엇이다'라고 말할 수 있는 사물의 형태가 없다. 칸딘스키는 이

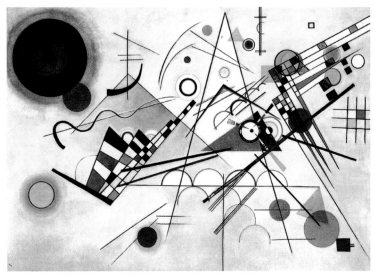

〈구성 Ⅷ〉, 칸딘스키, 1923

"색채는 건반이며, 눈은 망치이고, 영혼은 아름다운 소리를 내는 피아노다. 예술가란 그 건반을 이것저것 두드려 목적에 부합시키면서 사람들의 영혼을 진동시키는 사람이다"라고 칸딘스키는 말했다. 그는 음악이 화음만으로 청중의 심금을 울릴 수 있는 것처럼 회화에서도 선과 색채만으로 대상을 표현해 내는 일이 가능하다고 생각했다.

선과 색채들을 '사물들'이라고 부른다. 교회라는 물체, 다리라는 물체, 혹은 활을든 기병과 꼭 마찬가지로 이 선과 색채들은 그저 사물이라는 것이다. 거기에는 그 어떤 유사에도 기대지 않는 날 것 그대로의 확언이 있다. 누가 "이게 무엇이오?"라고 물으면 그는 〈즉흥〉이라든가 〈구성〉이라든가 〈붉은 형태〉, 〈삼각형들〉, 〈오렌지색 보랏빛〉, 〈결정적 장미〉, 〈저 높은 곳을 향하여〉, 〈노란색의 중간〉, 〈장밋빛 보상〉이라고 답할 것이다. 그러나 그 제목의 어

〈다채로운 앙상블〉, 칸딘스키, 1938

떤 것도 그림의 내용과 일치하는 것은 없다. '그림'이란 어떤 것과 비슷하게 거의 똑같이 그리는 것이다, 라는 재현적 관계를 아예 무시했고, '이 그림은 무엇을 그린 것이다'라는 확언과도 단절했다. 그의 그림은 아무것도 재현하고 있지 않으며, 그의 확언(제목)은 그의 그림과 아무런 논리적 관계가 없다.

칸딘스키는 형태와 색채로만 구성된 그림을 그린 첫 모더니스트 화가였다. 1913~14년에 그린 〈즉흥〉은 완전히 추상적인 작품이다. 그는 눈으로 관찰할 수 있는 시각적인 대상으로부터 음악 쪽으로 관심을 돌려, 화성, 음계, 평균율 등 음악적인 개념을 형상화함으로써 회화의 재현성에서 벗어났다. 푸코의 용어를 빌

리면, 대상에 대한 참조와 유사를 분리시켜 순수 확언의 구성을 창조했다. 그림 외부의 현실과는 아무 관련이 없는, 순전히 회화의 형식적 성질의 조합에서만 미학적 가치가 발생하는 그러한 그림인 것이다.

나는 『마네 그림에서 찾은 13개 퍼즐 조각』(2009)에서 마네가 그림 외적 요소에 무관한 회화 본연의 회화를 추구했다는 것을 살펴본 적이 있다. 칸딘스키는 재현과의 단절을 시도한 마네의 방식을 한층 더 심화하여 회화의 재현적 방향을 결정적으로 날려 버렸다. 그의 추상화는 내적 관계 이외의 그 어떤 것도 목표로 삼지 않음으로써 대상에 대한 참조라는 고전적 회화 고유의 성질을 완전히 폐기해 버렸다. 한마디로 이제 그림은 우리 눈에 보이는 것이 전부가 되었다. 선은 선이고, 형태는 형태며, 색채는 색채다. 이렇게 함으로써 칸딘스키는 단순히 유사를 재현에서 벗겨냈을 뿐만 아니라 재현 자체를 파괴했다.

재현이란 곧 '이것은 ~이다'라는 확언이다. 칸딘스키와 함께 회화는 확언하기를 그쳤다. 재현은 붕괴되었다. 재현이 사라진 이후 회화는 재현 이외의 것을 추구하게 되었다. 추상화도 그중의 한 방법이었다. 모더니티 이후 이제 그림들의 가치는 더 이상 외부 모델의 척도에 따라 정해질 수 없게 되었다. 그것들은 실재와의 일치에 아무 관심도 없는 자기지시의 공간(self-referential space)에 거주하고 있다.

마그리트와 클레, 마그리트와 칸딘스키

얼핏 보기에 마그리트의 그림은 추상적 기획과는 거리가 멀다. 그의 그림은 대상과 형상을 분명하게 환기한다. 사실주의적 그림이라고 분류해도 좋을 정도다. 그러나 대상과의 유사성은 겉보기에만 그러할 뿐이다. 푸코의 말을 빌리면 '유사인 것처럼 설득하는 간교(the ruse of a convincing resemblance)'의 유사성인 것이다.

칸딘스키와 마찬가지로 마그리트의 작품도 미메시스적 규범에서 벗어났다. 그러나 마그리트는 유사의 파괴를 통해서가 아니라 확언들의 현란한 배치를 통해서 그렇게 했다. 마그리트에게서 유사는 상사(相似)의 운동에 의해 재창조된다. 그러나 재창조된 유사는 무수하게 증식된 상사 속에 매몰되어 참조 기능을 완전히 잃고 만다. 유사에서는 확언이 단 하나지만 상사는 다양한 확언들을 무수하게 증식시킨다. 이 무수한 확언과 상사를 통

〈매혹자〉, 마그리트, 1951

바다와 배의 경계가 사라졌다. 흰 구름이 사라지면 하늘과 바다의 경계도 사라질 듯하다.

해 마그리트는 요술처럼 리얼리티에서 해방된 시각적 공간을 만들어 낸다. 나중에 〈데칼코마니〉의 분석에서 우리는 이것을 다시 설명하게 될 것이다(113쪽).

겉으로 보기엔 마그리트와 칸딘스키, 혹은 마그리트와 클레는 너무나 동떨어져 있는 듯이 보인다. 마그리트는 그 어떤 화가보다도 대상을 세밀하게 묘사하므로 그의 그림은 정확한 유사성의 그림이다. 마치 파이프 그림이 파이프와 닮는 것만으로 불충분하고 파이프를 닮은 다른 파이프 그림과도 닮아야 한다는 듯이 한 화

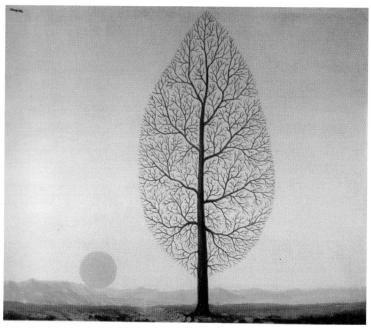

<절대적인 것을 찾아서>, 마그리트, 1940
앙상한 나무 한 그루가 나뭇잎 한 장의 모양을 하고 있다. 부분과 전체가 절묘하게 중첩
되고 있다. 아침일까, 저녁일까? 여름일까, 겨울일까?

면에 파이프를 두 개 그려 유사를 고의적으로 배가시킨다. 나무
도 나무와 닮은 것으로 충분치 않다는 듯이 잎맥까지 드러나는
세밀한 잎사귀로 나무를 대신한다(《절대적인 것을 찾아서》). 바다 위의
배는 배와 닮는 것으로 충분치 않고 바다와도 닮아야 한다는 듯
이 선체와 돛이 바닷물로 되어 있다(《매혹자》). 한 쌍의 구두는 그
것이 덮어야 할 벗은 발과도 닮아야 한다는 듯 위는 구두인데 바
닥으로 내려가면 발가락이 되는 기괴한 모양의 구두다(《붉은 모델》).

〈붉은 모델〉, 마그리트, 1937

발가락은 사람의 발인데 발목 부분으로 올라가면서 끈이 풀려 있는 구두가 된다. 이 기괴한 구두를 영국의 정신분석학자는 거세(castration)의 사례로 분석했다.

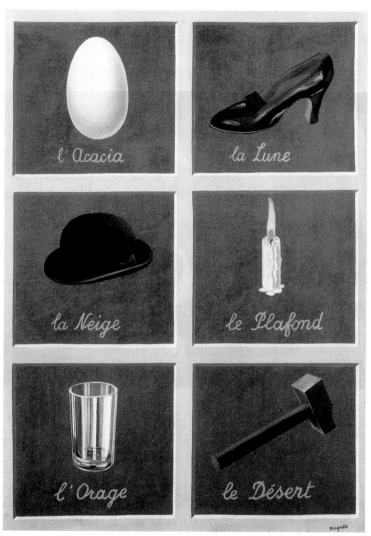

〈꿈의 해석〉, 마그리트, 1930

문자요소와 조형요소가 전혀 일치하지 않고 철저하게 분리되어 있다는 점에서 마그리트의 그림은 그 누구의 그림보다 더 클레나 칸딘스키와 닮았다. 여기서도 계란 모양의 형태에는 '아카시아', 구두에는 '달', 중절모에는 '눈[雪]', 촛불에는 '천장'이라는 소제목이 붙어 있다.

그러나 문자요소(élément graphique)와 조형요소(élément plastique)가 전혀 일치되지 않고 철저하게 분리되어 있다는 점에서 마그리트의 그림은 그 누구의 그림보다 더 클레나 칸딘스키와 닮았다. 계란 모양의 그림에는 '아카시아', 구두에는 '달', 중절모에는 '눈[雪]', 촛불에는 '천장'이라는 소제목이 붙어 있다(《꿈의 해석》). 그의 그림과 제목 사이에는 매우 우연적이고 복합적인 관계만이 있어서 이것을 관계라고는 할 수 없고, 차라리 비-관계라고 하는 것이 옳겠다. 너무나 먼 이 비-관계의 거리 때문에 우리는 독자가 될 수도 없고, 동시에 관람자가 될 수도 없다. "나는 내 그림이 친숙한 영역에 자리 잡지 못하도록 방해하는 제목들을 붙인다"고 화가 자신이 말한 적이 있다.

문자와 조형들은 서로 갑작스럽게 공격하면서 상대방을 파괴한다. 언어 한가운데로 그림이 추락하고, 언어가 번개처럼 그림을 누벼서 그것들을 산산조각 낸다. 클레는 문자와 조형적 형태만을 남겨 두었지만 마그리트는 전통적 배치를 따르는 듯하면서 은밀하게 하나의 공간을 밑에서부터 허물어 버린다. 그가 그렇게 그림의 공간을 후벼 파는 것은 언어를 통해서다. '이것은 파이프가 아니다'라는 텍스트가 그것이었다. 그림의 형상이 자기 자신에게서 나와 자기 공간에서부터 고립되고, 마침내 자기 자신에서 멀리 혹은 가까이, 자기 자신과 비슷하게 혹은 다르게 부유(浮遊)하기 위해서는 이런 텍스트가 필요했던 것이다.

그림 속으로 침입한 언어

가장 클레와 닮은 것은 〈대화의 기술〉이다. 마치 이집트 룩소르의 카르나크 신전 앞에 마구 쌓인 채 수천 년간 내려오고 있는 거대한 돌더미들처럼 거석이 뒤죽박죽 아무렇게나 쌓여 있는 그림이다. 돌더미 뒤로는 짙은 구름에 덮인 푸른 하늘이 보이고, 거대한 돌 밑에서 두 사람이 대화를 나누고 있다. 검정 펜으로 짧게 빗금을 그어 놓은 듯 작은 몸 사이즈로 보아 그들의 위치가 우리 관람객의 눈에서 상당히 멀리 떨어진 곳임을 알 수 있다. 그들의 이야기가 들리지 않는 것은 먼 거리 때문에, 혹은 거석의 수천 년간의 침묵에 짓눌려서, 라고 우리는 잠시 착각한다.

그런데 말 없는 두 대화자의 위로 무질서하게 포개져 있는 돌덩어리들을 가만히 바라보면 신기하게도 문자가 떠오른다. 우선 REVE(꿈)가 쉽게 눈에 들어오고, 더 자세히 보면 그것은

〈대화의 기술〉, 마그리트, 1950
문자를 조형요소로 사용했다는 점에서 마그리트의 그림은 클레와 아주 비슷하다. 수천 년간 언어와 이미지는 서로를 의지하며 견고하게 탑을 쌓아 왔다. 그럼에도 어느 돌 하나를 빼내면 전체가 무너질 것만 같다.

TREVE(휴전) 또는 CREVE(죽음)가 된다. 마치 거대한 돌의 무게가 실은 가볍고 허약하기 짝이 없는 언어로 되어 있다는 듯이, 또 혹은 얼핏 들리다가 잦아들 듯한 두 사람의 이야기가 무거운 돌 사이에 뭉쳐져 단어들이 되었다는 듯이.

'이것은 파이프가 아니다'는 파이프라는 사물의 형태를 부정하거나 혹은 그것을 두 개로 분리하는 담론이었다. 그런데 〈대화의 기술〉에서는 사물이 무심하게 마치 자동적인 중력으로 다

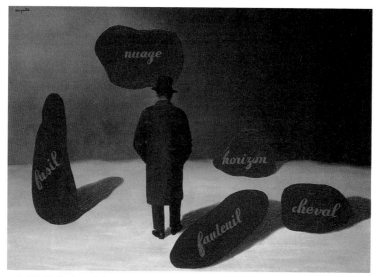

<바다를 향해 가는 남자>, 마그리트, 1928

다섯 개의 반점은 마치 장기판의 말들처럼 포진해 있다. 체스는 이미지가 사물의 이름-자리를 정해 주지만, 장기는 사물의 이름이 이미지에게 자리를 정해 준다. 그럼 바둑은? 정해진 이름도, 자리도, 이미지도 없다.

져져 단어가 된다는 듯이 그렇게 말들을 형성하고 있다. 언어와 형태라는 두 극단 사이에서 마그리트의 작품은 말과 그림의 유희를 펼친다. 나중에 만들어진 제목들은 형태들 안에 삽입되고, 그 형태들 안에서 제목들은 애매한 역할을 한다. 그것은 마치 나무 속의 애벌레 혹은 흰개미와도 같은 모순적인 기능을 한다. 나무속의 애벌레는 나무가 부서지지 않게 고정시키는 역할을 하고, 흰개미는 나무를 갉아 그것을 부스러지게 만들기 때문이다.

때로는 한 사물의 이름이 이미지를 대신하기도 한다. 마그리

트의 그림에는 이미지를 단어로 대체한 예가 많이 있다. 〈바다를 향해 가는 남자〉는 그가 늘 그렸던 중절모 쓴 남자의 뒷모습이다. 모자를 썼고 짙은 색 코트를 입었으며, 주머니에 손을 넣고 있다. 그는 5개의 반점(斑點) 사이에 있다. 땅바닥에 있는 3개의 반점 위에는 'fusil(총)', 'fauteuil(소파)', 'cheval(말)'이라는 글자가 이탤릭체로 쓰여 있다. 또 다른 얼룩은 사람의 머리 위에 있는데 거기에는 'nuage(구름)'라는 단어가 쓰여 있고, 마지막으로 땅과 바다 사이에 희미한 삼각형의 반점에는 'horizon(지평선)'이라는 글자가 쓰여 있다. 이것도 그림일까 싶게.

여기서 단어들이 상하좌우로 분할되어 있는 것은 전통적 회화의 배치와 부합한다. 수평선은 저 멀리 안쪽에 있고, 구름은 위에 있으며, 소총은 왼쪽에 수직으로 놓여 있다. 그 단어들을 그림으로 대체해 보면 거기에는 소파와 말이 나란히 놓인 매우 친숙하면서도 대담한 그림이 겹쳐진다. 그러나 이 익숙한 장소 안에서 단어들은 부재의 사물들을 대신하지 않는다. 글자가 새겨져 있는 반점들은 두텁고 볼륨감 있는 덩어리이며, 그 자체로 일종의 돌 또는 고인돌이지, 사물을 대신하기 위한 것이 아니다. 이것은 말과 그림 사이의 모순을 해결하는 것이 아니라 그 둘을 유지할 수 있는 공통의 장소가 부재한다는 것을 뜻한다.

통상적으로 그림 안에 그려진 사물의 형태는 채색되고 조직된 하나의 부피다. 필요한 만큼의 부피가 사물 안에 흡수되어 있다. 그 부피에 의해 우리는 형태를 곧 인지하므로, 그것에 이름

을 붙일 필요조차 없다. 그래서 이름은 버려지고, 사물의 형태만이 남았던 것이다. 그러나 마그리트는 사물을 생략하고 이름을 곧장 그 덩어리 위에 포개 놓는다. 단어를 위에 얹고 있는 이 반점들은 형상도 정체도 없이 지금 막 형성된 사물들이다. 아직 형태가 너무나 막연하여 스스로를 명명하지 않는 한 아무도 그것을 명명할 수 없다는 듯이 정확하고 친숙한 이름들을 스스로에게 갖다붙였다. 희미한 삼각형은 수평선이고, 장방형은 말[馬]이고, 수직선은 소총이고, 이런 식이다.

단어들을 그림과 섞었다고 해서 이 그림이 클레와 비슷한 것은 아니다. 클레는 언어적 기호와 공간적 형상들을 엮어서 완전히 새롭고 유니크한 형태를 만들었지만, 마그리트에서 단어들은 다른 회화적 요소들과 직접 연결되지 않는다. 그것들은 오로지 반점과 형태들 위에 새겨진 문자일 뿐이다.

클레가 자기의 조형기호를 배치하기 위해 완전히 새로운 공간을 짰다면, 마그리트는 재현의 낡은 공간을 그대로 내버려 둔다. 전통적인 재현의 기법을 그대로 사용한다는 의미다. 그러나 진정 그는 전통적인 재현의 기법에 의존하고 있는 것인가? 그는 표면적으로만 재현의 기법에 의존한다. 그래서 글자가 씌어진 형상들에서 푸코는 무덤의 평석을 연상한다. 무덤의 대리석은 견고해 보이지만 그 밑에는 아무런 생명체가 없는, '아무것도 아닌 장소(non-lieu)'이듯이, 형상과 문자 사이에도 결국 텅 빈 공간만이 있다는 것이다.

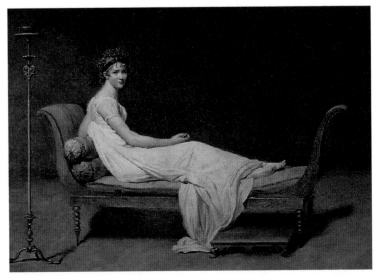

〈레카미에 부인〉, 다비드, 1800

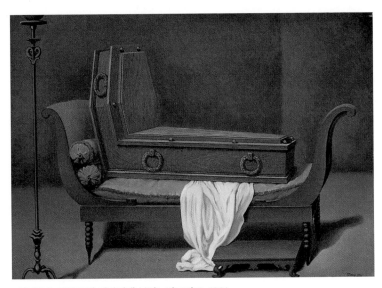

〈원근법 I: 다비드의 레카미에 부인〉, 마그리트, 1951

다비드의 그림을 변용해 그리면서 사람을 관(棺)으로 대체했다. 가시적 형상 밑에 아무런 존재가 없다는 것을 이보다 더 잘 형상화할 수 없을 것이다.

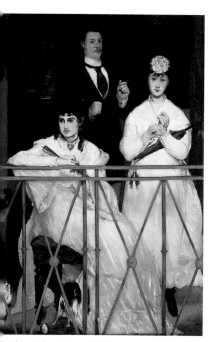

코니〉, 마네, 1868-69(왼쪽)

〈원근법 II: 마네의 발코니〉, 마그리트, 1950(오른쪽)

들은 각기 다른 곳을 바라보고, 각기 다른 포즈
하고 있다. 오른쪽 여인의 구두가 바닥에서 살
려 있는 것이 이 그림의 결정적 미스터리다. 아
범한 한낮의 발코니 풍경임에도 이 그림에서 어
죽음이 연상되는 것은 바로 이 비현실적인 여인
즈 때문이다.

어두운 실내와 눈부시게 밝은 발코니의 극명한 대비
로 이루어진 마네의 〈발코니〉 그림을 푸코는 어둠과
빛 또는 죽음과 삶의 경계로 해석했다. 인물들을 관으
로 대체한 것을 보면 마그리트도 역시 이 그림에서 죽
음의 그림자를 보았음에 틀림없다.

이 부재가 위로 올라와 회화의 표면에까지 이르러 결국 죽음을 담는 관(棺)이 되는 것일까? 마그리트는 19세기 화가들의 유명한 그림을 재해석한 그림들에서 인물들을 즐겨 관으로 대체했으니 말이다. 다비드(Jacques-Louis David, 1748~1825)의 〈레카미에 부인〉과 마네(Edouard Manet)의 〈발코니〉를 변용하여 그린 그림들에서 인물들은 모두 관이다. 밀랍 먹인 떡갈나무 널빤지들 사이에 보이지 않게 채워져 있는 부재의 공허가 산 육체들의 부피, 의상의 펼쳐짐, 시선의 방향, 지금 당장 말할 듯한 모든 얼굴들을 해체해 버렸다. 형상 밑의 존재-없음을 이보다 더 잘 형상화할 수 있을까.

그림과 단어들

〈┌─┐ 시의 알파벳〉은 〈바다를 향해 걸어가는 남자〉와 완전
히 반대다. 커다란 나무 액자가 두 개의 패널로 나뉘어
있다. 오른쪽에는 완전히 알아볼 수 있는 단순한 사물들, 파이
프, 열쇠, 나뭇잎, 유리잔이 있다. 그런데 왼쪽 아래 귀퉁이 부분
이 찢어져 있는 모습에서 우리는 이 형태들이 단지 두께 없는 종
잇장에서 오려낸 것임을 알게 된다. 왼쪽 패널에는 세밀하게 꼬
불꼬불 엮어진 실이 정체를 알 수 없는 형태를 만들고 있다. LA
혹은 LE의 글자인 것 같지만 확실치는 않다. 이름도 없고, 부피
도 없는 텅 빈 형태, 오른쪽 패널에 있는 사물들에서 형태가 사
라지고 오로지 선(線)적인 요소만 남아 왼쪽 패널에 있는 듯하다.

〈저무는 해〉는 마치 유리창을 깨지 않고는 해가 떨어질 수 없
다는 듯이 방바닥에 흩뿌려진 유리조각들 위에 태양도 산산조

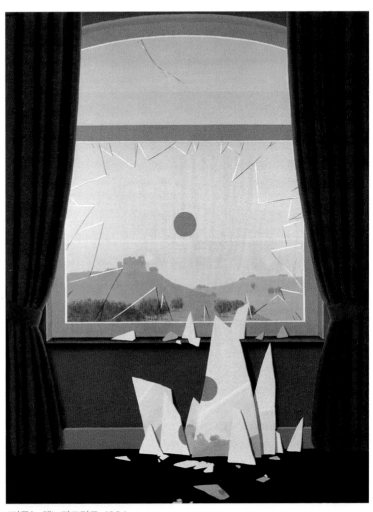

〈저무는 해〉, 마그리트, 1964

마치 떨어지는 해가 유리창을 깼다는 듯이 방바닥에 흩뿌려진 유리조각들 위에 태양도 산산조각 나 있다. 황혼에 대한 프랑스어의 관용적 표현은 '떨어지는 저녁(le soir qui tombe)'이므로, 유리와 함께 해가 깨지는 이 그림은 차라리 우리말과 더 잘 어울린다. 우리말로 '해 떨어질 무렵'이라고 하지 않는가.

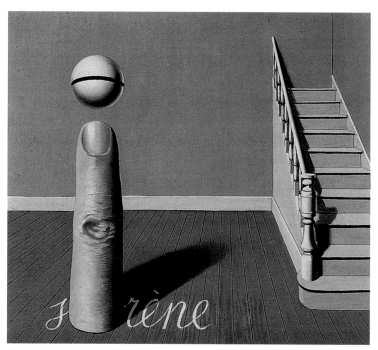

〈말의 활용〉, 마그리트, 1936

거대한 손가락과 함께 '사이렌(sirène)'이라는 단어가 마룻바닥 한구석에 흰색으로 쓰여 있다. i자 역할을 하는 손가락은 곧추세워져 천장을 뚫었고, 그 위의 방울이 i자의 점(點) 역할을 한다. 그 손가락이 말의 지시기능을 상징하는 집게손가락인 점이 묘한 여운을 준다.

각 나 있다. 이처럼 태양을 깨지게 할 수 있는 것은, '해가 진다'는 의미로 '해가 떨어진다'고 말하는 우리의 언어습관 때문에 가능해진다. '떨어짐'이라는 단어가 유리와 태양에 똑같이 적용되고 있기 때문이다. 그러나 사실 프랑스어의 관용적 표현은 '저녁이 떨어진다'이므로, 유리와 함께 해가 깨지는 이 그림은 우리말과 더 잘 어울린다.

단어들이 대상의 단단함을 갖게 되는 것은 〈말의 활용〉에서다. 거대한 손가락과 함께 '사이렌(sirène)'이라는 단어가 마룻바닥에 흰색으로 쓰여 있다. 사이렌은 그리스 신화에서 반은 여자, 반은 새의 모습으로 아름다운 노래를 불러 지나가는 뱃사공을 홀려 죽였다고 하는 요정의 이름이다. 'i'자 역할을 하는 손가락은 곧추세워져 천장을 뚫고 자신에게 점(點)의 역할을 하는 방울을 향한다. 그 손가락이 말의 지시기능을 상징하는 집게손가락(index finger)인 점이 묘한 여운을 준다. 이 손가락이 i자를 흉내 내며 감추며 문자의 위에 우뚝 솟아 있다. 그것은 탑 모양을 이루고 있어서 아마도 그 위에 사이렌들이 와서 자리 잡고 앉을 것만 같다.

유사類似와 상사相似

○○사와 확언 사이의 오래된 등가성을 폐기한 칸딘스키처럼 마그리트 역시 회화를 유사와 확언으로부터 해방시켰다. '유사함'과 '유사함의 확언' 사이의 끈을 끊고, 그 둘이 같지 않음을 확인했으며, 각기 하나만을 작동시킴으로써 원래 회화의 성질만을 보존하고, 담론에 가까운 것은 배제했다. 사진처럼 세밀하게 유사성을 추구했지만 그러나 그것이 무엇과 닮았다는 그런 확언의 짐은 벗겨 주었다. '마치 무엇인 것 같다'가 아니라 '이것이 바로 그것이다'의 회화인 것이다.

마그리트 그림의 세밀한 유사성은 착시화(錯視畵, trompe l'oeil. 실제 사물이 눈앞에 있는 듯이 그린 그림)를 연상시킨다. 착시화도 물론 굳이 확언을 하지 않아도 될 정도의 철저한 유사성을 통해 무거운 확언의 짐을 덜어낸다. 밋밋한 벽에 창문이나 문의 그림 혹

은 궁녀와 귀부인 들이 높은 계단 위 발코니에서 내려다보고 있는 그림을 그려 넣어 거기에 진짜 창문이나 깊숙한 복도가 있는 듯한 착각을 불러일으키는 눈속임 그림이 착시화다. 어찌 보면 전통 서양회화의 기본문법인 재현을 가장 잘 구현한 결정판이라 할 수 있겠다.

대상을 사실처럼 유사하게 묘사하면서 동시에 거기에서 '유사하다는 사실'의 확언을 제거한다는 점에서, 그러니까 '이것이 그림이다'라는 확인마저 제거해 버리는 착시화는 일견 마그리트의 그림과 비슷하다. 그러나 그 목표와 효과는 전혀 다르다. 착시화가 철두철미 유사하게 현실을 재현하여 보는 사람들을 감쪽같이 속이는 게 목적이라면, 마그리트의 그림은 유사(類似)와 상사(相似)를 분리시켜 하나를 다른 하나에 반(反)하여 작동하게 하는 것이 목표이기 때문이다.

그러면 유사(프 ressemblance, 영 resemblance)는 무엇이고 상사(similitude)는 무엇인가? 유사와 상사는 우리말로 똑같이 '비슷함'이다. 프랑스어 사전에서 찾아보면 ressembler(비슷하다) 동사의 명사형인 ressemblance는 '비슷한 여러 요소들을 갖고 있어서 서로 비슷하게 보이는 어떤 사물들 사이의 관계'라고 나와 있다. 라틴어의 similitudo를 어원으로 갖고 있는 similitude는 '똑같아 보이는 두 사물을 연결하는 관계'라고 되어 있다. 그럼 우리말에서는 어떠한가? '유사'는 '한 부류에 넣을 만큼 서로 비슷함'이고, '상사'는 '모양이 서로 비슷함'이다. 둘 다 '비슷함'이라는 뜻인데,

'상사'로 번역한 생물학 용어와 수학 용어가 우리의 이해에 좀 더 도움이 될 듯하다. 예컨대 새의 날개와 곤충의 날개처럼 서로 다른 종류의 생물의 기관에서 발생적으로 기원은 다르나 그 기능이나 작용이 일치하는 현상을 '상사(analogy)'라고 한다는 것이다. 또 기하학에서 두 개의 도형 중 하나를 일정한 비율로 확대하거나 축소한 것이 다른 도형과 완전하게 겹쳐질 때 이 두 도형의 관계를 '상사(닮음, similarity)'라고 한다.

푸코에 의하면, 유사는 재현에 봉사하고, 상사는 반복에 봉사한다. 유사는 '주인(patron)'을 갖고 있고, 상사는 주인이 없다고도 말한다. 무슨 이야기인가? '주인'이란 비슷비슷한 대상들을 질서 있게 배치하여 거기에 등급을 정하는 최초의 요소다. 시커먼 먹물을 롤러에 묻혀 시험지를 한 장 한 장 등사하던 1950년대를 생각해 보자. 선생님이 손으로 쓰신 최초의 시험지가 있고 거기서부터 수백 장의 시험지가 나온다. 손으로 쓴 최초의 시험지가 가장 선명하고, 그 후에는 점점 희미해지다가, 마지막쯤에 이르면 글자가 번져 거의 알아볼 수 없게 된다. 그 최초의 것, 거기서부터 모든 복제가 나오는 그 원본을 푸코는 '주인'이라고 했다. 그 구절을 그대로 옮겨 보면 다음과 같다.

마그리트는 유사와 상사를 분리했고, 상사를 유사에 반(反)하여 작동시켰다. 유사는 주인(patron), 즉 기원적인 요소를 갖고 있다. 이 요소가 점차 약해지는 복사본들에 질서를 부여하고 위계를 정해 준다.

유사하다는 것은 지시하고 분류하는 최초의 참조가 있다는 것을 전제한다.

이것은 분명 현상계의 모든 것이 실재계의 이데아의 그림자라는 플라톤의 이데아론을 연상시킨다. 그런 점에서 『푸코의 예술철학(Foucault's Philosophy of Art)』(2009)을 쓴 미국의 조지프 탱크(Joseph J. Tanke)가 patron(주인)을 pattern(모범, 귀감, 원형, 모형)으로 번역한 것은 지나치게 독자의 상상력을 제한하는 번역어가 아닌가 생각된다.[1]

1 탱크의 영어 번역은 다음과 같다. "It appears to me that Magritte dissociated similitude from resemblance, and brought to play the former against the latter. Resemblance has a 'pattern' (patron), an original element that orders and hierarchizes the increasingly weaker copies that can be struck from it. To resemble presupposes a first reference which prescribes and classifies."

상사相似의 공격성

1966년 봄에 마그리트는 푸코에게 『말과 사물』 서문에서 쓴 '유사'와 '상사'라는 말의 의미를 묻는 편지를 썼다. 『말과 사물』에서 푸코는 외관상의 차이를 통해 동일성(the Same)의 심급을 정하는 르네상스적 인식을 묘사하면서 이 두 용어를 구별 없이 잠정적인 동의어로 사용했었다. 마그리트는 이 용어들의 역사적 의미에는 관심이 없었고, 다만 그 비슷한 두 단어의 정확한 의미를 알고 싶어 했다. 사전도 별 도움이 되지 않았으므로 그는 저자에게 편지로 질문했다. "유사와 상사 사이에 유의미한 차이는 없는가?" 그의 편지는 다음과 같이 계속된다.

내가 보기에 가령 완두콩들 사이에는 가시적이면서(색깔, 형태, 크기) 동시에 비가시적인(성질, 맛, 무게) 상사의 관계가 있는 것 같습니

다. … 사물들은 그것들 사이에 유사성을 갖지 않습니다. 다만 상사의 관계가 있거나 혹은 없거나 할 뿐입니다. … 생각만이 유사를 갖습니다. 생각은 자신이 보고, 듣고, 아는 것과 똑같은 것이 됨으로써 유사성을 이룹니다. 생각은 세계가 제공하는 것을 스스로 구현합니다.[2]

그러니까 마그리트에게 유사란 생각의 성질이다. 외부의 현실과 접촉하는 마음의 능력이다. 단순히 수동적인 반영이 아니고 주어진 것을 변형시키기 위해 생각이 취하는 움직임이다. 책상 위에 놓여 있는 모니터를 바라볼 때 내 생각은 그 검정 직사각형의 형태와 똑같아진다. 내 마음속에 형성된 그 똑같은 상(像) 덕분에 나는 앞에 놓여 있는 모니터라는 물체를 인식한다. 그러니까 유사는 세계가 제공하는 것을 받아들여 재형상화하는 마음의 능력과 관계가 있다. 반면에 상사는 대상의 성질이다. 존재들 사이에 있는 '같음'의 심급이다. 비슷비슷한 완두콩들은 내 생각과는 상관없이 자기들끼리 서로 비슷하다. 그러니까 상사의 관계는 생각에 의한 파악과는 무관하게 존재들 사이에 있는 관계다.

2 "It seems to me that, for example, green peas have between them relations of similitude, at once visible (their color, form, size) and invisible (their nature, taste, weight) ⋯ Things do not have among themselves resemblances, they have or do not have similitudes. ⋯ Only thought resembles. It resembles by being what it sees, hears or knows, it becomes what the world offers it."

마그리트는 이처럼 단순하게 구분하고 있는데, 그의 작품을 다루는 푸코의 책은 유사와 상사의 관계 해석에서 훨씬 더 멀리 나아간다. 푸코의 정의는 플라톤의 이데아론을 회화에 적용하여 유사를 완전히 고전회화의 미메시스(mimesis) 영역에 집어넣는다. 즉, 유사하다는 것은 모델을 모방한다는 의미다. 유사는 최초의 요소를 참조한다. 비슷하기 위해서는 최초의 어떤 참조물이 있어야 한다. 그 첫 번째 참조물, 그것이 주인이다. 그러므로 유사는 분류하고 명령하는 첫 번째 참조를 필요조건으로 전제한다.

그런데 최초의 참조물을 복제하는 복사본들은 복제가 진행될수록 점점 더 희미해진다. 그리하여 복사본들은 좀 더 높은 단계의 복사본과 좀 더 낮은 단계의 복사본으로 분류된다. 이것이 바로 고전회화에서 이미지와 대상 사이의 충실성을 판단하는 근거였다. 여기에는 언어적 지시와 마찬가지로 회화의 유사성도 마치 언어처럼 무언가를 지시한다는 생각이 깔려 있다. 이러한 재현의 관념이 관람자로 하여금 그림을 넘어서서 그림에 정당성을 부여하는 대상을 향해 나아가도록 촉구했다.

그러나 '주인'이 따로 없이, 혹은 '원본(패턴 혹은 오리지널)'이 따로 없이 일련의 시리즈로 전개되는 상사에는 시작도 끝도 없다. 이쪽 방향에서 저쪽 방향으로, 또는 저쪽 방향에서 이쪽 방향으로, 어느 방향에서 주파(走破)해도 상관없다. 거기에는 위계가 없다. 그저 단지 사소한 차이에서 차이로 무한히 증식될 뿐이다.

마그리트의 그림에서 상사는 유사의 특징인 외적 확언의 목소리를 억누르고, 복사와 원본 사이의 구분을 교란함으로써 참조에 반하는 작업을 한다. 그런 점에서 공격적이라고까지 말할 수 있다. 유사의 체계에서는 원본에 대한 충실성에 따라 이미지들의 위치가 정해졌는데, 상사는 이 위계질서를 완전히 무력하게 만들어 버린다.

상사와 시뮬라크르

우리의 일상적 관념에서 상사와 유사는 밀접한 관계가 있다. 둘 다 시각적 형태의 공통성을 보여 주는 '동일성'의 관계다. 그러나 상사는 원본과 비슷하게 닮는(resemble) 것이 아니라 원본을 흉내 냄(simulate)으로써 기원(origin)을 교란하고 모델의 우위성을 부정한다. 유사가 작동되는 공간이 '재현'이고, 상사가 활동하는 공간은 '반복'이다. 유사는 자신을 지배하는 재현에 봉사한다. 상사는 자신을 관통하는 반복에 봉사한다. 유사는 자신이 드러낼 의무가 있는 외부적 모델에 따라 자신을 확언한다. 상사는 비슷한 것에서 비슷한 것으로의 무한한 가역적 관계인 시뮬라크르를 유통시킨다.

그러니까 재현은 유사와 관계가 있고, 상사는 반복과 밀접한 관계가 있다. 유사는 원본의 한 견본이고, 언제나 그 견본을 다

시 갖고가 주인인 원본에게 인정받아야 할 책무가 있다. 그러나 수많은 반복적 이미지를 유통시키는 상사는 비슷한 것에서 비슷한 것으로 사소한 차이들의 변주를 일으키며 한없이 이어지는 가역적인 관계다. 유사가 순수한 모방이고 모델을 좀 더 잘 복사하기 위해 끊임없이 모델로 되돌아가는 것이라면, 상사는 패러디(서투른 모방)다. 모델에 근접한 듯이 보이고 외부적인 어떤 것을 확언하는 듯이 보이지만 실은 빈껍데기의 형식이다. 아무리 원본과 비슷하다 해도 원본과 점착(粘着)할 정도의 일치에서는 해방된 비슷함이다.

여기서 상사가 시뮬라크르(simulacre)와 동의어임이 드러난다. 들뢰즈는 유사성이 하나의 사물과 다른 사물과의 관계가 아니라 '이데아와의 내적 관계'라고 말한 바 있다. 사본(copy)과 시뮬라크르는 성질 자체가 다른 것으로, 사본이 이데아와 유사성을 가진 이미지인 데 반하여 또 다른 종류의 이미지인 시뮬라크르는 일종의 '사본의 사본(copie de copie)'이고, '무한히 격하된 도상(une icone infiniment dégradée)'이며, '무한히 느슨해진 유사성(une ressemblance infiniment relâchée)'이라고 했다. 그러니까 사본은 유사성(ressemblance)을 갖고 있는 이미지이고, 환영(幻影, 시뮬라크르)은 유사성이 없는 이미지라는 것이다.

유사에 대한 상사의 우위

그리트의 그림 중에 〈재현〉이라는 제목의 그림이 있다. 낮은 담이 둘러쳐진 일종의 테라스 아래 뜰에서 사람들이 축구 경기를 하고 있다. 왼쪽에는 난간이 있고, 두 개의 세로 기둥 사이로 똑같은 축구 경기 장면이 정확히 절반의 축척으로 그려져 있다. 우리가 만일 화면의 왼쪽으로 좀 더 이동해 가면 역시 비슷한, 그러나 최초 그림의 4분의 1 크기의 같은 장면을 볼 수 있을 것이라는 생각이 누구에게나 퍼뜩 들 것이다.

크기만 다르게 똑같은 두 화면이 한 화폭 안에 나란히 있음으로 해서 유사의 방법을 통해 외부 모델을 재현하는 참조의 기능이 일순 불안해지고, 불안정해지고, 유동적으로 된다. 무엇이 무엇을 재현하는가? 유사한 이미지의 정확성이 모델, 즉 권위 있고 유일한 외부적 주인을 가리키는 손가락 역할을 한다면, 상사

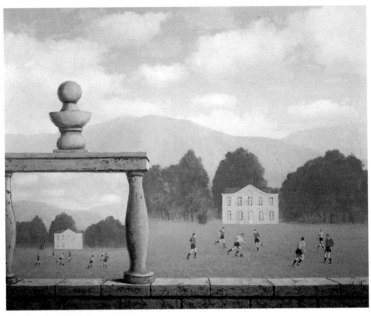

<재현>, 마그리트, 1962

시뮬라크르는 본질적으로 재현의 지배를 받지 않는 한에서 무정부적 생산력을 갖는다. 그것은 그 자체로 생성이다. 일단 기존의 룰을 벗어 던지면 그것은 말 그대로 미친 듯이 생성되며, 그러한 생성운동을 한 번 반복할 때마다 그것은 천문학적인 수와 엄청난 크기로 재생산된다. 그리고 이 반복운동이 일단 시작되면, 그것은 나름의 자기조직력과 탄력성을 가지고 자동적으로, 그리고 무한히 운동한다.

의 시리즈(계열들)는 이런 모델의 세계를 파괴한다.

상사의 계열이 있다는 것을 알기 위해서는 단 두 개의 상사만 있으면 된다. 이때부터 시뮬라크르의 주파(走破)가 시작된다. 그 주파는 언제나 가역적이다. 축구 경기의 축소판이 왼쪽으로 이어지건 오른쪽으로 이어지건 상관이 없다.

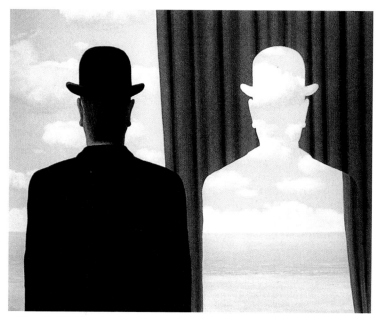

〈데칼코마니(轉寫)〉, 마그리트, 1966

만일 붉은색 커튼 옆에서 밖의 바다 경치를 바라보고 있는 남자의 뒷모습을 그린 상식적인 그림이었다면 이 그림에 대한 확언은 한 개 이상일 수 없다. 누구나 그림을 보고 즉각 "응, 중절모 쓴 남자가 붉은 커튼 옆에서 멀리 바다 풍경을 바라보고 있군"이라고 말했을 것이다. 이것이 유사의 세계다. 그러나 커튼에서 오려낸 조각이 왼쪽의 남자가 되었고, 오려낸 커튼 사이로 바다가 보이는 이 비상식적인 그림 앞에서 사람들은 무수하게 많은 해석을 내릴 수 있다. 이것이 상사의 세계다

마그리트의 그림 〈데칼코마니(轉寫)〉를 살펴보기로 하자. 그림의 3분의 2를 차지한, 커다란 주름의 빨간 커튼은 하늘, 바다, 모래의 풍경을 가로막고 있다. 그런데 커튼에는 남자의 형상이 오려져 있다. 이 오려진 형상과 정확히 크기와 모양이 일치하는 한 남자가 커튼 옆에 서 있다. 마그리트의 그림에 언제나 나오는,

중절모 쓴 남자가 뒤로 돌아서서 먼 바다를 바라보고 있다. 물론 색깔도 다르고, 두께와 밀도도 다르지만 마치 남자가 커튼에서 가위로 잘라낸 조각이라도 되는 듯하다. 한편 남자의 형상이 오려진 커튼의 구멍 속으로는 푸른 바다와 하늘, 흰 구름, 엷은 갈색의 모래가 보인다. 영원히 되풀이되는 푸른 하늘!

전사(轉寫)란 무엇이 무엇을 베꼈다는 의미다. 그런데 남자와 경치 중 무엇이 무엇을 베꼈는가? 남자의 두꺼운 검은 실루엣은 오른쪽에서 왼쪽으로, 즉 커튼에서 경치 쪽으로 옮겨온 것 같다. 그가 커튼에 남긴 사람 모양의 구멍은 그의 과거의 현전이다. 그러나 또 한편으로는 남자의 실루엣에 따라 오려진 풍경도 왼쪽에서 오른쪽으로 잘라내 옮겨졌다고 볼 수 있다. 붉은 커튼 자락은 경치가 된 남자의 어깨와 머리에 걸쳐 있고, 경치가 된 남자는 검은색 실루엣의 조각과 정확히 일치한다. 상사적 요소들의 교환과 자리 이동이다. 그러나 유사의 재생산은 전혀 아니다.

이 '전사술' 덕분에 유사에 대한 상사의 우위가 드러난다. 유사는 가시적인 것을 인식하게 해 주고, 상사는 비가시적인 것을 인식하게 해 준다. 비가시적인 것은 우리 눈에는 보이지 않지만 인식이 가능한 대상이다. 예컨대 친숙한 실루엣들은 비가시적인 것을 가로막고 감추어 우리로 하여금 그것들을 볼 수 없게 한다. 그러나 상사는 바로 그런 것들을 보게 만들어 준다. 하다 못해 커튼을 뚫기까지 해서.

가시적이어서 너무나 분명한 하나의 사물에 대해 유사는 언

제나 똑같은 유일한 확언만을 발설한다. 이것은 저것이고, 저것은 이것이다. 거기에는 단 하나의 확언만 있을 뿐, 두 개의 확언도 없다. 그러나 상사는 여러 확언들을 한없이 만들어 낸다. 만일 이 그림이 붉은색 커튼 옆에서 밖의 바다 경치를 바라보고 있는 남자의 뒷모습을 그린 상식적인 그림이었다면 이 그림에 대한 확언은 한 개 이상일 수 없다. 누구나 그림을 보면 즉각 "응, 중절모 쓴 남자가 붉은 커튼 옆에서 멀리 바다 풍경을 바라보고 있군"이라고 말했을 것이다. 그러나 커튼에서 오려낸 조각이 왼쪽의 남자가 되었고, 오려낸 커튼 사이로 바다가 보이는 이 비상식적인 그림 앞에서 사람들은 무수하게 해석을 할 수 있다. "오른쪽에 있는 것은 왼쪽에 있고, 왼쪽에 있는 것은 오른쪽에 있다. 여기서 감추어진 것은 저기에서 보이고, 오려진 것은 양각되어 있고, 커튼에 부착된 것은 저 멀리 펼쳐진 경치다"라는 기본적인 확언에서부터, 수많은 해석의 가능성이 난무할 것이다. 남자가 스스로 자리를 이동하여 그가 아직 커튼과 섞여 있을 때 바라보던 것을 우리에게 보여 주는 것일까? 혹은 화가가 남자의 실루엣이 가리고 있는 하늘, 물, 모래의 조각을 몇 센티미터 이동시켜 커튼에 부착해 놓은 것인가? 그래서 화가의 배려 덕분에 우리는 우리의 시야를 가리고 있는 남자가 바라보고 있는 것을 볼 수 있게 되었는가? 또 혹은 남자가 그것을 바라보려고 왔을 때 바로 그의 앞에 있던 경치의 조각이 옆으로 튀어가 그의 눈에 보이지 않게 되고, 그래서 그의 눈앞에는 자기 자신의 육체인 검은

덩어리, 그의 그림자만이 있게 된 것인가? 이 여러 개의 확언들이 서로 유희하는 공간이 바로 상사, 즉 시뮬라크르의 공간이다.

전통적 그림의 공간에서 비슷함이란 서로를 지시하는 사물들 사이의 관계였다. 사과의 그림은 사과를 지시하고, 파이프의 그림은 파이프를 지시한다. 이 관계에서 배제된 비슷함은 회화 공간에서 사라져 버린다. 사과를 닮지 않은 둥근 형태, 파이프를 닮지 않은 긴 형태는 화가에 의해 서둘러 지워진다. 그러나 그 지워진 사과, 지워진 파이프가 마그리트의 그림에서는 되살아나 그림 전체를 당당하게 지배하고 있다. 너무 커서 방 하나를 가득 채운 사과(《청강실》, 333쪽), 너무 커서 그 위에 올려놓은 큰 식탁마저 작게 보이게 만드는 그런 사과는 전혀 현실 속의 사과를 닮지 않았지만 마그리트의 그림에서는 아름다운 현실이 되어 우리를 매혹시키고 있다. 사물을 나타나게 해 주는 최고의 권위는 유사에 속하는 것이다. 유사는 사물의 성질이 아니라 사유의 성질이기 때문이다.

사유는 자기가 보는 것, 자기가 듣는 것, 혹은 자기가 아는 것이 됨으로써 그것과 비슷해진다고 푸코에게 보낸 편지에서 마그리트는 말했다. 그러나 사물의 성질인 상사성은 사물들 사이의 유사를 배제한다. 바로 여기에 회화가 있다. 회화는 유사적 양식의 사유와 상사적 관계 속의 사물들이 교직(交織)하는 지점에서 탄생한다.

다시 파이프 그림

다시 파이프 그림으로 돌아와, 이번에는 상사의 관점에서 보자. 서로 튕겨 나가거나 혹은 단순히 병치된 그림과 텍스트의 요소들은 그것들이 간직하고 있는 것으로 보이는 내적 유사를 포기한다. 그리고 조금씩 상사의 열린 망이 모습을 드러낸다. 실제의 파이프를 향해 열렸다는 것이 아니다. 실제의 파이프는 그 어떤 그림, 그 어떤 언표에도 없다. 그러나 상사의 망 속에는 실제의 파이프를 비롯해서 토기, 해포석(海泡石), 나무 등으로 된 온갖 종류의 파이프들이 모두 망라되어 있다. 일단 이 망 안에 들어오면 그것들은 시뮬라크르의 지위를 갖게 된다.

'이것은 파이프가 아니다'의 각 요소들은 외관상으로는 부정문인 것처럼 보인다. 왜냐하면 그것은 유사를 부정함과 동시에 유사가 함축하고 있는 실재의 확언도 부정하고 있기 때문이다.

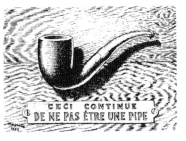 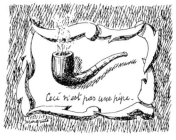

가 나

그러나 그것은 근본적으로 긍정문이다. 서로 비슷한 것들의 망 속에 있는 요소, 즉 시뮬라크르에 대한 긍정이기 때문이다. 유사의 확언을 거부하는 이 긍정문은 여러 개의 시리즈가 된다. '이것은 파이프가 아니다'라는 명제 속에 압축돼 들어 있는 긍정문들을 다 열거하기 위해서는 '이 언표에서 누가 말하는가?'라는 질문만 던져 보면 된다. 또는 그림 속에 배열된 요소들에게 차례차례 말을 시켜 보기만 하면 된다.

우선 아래쪽 칠판 속에 그려진 (가) 첫 번째 파이프가 말한다. (1) "여러분이 보는 것, 내가 선으로 그린 이 형태는 여러분이 생각하듯 파이프가 아니라 그림일 뿐입니다. 이 그림은 내 위에 보이는 저 다른 파이프와 상사관계에 있습니다. 저 위의 파이프가 실재하는 파이프인지 아닌지, 혹은 진짜 파이프인지 아닌지는 상관없습니다. 나는 그저 단순히 하나의 상사일 뿐입니다."

이 말에 (나) 위의 파이프가 대답한다. (2) "모든 공간의 밖에서 어떤 받침대로부터도 떨어진 채 여러분의 눈앞에 떠 있는 것, 캔버스에도 종이에도 놓여 있지 않은 이 안개, 그것이 어떻게 실제의

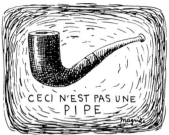

다 라

파이프일 수 있겠습니까? 속지 마십시오. 나는 상사의 한 조각일 뿐입니다. 파이프와 유사한 것이 아니라 구름처럼 희미한 상사, 아무것도 지시하지 않으면서 여기 보이는 텍스트와 그림들 위를 주파하거나 그것들로 하여금 말을 하게 만드는 그러한 상사입니다."

이번에는 (다) 언표가 자기 자신에 대해 말한다. (3) "당신이 읽기 시작하면서 그것들이 파이프를 지칭할 것이라고 기대하는 이 문자들, 나를 구성하는 이 문자들이 어떻게 감히 자신들이 파이프라고 말할 수 있겠습니까? 자기가 명명하는 대상과 그토록 멀리 떨어져 있는데. 이건 그저 자기와 유사할 뿐 자기가 하는 말의 값을 전혀 지닐 수 없는 글씨체일 뿐입니다."

이번에는 (가+다) 아래 파이프와 텍스트가 서로 공모관계에 들어가, 말의 지시 능력과 그림의 일러스트 능력을 과시하며 위에 있는 파이프를 비난한다. (4) "표시 없이 홀연히 나타난 이 형체는 자신을 파이프라고 말할 권리가 없습니다."

그런가 하면, 서로의 상사에 의해 연결된 (가+나) 두 파이프는 쓰인 글에게 (5) "자신이 파이프라고 말할 권리가 없습니다"라

고 반박한다. 문자는 자기가 지시하는 대상과 전혀 닮지 않은 기호들로만 되어 있기 때문이라는 것이다.

(다+나) 텍스트와 위의 파이프도 서로 연합하여 칠판 속의 파이프를 비난한다. 하나는 진실을 말하는 담화이고, 다른 하나는 그대로 사물의 나타남이라는 점, 이처럼 서로 다른 곳에서 왔다는 사실에서 의기투합한 두 요소는 (6) "칠판 속의 파이프가 실은 파이프가 아닙니다"라고 단언한다.

마지막으로, 이 세 요소를 넘어서서 아무런 특정의 장소가 없는 (라) 한 목소리가 (아마도 칠판의 목소리인 듯) 이렇게 말한다. "이것은 전혀 파이프가 아니고, 텍스트를 흉내 낸 하나의 텍스트, 또는 그림을 흉내 낸 하나의 그림입니다. 그려진 파이프는 (실제 파이프 모양으로 그려진) 파이프의 시뮬라크르(simulacre)입니다."

하나의 언표 속에 네 가지 주체가 말하는 일곱 개의 담화가 있다. 그러나 상사가 유사의 확언에 갇혀 있는 감옥을 무너뜨리기 위해서는 이 정도의 혼란은 감수해야 할 것이다. 이제부터 상사는 그 자신을 지시한다. 자기 자신이 몸을 펴고 자기 자신 위로 다시 몸을 접는다. 상사는 더 이상 화폭의 표면을 수직으로 가로질러 다른 사물을 지시하는 그런 검지의 손가락이 아니다. 상사는 아무것도 긍정하지 않고 아무것도 재현하지 않는 채 화폭의 표면을 주파하며 서로 답하고, 서로 연장하고, 서로 증식하는 유희를 벌이고 있다. 마그리트 그림에서 보이는, 순수한 상사의 끝없는 유희는 거기서부터 유래한다. 이 상사는 화폭의 외부로 결코 넘쳐흐르지 않는다.

'위험한 관계'

상사의 유희는 변신의 기초가 된다. 그러나 어떤 방향으로? 〈공포의 동반자〉와 〈눈물의 맛〉(251쪽)에서, 나뭇잎들이 날아가 새가 되는가, 아니면 새들이 서서히 식물화하여 결국 초록의 맥박을 멈추면서 땅에 파묻히는가? 술병이 여성의 나체 모양을 하고 있는 〈여성-병(瓶)〉에서, 여자가 병을 들고 있는가 아니면 병이 여성화하여 나체가 되는가?

상사가 재현적 확언과의 오래된 공모에서 해방되기 위한 또 다른 방법, 그것은 그림과 그것이 재현하기로 된 대상을 마구 섞기다. 그림에서 모델(대상)로 면의 연속성, 선적(線的) 이동, 지속적인 넘쳐흐름이 있다. 〈인간의 조건〉에서 바다의 선이 화폭의 가로선과 단절 없이 이어지고, 〈폭포〉에서는 모델이 화폭 위로 전진하여 화폭의 옆을 완전히 감싸고, 오히려 저 뒤에 있어야 할 모

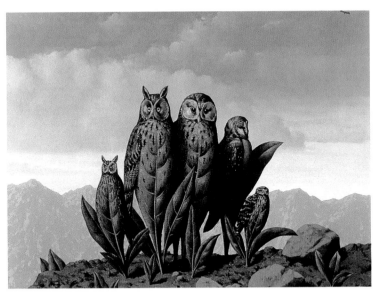

〈공포의 동반자〉, 마그리트, 1942

델보다 화폭의 그림을 더 뒤로 후퇴하게 만든다.

이원성과 거리를 지우면서 재현을 거부하는 유사와는 달리, 분할의 계략을 통해 재현을 피하고 그것을 조롱하는 유사도 있다. 앞에서 한 번 언급한 〈떨어지는 저녁〉이 그런 경우다. 유리창이 깨질 때 붉은 해도 함께 깨졌는데, 이 해는 원래 하늘에 매달려 있어야 하는 것이었다.

투명한 유리창을 통해 구름과 반짝이는 푸른 바다가 보이지만 그러나 조금 열린 창문의 틈새로 캄캄한 공간이 보임으로써 구름과 푸른 바다가 아무것의 재현도 아니라는 것을 말해 주는 그림도 있다. 〈망원경〉이다.

〈폭포〉, 마그리트, 1961
그림의 모델이 화폭 위로 전진하여 화폭의 옆을 완전히 감싸고 있다. 이처럼 화폭의 그림
이 모델보다 더 뒤로 후퇴하는 구도의 그림은 광고사진에서 무수히 인용되었다.

벌거벗은 여자가 자신의 벗은 몸을 가리고 있는 커다란 거울
이 그녀의 나체를 그대로 비추고 있는 〈위험한 관계〉는 재현을
해체하는 그림의 전형이라 할 만하다. 거울이 그녀의 몸 거의 전
체를 가리고 있고 그녀의 눈은 거의 감겨 있다. 마치 남에게 보
이고 싶지 않다는 듯이, 또는 자기가 남에게 보이는 것을 스스
로 보고 싶지 않다는 듯이 부끄러운 듯 머리는 살짝 숙여 왼쪽
으로 돌렸다. 정확히 화폭의 전면을 차지하고 있는 거울은 관객

〈인간의 조건〉, 마그리트, 1935

바다의 수평선이 화폭의 가로선과 단절 없이 이어져 있다. 바다가 화폭으로 들어왔는가, 아니면 화폭이 바다 속으로 들어가 수평선과 하나가 되었는가? 그림과 재현 대상의 마구 섞음은 평범한 듯하면서 평범하지 않은 마그리트 그림의 독창적 기법 중의 하나다.

〈망원경〉, 마그리트, 1963

투명한 유리창을 통해 구름과 반짝이는 푸른 바다가 보이지만, 그러나 조금 열린 창문의 틈새로는 캄캄한 공간이 보인다. 그렇다면 흰 구름과 푸른 바다는 아무것의 재현도 아니었다는 말인가?

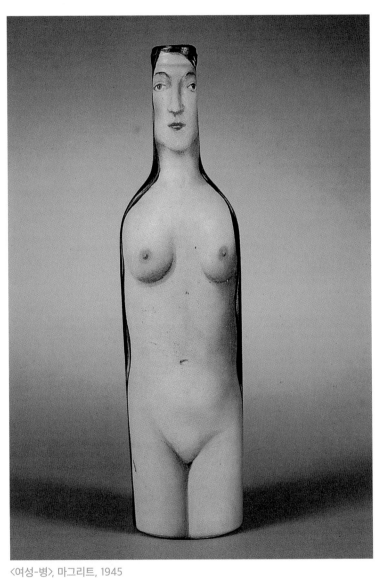

〈여성-병〉, 마그리트, 1945

술병이 여성의 나체 모양을 하고 있다. 여자가 병이 되었는가, 아니면 병이 여성화하여 나체가 되었는가? 상사에는 위계적 순서가 없다.

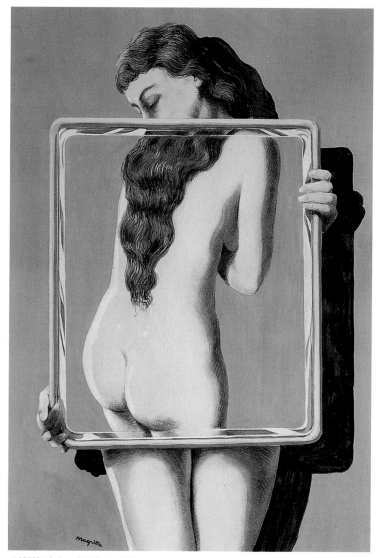

<위험한 관계>, 마그리트, 1936

벌거벗은 여자가 자신의 벗은 몸을 커다란 거울로 가리고 있는데, 아니 이게 웬일인가, 거울 뒤에 있어야 할 그녀의 나체가 거울에 그대로 비춰지고 있지 않은가. 모든 기하학과 광학을 단숨에 해체해 버린 대담한 그림이다.

을 향해 있고, 거울의 앞면은 눈 감은 얼굴이 숨기려고 하는 등에서 엉덩이까지의 여자의 몸을 비추고 있다. 거울은 X레이 스크린 같은 역할을 하지만 X선과는 전혀 다른 방식으로 상을 비춘다. 거울 밖의 여인은 앞쪽을 향해 서 있고, 두 손으로 무거운 거울을 쳐들어 벗은 가슴을 가리고 있다. 그런데 거울에 비친 여인은 뒤쪽으로 돌아서 있다. 살짝 오른쪽으로 비튼 옆모습이고, 몸은 약간 앞으로 숙여 있다. 그 등 위로 긴 머리가 찰랑거린다. 거울 안 이미지는 여인 자체보다 훨씬 작다. 거울과 그것이 반사하는 물체 사이에 얼마간의 거리가 있음을 보여 준다. 그러나 거울을 든 여인이 자기 몸을 잘 가리기 위해 거울을 몸에 밀착시키고 있는 것으로 보아 거울과 몸 사이에 거리가 있는 것 같지는 않다. 거울 뒤에 거리가 별로 없음은 거대한 회색 벽이 아주 가까이에 있는 것으로도 알 수 있다.

그렇다면 벽과 거울 사이에 숨겨진 육체는 생략되었다. 거울의 매끈한 표면과 불투명한 벽 사이의 얇은 공간에는 아무것도 없다. 그 어떤 참조를 동원해도 도저히 해석이 되지 않는 이 이상한 그림이야말로 유사와 재현에서 해방된 상사, 즉 시뮬라크르가 아니겠는가. 거기에는 어떤 출발점도 없고 기댈 지주도 없다.

캠벨, 캠벨!

언어기호와 조형요소들 사이의 분리, 유사와 확언의 등가성, 이것이 고전회화의 긴장을 지탱한 두 원칙이었다. 다시 말해 언어적인 것과 시각적인 것 사이는 확연하게 분리되고, 그림과 제목은 반드시 일치한다는 원칙이 르네상스 이후 19세기 사실주의 회화에 이르기까지 서양회화를 지배하던 철칙이었다.

원래 회화란 언어적 요소가 극도로 배제된 것인데, 유사와 확언 사이의 등가성으로 인해서 회화에 언어가 다시 도입되었다. 언어외적인 회화가 많은 서사적 요소를 포함하게 된 이유가 그것이다. 그래서 20세기 이전까지의 고전적 회화는 원칙적으로 담론적 공간 위에 자리 잡고, 시각과 언어의 공통의 공간을 마련한 후 거기에 그림과 언어기호 사이의 관계를 다시

회복했다.

마그리트도 언어기호와 조형요소들을 한데 섞었지만, 그는 결코 담론을 확언으로 사용하지 않았다. 단지 순수 상사와 비(非) 확언적 언표들을 원근(遠近) 없는 공간 혹은 표시 없는 부피의 불안정성 속에서 작동시켰을 뿐이다. '이것은 파이프가 아니다'가 바로 그 작동의 가장 전형적인 서식지다.

푸코는 마그리트가 다음과 같은 전략을 구사했을 것이라고 생각한다. 우선 그림, 텍스트, 유사, 확언 등 모든 것의 공통의 장(場)인 칼리그람을 하나 만든다. 그런 다음 칼리그람을 단숨에 절개하여 해체하고 그 자리에 공허의 흔적만 남긴다. 그러자 담론이 스스로의 무게로 떨어져 문자라는 가시적 형태를 취한다. 그림처럼 그려진 문자들은 그림과 불안정하고 불확정적인 관계 속에 들어간다. 그러나 그 어떤 표면도 그것들의 공통의 장이 될 수는 없을 것이다. 상사들이 자기 자신에서부터 증식되고, 자신의 수증기에서 태어나 끊임없이 기체가 되어 날아간다. 이 기체 속에서 상사들은 자기 자신 이외의 다른 아무것도 지시하지 않는다.

푸코의 책 『이것은 파이프가 아니다』의 마지막 부분은 다음과 같은 수수께끼의 담론으로 끝을 맺는다.

언젠가는 무한한 계열체로 이어지는 상사에 의해 이미지가 자신의 이

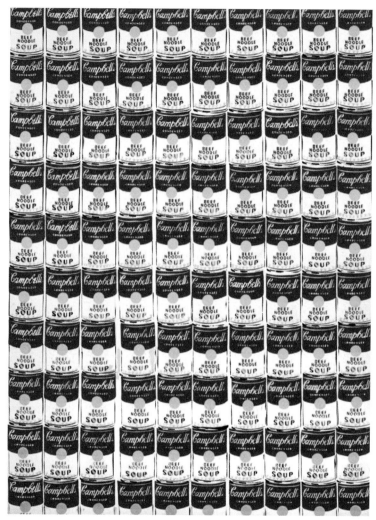

〈100개의 캠벨 수프 깡통〉, 앤디 워홀, 1962

자본주의적이고 상업주의적이라는 이유로, 혹은 예술의 자율성을 포기하고 일상성과 통합되었다는 이유로 순수미술 쪽에서 거센 비판을 받았던 팝아트에 대해 푸코와 들뢰즈는 매우 호의적이었다. 푸코는 『이것은파이프가아니다』의 마지막 부분을 아무 설명 없이 "캠벨, 캠벨, 캠벨, 캠벨"이라는 말로 마무리함으로써 워홀에 대한 전폭적인 지지를 표명했다.

름과 함께 동일성을 잃게 될 날이 올 것이다. 캠벨, 캠벨, 캠벨, 캠벨.[3]

캠벨은 앤디 워홀(Andy Warhol, 1928~1987)의 그림 아닌가! 앤디 워홀은 인스턴트 수프 깡통을 그대로 복제해도 미술이 될 수 있다는 것을 보여 줌으로써 미술사에 큰 획을 그은 팝아티스트다. 문맥을 생략한 채 네 번 반복된 이 단어만으로도 우리는 팝아트에 대한 푸코의 호감을 읽을 수 있다. 더 나아가 워홀과는 전혀 다른 마그리트의 그림이 실은 시뮬라크르(상사)의 미학에서 합쳐지고 있다는 암시를 읽을 수 있다.

앤디 워홀에 대한 경의는 푸코보다 2~3년 앞서 들뢰즈의 글에서도 포착이 된다. 시뮬라크르의 미학을 논하는 문장에서 괄호 안에 무심하게 '팝아트의 경우' 라고 써넣은 대목이 그것이다. 우리가 푸코의 마그리트론에 이어 플라톤과 들뢰즈, 그리고 보드리야르를 살펴보려고 하는 이유가 바로 여기에 있다ㅏ. 그러나 그에 앞서 마그리트가 무수하게 그린 복면의 얼굴, 가려진 시선을 짚고 넘어가지 않을 수 없다. 이에 대해서는 시선에서 욕망을 발견한 라캉, 그리고 라캉이 동의하거나 배척하는 메를로퐁티와 사르트르가 우리를 도와줄 것이다.

3 "Un jour viendra où c'est l'image elle-même avec le nom qu'elle porte qui sera désidentifiée par la similitude indéfiniment transférée le long d'une série. Campbell, Campbell, Campbell, Campbell."

3

마그리트와 시선

우리가 바라보는 모든 것은
다른 것을 감추고 있다.
우리는 언제나 우리가 바라보는 것 뒤에
감춰진 것을 보고 싶어 한다.

Everything we see hides another thing,
we always want to see what is hidden by what we see.

magritte

가면 뒤의 시선

마그리트의 〈대전(大戰)〉은 엷은 구름이 간간이 떠 있는 투명한 푸른 하늘을 배경으로 흰 드레스를 입은 여인이 흰 양산을 쓰고 석재 테라스의 앞에 서 있는 그림이다. 하늘색보다 짙고 고른 푸른색이 하늘과 수평으로 맞닿아 있는 부분은 아마도 바다인 듯하다. 손에는 흰 장갑을 끼고, 챙이 넓은 흰 모자 위에는 하얀 깃털이 잔뜩 얹어져 있다. 어느 휴양지로 여행을 온, 아니면 바닷가로 산책 나온 중산층 여인의 전형적인 모습이다. 진부하기 짝이 없는 평범한 '이발소 그림'이다.

그러나 놀랍게도 그녀의 얼굴은 보랏빛 꽃다발로 뒤덮여 있다. 진부한 구도의 이 그림을 갑자기 수수께끼의 그림으로 만드는 것은 그녀의 얼굴을 뒤덮은 이 보랏빛 부케다. 그녀의 얼굴이 그냥 얼굴이었다면 이 그림은 누구의 눈길도 끌지 못했을 것

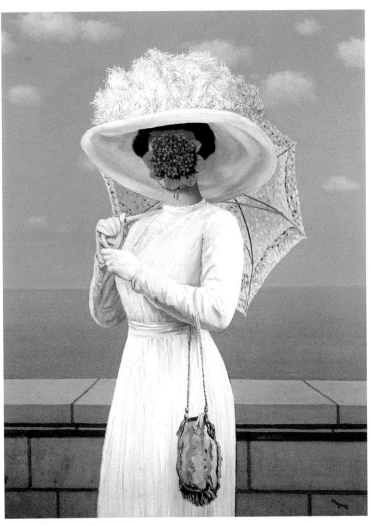

<대전(大戰)>, 마그리트, 1964

이것은 얼굴을 그린 것인가, 아니면 머리를 그린 것인가? 들뢰즈에 의하면 얼굴은 사회적 기호이고 머리는 생물학적인 자리다. 머리는 앞과 뒤가 있지만 얼굴은 앞만 있고, 소머리는 있어도 소의 얼굴은 없다. 즉, 타자와 부단히 연동된 시선과 표정이 없는 한 그것은 머리에 불과하다. 머리는 표상이 부재하는 기표인 탓에 타자에게 낯설고 심지어는 자신에게조차 낯설다. 그런데 들뢰즈는 오로지 머리만이 진정한 주체(자신)에 속한다고 말한다.

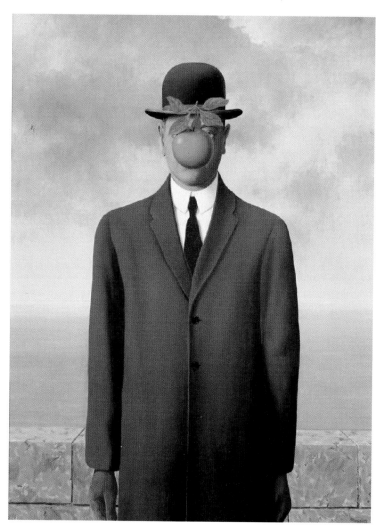

〈사람의 아들〉, 마그리트, 1964

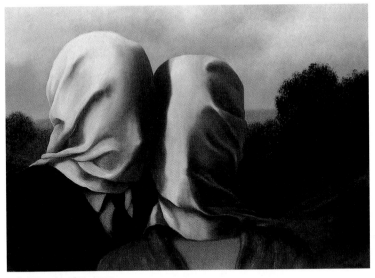

〈연인들〉, 마그리트, 1928

마그리트는 얼굴을 베일로 감싼 그림을 많이 그렸는데, 어릴 때 어머니의 자살과 연관짓는 사람도 있다.

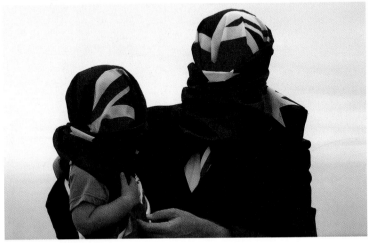

'보트피플'에 관한 공익광고

어른과 아이가 국기 모양의 두건으로 얼굴을 감싸고 있다.

이다. 그러나 얼굴을 없애고 그것을 꽃으로 뒤덮음으로써 그림은 갑자기 모든 정신분석과 현상학을 건드리는 인문학적 아이콘이 되었다.

마그리트는 강박적으로 시선과 얼굴을 지운다. 꽃다발, 비둘기, 사과 같은 것으로 얼굴을 가리거나, 아예 얼굴을 나무판으로 대체하거나, 아니면 얼굴에 헝겊을 뒤집어씌워 완전히 시선을 차단하기도 한다. 〈바다의 남자〉는 까만 나체의 몸통에 얼굴은 실내 나무장식의 한 조각인 듯한 사각형의 나무판으로 되어 있다. 〈삶의 발명〉은 검은 드레스, 검은 머리의 여자 옆에 온몸에 마치 무슬림 여인의 부르카 같은 것을 뒤집어쓴 사람의 형상이 있다. 〈연인들〉은 복면한 남자와 여자가 서로 얼굴을 기대고 있는 모습이다.

시선에 절대적인 중요성을 부여하는 라캉의 회화론을 생각하면 마그리트의 그림은 당혹스럽다. 시선을 거부함으로써 그는 'objet petit a(오브제 프티 아, object little a)'를 아예 근원에서부터 잘라버린 것일까? 그건 너무 순진한 생각일 것이다. 강한 부정은 강한 긍정의 표현일 수 있다. 또는 표현할 수 없는 것을 표현할 때는 아예 표현하지 않는 것이 최상의 방법일 수 있다. 여하튼 그것은 가면이다. 자신의 정체성을 숨기는, 상대에 대한 욕망의 시선을 숨기는, 그리하여 더욱 강렬하게 상대를 매혹시키는 가장무도회의 검은 가면이다. 라캉은 인간만이 가면 뒤에 시선이 있다는 것을 안다고 했다.

눈과 시선

일상에서도 그렇지만 예술, 인문학 등 인간에 대한 모든 탐구에서 시선만큼 중요한 요소는 없다. 우리는 시선을 통해 사랑을 느끼고, 시선을 통해 모욕감을 느낀다. 수많은 연애소설이나 영화에서 사랑이 싹트는 가슴 저린 순간은 서로를 바라보는 두 사람의 시선으로 묘사된다. 헤겔의 '인정(認定) 투쟁'이 일어나는 곳도 시선이다. 시선은 단순한 생물학적 기능이 아니라 욕망이 작동하는 장(場)이다. 라캉이 시선을 욕망의 대상인 objet petit a라고 말하는 이유다.

시선이란 무엇인가? 그것은 우선 눈과 구별된다. 시선은 눈이 아니고, 우리의 눈과 사물 사이에 있는 어떤 것이다. 생물학적으로 말하면 두 개의 안구가 하나의 대상을 향해 초점을 맞추는 행위다. 다른 몇몇 개의 신체기관과 마찬가지로 대상을 지각하

는 감각기관의 한 기능이다. 눈에서 사물로 이어지는 팽팽한 일 직선의 줄과 같지만 그 줄 옆으로 마치 무지갯빛이 분사(噴射)되 듯 방사선의 시각장이 형성된다. 이 시각장 안에서 무엇인가가 언제나 미끄러지고, 지나가고, 전달되면서 하나의 표상이 구성 된다. 이것을 우리는 시선이라고 부른다.

그러므로 시선은 눈의 밖에 있는 것이다. 시선은 눈과 별개의 것이다. 우리가 누군가의 눈을 보면서 '호수같이 깊은 눈', '아름다 운 갈색 눈'이라고 말한다면 이때 우리는 그의 또는 그녀의 '시선' 을 보는 것이 아니라 생물학적 형태의 '눈'을 보고 있는 것이다. 타 인의 눈은 내 지각의 영역 안에 있지만 현상학적으로 그저 순수 한 제시(presentation)일 뿐, 완전히 중립적이며 아무런 의미가 없다. 그러나 우리가 타인의 시선 속에 있을 때 우리는 그 눈이 아름다 운지 미운지, 또는 눈동자의 색깔이 무엇인지 전혀 알 수 없다. 시 선은 그의 두 눈을 덮어 가린다.

시선에 관한 한 우리는 지각과 인식을 동시에 수행할 수 없 다. 예컨대 접시 위의 사과를 보며 우리는 사과의 색깔이 빨갛다 는 것을 안다. 그런데 유독 시선에 대해서만 우리는 양자택일을 해야 한다. 시선에 관심을 두지 않고 두 눈의 생물학적 양태만 을 바라볼 것인가, 아니면 그것을 가리고 그 앞에 나와 있는 시 선을 포착할 것인가? 눈과 시선의 관계는 이처럼 비양립적이다.

그런데 일상생활 속에서 우리가 남의 눈을 본다는 것은 안과 의사가 환자의 눈을 보듯이 그렇게 눈의 생물학적 양태에 관심

을 두는 것이 아니다. 다시 말하면 이 세상에 있는 수많은 대상 중의 하나인 눈이라는 대상을 보는 것이 아니다. 타인의 시선을 의식한다는 것은 '내가 바라봄을 당하고 있다'는 것을 의식하는 것이다. 타인의 시선은 우선 나에게 나의 모습을 보여 주는 매개물이다. 나를 비춰 주는 거울과도 같다. "다른 사람이 나를 보므로 나는 나 자신을 본다"고 사르트르는 말한다.

그런가 하면 타인이 나를 복종시키는 것도 시선을 통해서다. 처음 만난 사람이 냉정하게 나를 바라보며 단숨에 나를 평가하고 내 존재를 규정할 수 있는 것은 시선을 통해서다. 그때 그의 시선은 눈이 아니다. 나를 대상으로 바라보는 이 엄청난 특권을 가진 시선 밑에서 나는 나를 바라보고 있는 그의 눈을 볼 수 없다. 그것은 시선이다. 그의 눈을 볼 수 있는 것은 내가 그 시선을 제압하여 그의 시선이 사라진 다음일 뿐이다.

이처럼 타인의 시선은 나의 시선과 사투를 벌이는 투쟁적인 시선이다. 나를 대상으로 만드는 냉혹한 타인의 시선을 사르트르는 메두사에 비유했다. 메두사는 머리칼이 뱀으로 되어 있어서 그것을 바라보는 사람을 돌로 만들어 버리는 그리스 신화의 괴물이다. 마치 메두사 앞에서처럼 우리는 타인의 시선 앞에서 돌처럼 굳어 버린다. 타인의 시선은 그 자체로 나를 비판하고 꿰뚫어보고 객관화하는 시선이기 때문이다. 그 타인의 시선 앞에서 나는 딱딱하게 굳는다. 그리고 더 이상 인간이 아닌 딱딱한 물체가 되었다는 사실에 깊은 수치심을 느낀다.

그러나 시선은 언제나 역전될 수 있다. 시선은 타인에게만 있는 것이 아니라 내게도 있기 때문이다. 나를 대상으로 포착하는 상대방 앞에서 이번에는 내가 그를 대상으로 삼는다. 나의 냉혹한 시선은 상대방을 가차없이 화석으로 만들어 그의 존재를 한갓 사물의 차원으로 떨어뜨려 버린다. 더 이상 시선이 없이 눈의 차원으로 떨어져 버린 그는 나의 시선 앞에서 수치심을 느끼는 무기력한 대상일 뿐이다. 시선은 권력이다.

사르트르는 이와 같은 시선의 투쟁을, '주인이 노예가 되고 다시 노예가 주인이 되는' 헤겔의 '인정투쟁'과 결합해 특유의 대타(對他) 존재론을 구성했다. 이것이 나중에 푸코의 권력이론으로 이어진다. 시선의 불균형, 시선의 비대칭성이 권력관계를 만들어 낸다는 판옵티콘(panopticon) 모델이 그것이다.

시선은 욕망이다

사르트르는 『존재와 무』에서, 시선이란 내가 무언가 수치스러운 일을 할 때 갑자기 나타나 나를 바라보는 타인의 시선이라고 말했다. 복도에서 열쇠구멍을 통해 방안을 들여다보는 남자의 에피소드가 그것이다. 갑자기 나타난 타인의 시선은 그가 지금 수치스러운 일을 하고 있다는 것을 인식시키면서 단숨에 그의 존재 자체를 하찮은 것으로 만들어 버린다. 하나의 시선이 관음(觀淫) 행위를 하는 그를 덮치고, 그를 방해하고, 그를 제압하고, 그에게 수치심을 준 것이다.

그러나 정말 그것은 타인의 시선이었을까? 열쇠구멍으로 안을 들여다보려는 순간 복도에서 그는 타인의 시선을 본 것이 아니라 타인의 발걸음 소리를 들었을 뿐이다. 그리고 보니 이어지는 문장에서도 '시선'의 묘사는 없고 '소리'의 묘사만 있다. 사냥

꿈을 불안하게 만드는 나뭇잎의 바삭 하는 소리라든가, 열쇠구멍에 매달려 있던 남자를 수치스럽게 만든, 복도 끝에서 들려오는 발걸음 소리라든가 하는 것이 그것이다. 그럼 우리의 대자적(對自的) 존재를 불안하게 만드는 것은 타자의 시선이 아니라는 이야기가 아닌가.

이 디테일한 텍스트 분석을 통해 라캉은 사르트르의 시선의 현상학을 오류로 규정한다. 사르트르가 말하는 시선, 즉 기습적으로 나를 덮치고, 나를 수치스럽게 만드는 시선은 타자의 시선이 아니라 스스로를 바라보는 시선일 뿐이라는 것이다. 즉, 관음증의 남자가 마주친 시선은 그에 의해 바라보여진 시선(seen gaze)이 아니라 타자(the Other)의 영역 안에 있을 것이라고 그가 상상하는 시선이라는 것이다. 눈과 시선이 구별된다는 점에서 일치했던 사르트르의 존재론과 라캉의 욕망이론은 여기서부터 영원히 엇갈리게 된다.

라캉은 사르트르의 이 유명한 장면에서 시선은 주체를 무화(無化)시키지 않았다고 말한다. 갑자기 다른 사람에게 들켰다는 느낌은 남아 있지만, 주체는 욕망의 기능 속에서 여전히 자신을 지속시키고 있다. 즉, 열쇠구멍으로 방 안을 들여다보고 싶다는 관음적 욕망은 여전히 남아 있는 것이다. 이것이 시각의 영역 안에 욕망이 들어 있다는 것을 단적으로 증명한다. 라캉에게 있어서 시선의 특권은 욕망의 기능에 있고, 시각의 영역은 욕망의 장과 합류한다.

세계는 온통 시선 all-seeing

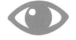

사르트르에게 시선이 눈의 밖에 있는 것이라면, 라캉에게 시선은 눈의 밖이 아니라 눈의 안에 있다. 라캉이 즐겨 말하는 "눈은 시선의 싹(shoot)"이라는 은유의 의미가 그것이다. 마치 나무줄기가 먼저 있고, 거기서 봄이면 새싹이 돋듯이, 눈 안 깊숙이 시선이 있고, 그 말단에서 솟아오르는 싹이 눈이라는 것이다. 그래서 우리가 오로지 한 시점에서 '바라보고' 있을 때도 실제로는 모든 방향에서 '바라보일' 수 있다. '나는 나 자신을 바라보는 나를 바라본다' 같은 상황이 가능한 것은 이와 같은 시선의 선(先) 존재성(pre-existence) 때문이다.

세상의 모든 것은 우리 눈앞에 놓여 있다. 우리는 보는 자(seer)다. 그러나 우리는 또한 우리 아닌 어떤 보는 자의 눈 아래 놓여 있기도 하다. 그러므로 우리는 보는 자만이 아니라 동시에 바

<생트빅투아르산>, 세잔, 1904-06

남프랑스의 생트빅투아르산을 무수하게 그린 세잔은 자기가 산을 바라보는 것이 아니라 산이 자기를 바라보고 있다는 느낌을 갖는다고 말했다. "나와 세계가 같은 살[肉]을 공유하고 있다"는 메를로퐁티 이론의 근거로 자주 인용된다.

라보이는 자다. 이것이 메를로퐁티의 『지각현상학』에서 가시성의 의미다.

사르트르가 나와 타자의 시선만을 문제 삼았다면 메를로퐁티는 인간만이 아니라 대자연을 포함한 세계 전체에 시선이 있다는 입장을 취했다. 그리고 그 시선은 사르트르 식의 투쟁적 시

선이 아니라 나와 세계가 같은 살[肉]을 공유하는 동질적 피륙의 조직(textile)이라는 것을 증명해 주는 시선이다. 나의 신체는 내가 보고 있는 사물들과 똑같은 재료로 이루어져 있다. 내가 그것들을 볼 수 있는 것은 그것들 속에 있는 어떤 것과 비슷한 것이 내 안에도 들어 있기 때문이다. 사물들의 외면적 가시성은 나와 다르지만 그 내밀한 가시성은 나의 신체 속에서 반복되고 있다. 다시 말하면 나의 내부에는 사물들의 은밀한 등가물이 들어 있다.

생트빅투아르산을 무수하게 그린 세잔은 그 산이 자기에게 시선으로 질문을 던지고 있다고 말했다. 앙드레 마르샹(André Marchand)도 "숲속에서 나는 몇 번이나 숲을 바라보는 것이 내가 아니라는 느낌을 받았다"고 말했다. 어느 날 나무들이 그를 바라보고 그에게 말을 건다는 생각이 들었다는 것이다. 그러면서 "화가란 우주를 꿰뚫으려 하지 않고 우주에 의해 꿰뚫려야만 한다"고 말하기도 했다. 많은 화가들이 이처럼 사물과 자신의 신체 간에 유사성이 있다고 느꼈다면, 그것은 그들의 신체와 사물이 똑같은 존재의 텍스처(texture)로 되어 있기 때문일 것이다. 이것이 메를로퐁티가 발견한 특이한 존재론이다.

나의 몸은 수많은 사물 중의 하나로, 세계의 조직 속에 들어 있다. 세계는 우리의 몸과 똑같은 피륙으로 되어 있다. 그러니까 내 주위의 사물들은 내 신체의 부속물 혹은 연장이라고 말할 수도 있다. 나의 시선도 사물들 사이에 사로잡히고 사물의 일부가 된다. 이렇게 되면 느끼는 자와 느껴지는 것이 구별되지 않는다.

나의 몸은 '보는 자'이면서 동시에 '보이는 것'이다. 모든 사물을 바라보면서 나는 역시 나 자신도 바라볼 수 있다. 그리하여 나는 나를 바라보는 나 자신을 바라본다. 또 사물을 만지면서 나 자신을 만진다. 나와 세계가 한몸인 것이다.

그러므로 메를로퐁티에게 시각작용이란 단순히 정신 앞에 하나의 이미지를 세워 놓는 것이 아니다. 모든 가시적 세계와 나의 세계가 같은 존재의 부분이므로, 내가 세계 안에 있는 것은 가시적인 것 속에 그 역시 가시적인 나의 몸이 물속에 잠겨 있듯 들어 있는 형국이다. 그러므로 세계를 눈으로 보는 사람은 자기가 보는 것을 전유(專有, appropriate)하지 않는다. 다만 시선에 의해 그리로 다가가, 자기가 그 한 부분을 차지하고 있는 세계를 열 뿐이다. 이렇게 시각적 소여(所與, given)를 넘어서서 존재의 텍스처를 여는 시선을 메를로퐁티는 '삼키는 시선'이라고 말한다.

그림은 비가시성의 가시화

메를로퐁티에게는 회화도 세계의 일부이고, 따라서 우리와 똑같은 조직으로 되어 있는 가시성이다. 회화와 신체는 다같이 '단 하나의 동일한 존재의 그물'에 걸려 있다. 그러나 그림은 다른 사물들과는 다르다. 그것이 곧 사물은 아닌 것이다.

'그림이 곧 사물'이 아닌 것은 우리가 사물을 보는 것처럼 그림을 바라보지 않는다는 사실로 증명된다. 당연히 재현이론은 거부된다. 그림은 전혀 외적 사물들의 복사가 아니다. 더 정확히 말하면, 회화는 사물의 표피의 복제가 아니다. 내가 그림을 본다는 것은 빛과 음영과 반사와 색 들의 유희를 통해 그것을 바라본다는 것을 뜻한다. 만일 사물 자체를 보기 위해서라면 이런 빛과 음영의 유희는 필요없을 것이다. 사물의 복사가 아닐뿐더러, 사물도 아니므로 그림은 여기에도 없고 저기에도 없다. 그것

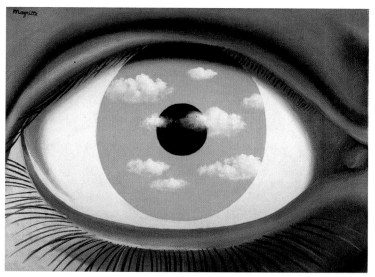

〈잘못된 거울〉, 마그리트, 1935

거대한 하늘을 품은 눈은 세상 모든 것이 온통 눈이라는 메를로퐁티 혹은 라캉의 생각을 아주 잘 형상화하고 있다. 또는 온통 감시의 시선이 번뜩이는 현대의 전자감시사회를 상징하는 그림으로 보아도 좋겠다. 나는 『시선은권력이다』(2008)와 관련된 한 특강에서 이 그림을 파워포인트 파일의 첫 페이지 그림으로 사용한 적이 있다.

이 어디에 있는지를 말하기는 힘들다. 왜냐하면 우리는 하나의 사물을 바라보듯 그림을 바라보지 않기 때문이다. 그러므로 우리는 '그림을' 본다고 말하기보다는 '그림을 따라서', 혹은 '그림과 더불어' 본다고 말하는 편이 옳다. 어떻든 우리는 그림을 볼 때 그것을 사물의 복사로 보고 있는 것이 아니다.

메를로퐁티에게 본다는 일, 곧 시선이란 전에 비가시적이었던 것을 가시적이게 하는 일이다. 전에는 전혀 보이지 않던 어떤 물건이 내가 그것을 바라봄으로써 가시적인 물건이 되는 것이다.

회화도 마찬가지다. 우리가 전혀 주목하지 않아서 전혀 눈에 보이지 않던 것을 화가가 그려 놓으면 그때 그것은 우리 눈에 보이는 가시성이 된다.

그렇다면 회화란 우리의 일상적인 시각에서 비가시적인 채로 남아 있던 것을 가시적으로 만드는 작업이다. 마그리트가 강하게 연상되지 않는가? 우리는 마그리트의 그림 〈데칼코마니〉에서 비가시적이었던 것을 가시적으로 만들어 주는 '상사'의 기능을 언급했었다.

가시적인 것과 비가시적인 것, 이것이야말로 메를로퐁티가 회화에 대한 논의에서 보여 주고자 한 것이다. 회화는 다만 잠재적으로 가시적이었던 것, 그러니까 비가시적이었던 것을 우리에게 가시적으로 보여 준다. 그렇다면 사물은 회화 속에서 '탄생'한다고까지 말할 수 있다. 오래전에 죽은 왕의 미소가 화폭의 표면에서 끊임없이 재생산되는 것은 내가 그림을 바라보는 순간 그에게 생생한 생명이 되살아나기 때문이다. 세잔이 그리고자 한 '세계의 순간'은 이미 오래전에 사라졌지만, 그의 화폭은 계속해서 우리에게 그것을 던져 준다. 그가 그린 생트빅투아르산은 활기차게 전 세계 곳곳에서 다시 탄생한다. 본질이며 실존인, 상상적이며 실재적인, 가시적이며 비가시적인 그림은 자신의 몽상적 우주를 전개하면서 우리의 모든 범주를 교란한다.

그림에도 시선이 있다

메를로퐁티적 세계에서는 숲도 나를 바라보고, 그림도 나를 바라본다. 다시 말하면 그림에도 눈이 있다. 이 같은 사실은 거울이 그려진 그림이나 또는 화가가 자신의 초상화를 그려 넣은 그림들이 극명하게 보여 주고 있다.

네덜란드의 미술에는 둥근 거울이 마치 눈[眼]처럼 실내를 내려다보고 있는 그림이 많다. 얀 반 에이크(Jan Van Eyck, 1395~1441)의 〈아르놀피니의 혼약〉도 그 한 예다. 인간 이전의 시선인 거울은 화가의 시선의 상징이다. 이 거울 이미지는 시선의 작업을 사물 속에 형상화해 놓은 것이다. 거울은 바라보는 몸과 보이는 몸 사이의 열린 순환 속에 들어 있다. 거울에 나의 상이 나타나는 것은 내가 보는 존재이며 동시에 보이는 존재이기 때문이다. 거울은 그 반사를 옮기고, 그것을 되풀이한다. 거울에 의해 나의

외부는 완성되고, 내가 가진 모든 비밀스러운 것이 이 얼굴 안으로 옮겨진다.

실더(P. Schilder, *The Image and Appearance of the Human Body*, 1935)는 거울 앞에서 파이프를 피우면 내 손가락이 있는 장소에서만이 아니라 거울 속에 내 손가락이 보이는 그 장소에서도 나무의 매끈하고 뜨거운 표면을 느낄 수 있다고 말했다. 거울과의 이런 상호작용은 거울 밖의 인간들 사이에서도 일어난다. 메를로퐁티가 거울의 유령이라고 명명한 그 작용은 나의 살을 밖으로 끌고 나가고, 동시에 내 몸의 모든 비가시적인 것이 다른 몸들을 포위할 수 있게 해 준다. 그때부터 내 몸은 대상의 몸에서 선취(先取)한 부분들을 간직할 수 있다. 그리고 마치 나의 실체가 그리로 옮겨지기라도 한 듯이 거기서 동질성을 느낀다. 사르트르와는 또 다른 의미에서 인간은 인간에 대해 거울인 것이다.

거울은 사물을 광경으로 변모시키고 광경을 사물로 변모시키는, 그리고 나를 타인으로, 타인을 나로 변모시키는 우주적 마법의 도구다. 화가들은 종종 거울을 꿈꾸었다. 왜냐하면 원근법에서와 마찬가지로 이 기계적 도구를 통해 보는 자와 보이는 것의 변신을 확인할 수 있기 때문이다. 그들이 자주 그림을 그리고 있는 자신을 형상화하기를 좋아했던 것도 그런 이유에서다. 마치 전체적이고 절대적인 시선이 있다는 것을 증명하려는 듯이, 또는 이 시선의 밖에는 아무것도 존재하지 않는다는 듯이 그들은 '바라보는 자신에 의해 바라보여지는' 자신을 덧붙인 것이다.

그림의 본질은 눈속임

라캉에 의하면 그림은 우리를 매혹하고, 길들이고, 교화시킨다. 그것은 우리의 욕망과 밀접한 관련이 있다. 그 기능은 시선이 담당한다. 시선이란 곧 욕망의 통로이기 때문이다.

라캉의 욕망이론에서 시선은 매우 중요한 요소다. 그의 저서 『정신분석의 네 가지 기본개념』(1964)은 한 장(章) 전체가 시선, 빛, 혹은 회화에 할애되어 있을 정도다.

라캉에게도 시선은 시각적 영역의 밖에 있다. 가장 깊은 차원에서 나를 결정하는 것이 시선인데, 이 시선은 밖에 있다. 그 시선이 나의 시선이건 타인의 시선이건, 여하튼 그것은 나의 밖에 있고, 따라서 언제나 나는 바라보인다. 다시 말하면 나는 한 장의 그림이다. 이것은 가시성 속에서 주체가 정립될 때 작동되는 기능이다. 내가 빛이 되어 타인 혹은 사물 속으로 들어가는 것

도 시선을 통해서이고, 내가 대상이 되어 빛의 효과를 받는 것도 이 시선을 통해서다. 그러니까 시선은 그것을 통해 빛이 구체화되는 도구이고, 또한 그것을 통해 카메라 렌즈에 혹은 타인의 망막에 내가 사진찍히는 도구다.

라캉은 메를로퐁티에 전적으로 동의하여, 주체만이 아니라 사물 쪽에도 시선이 있다고 생각한다. 그러니까 세계는 온통 시선(all-seeing)이다. 우리는 시선으로 가득 찬 세계 속에서 살고 있다고 라캉은 말한다.

그렇다면 라캉에게 회화란 무엇인가? 그는 우선 두 부류의 회화관을 소개한다. 어떤 사람들은 예술가가 그림 안에서 주체가 되고 싶어 한다고 말한다. 회화예술은 예술가가 주체 혹은 시선으로서 우리에게 자신을 제시하고자 한다는 점에서 다른 예술과 구별된다고도 말한다. 또 다른 사람들은 예술작품의 사물적 측면을 강조한다. 물론 라캉이 이런 말을 한 것은 아직 미술이 평면예술이기만 하던 1960년대 초의 일이고, 또 그의 글이 미술평론도 아님을 감안해야 된다.

이 두 부류 중에서 라캉은 회화가 화가의 시선이라는 것에 주목한다. 모든 그림에는 항상 시선 비슷한 것이 나타난다. 화가의 도덕관이나 성향에 따라 어떤 종류의 시선이 보존되거나 또는 다양한 선택이 이루어지거나 한다. 인간의 얼굴이 완전히 부재하는 17세기 네덜란드 정물화나 플랑드르 화가의 풍경화에서도 시선 비슷한 어떤 것을 희미하게 느낄 수는 있겠지만, 그러

나 그것은 근본적으로 눈으로만 그려진 그림, 즉 시선이 결여되어 있는 그림이다.

화가와 관람객의 관계 속에서 그림의 기능은 시선과 관계가 있다. 미국의 미술사학자 마이클 프리드(Michael Fried)가 '회화의 연극성'이라는 주제로 상세하게 다룬 분야다. 화폭 속의 인물만이 아니라 화가도 자신이 바라보이기를 바란다고 우리는 생각할 수 있다. 이것은 좀 더 복잡한 문제다.

라캉이 관심을 갖는 것은 바로 이 부분에서다. 화가는 자기 그림 앞에 서 있을 사람에게 뭔가를 준다. "당신, 보고 싶어요? 자, 이걸 보세요!" 그는 관람객의 눈을 만족시킬 어떤 것을 준다. 그러나 그는 관람객에게, 마치 무기를 내려놓으라고 하는 것과 같은 의미에서, 시선을 내려놓기를 촉구한다. 이것이야말로 회화의 평화적인 힘, 혹은 아폴론적 효과라고 그는 말한다. 라캉에게 회화는 시선의 포기, 내려놓기에 관여하는 어떤 것이다. 이것이 회화가 가진 '시선의 길들임(taming of the gaze, dompte-regard)' 기능이다. 그림을 바라보는 자는 언제나 자신의 시선을 포기하도록 그림에 의해 촉구된다. 그러나 예외적으로 시선에 직접 호소하는 그림이 있는데, 그것은 뭉크 등의 표현주의 회화라고 라캉은 말한다. 회화의 길들임 기능 속에서 화가와 관람자 사이의 관계는 눈속임의 유희가 된다. 즉, '내가 바라보는 것은 결코 내가 보기를 원하는 것이 아니다.'

기원전 5세기의 그리스 화가 제욱시스(Zeuxis)와 파라시오스

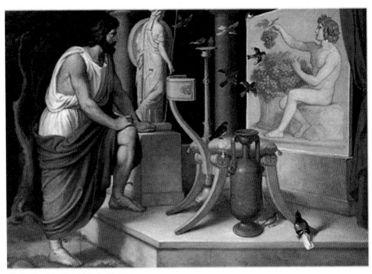

제욱시스와 파라시오스의 우화

제욱시스의 포도가 단순히 새들의 눈을 끌었다면, 그의 경쟁자 파라시오스의 장막 그림은 화가인 친구의 눈을 속였다. 이것이 중요하다. 제욱시스는 새들도 속아 넘어갈 정도로 완벽하게 실물과 비슷한 그림을 그리는 데 온갖 힘을 다 기울였지만, 파라시오스는 단지 관람자를 속이기 위한 트릭으로 내기에서 이겼다. 제욱시스가 재현적 유사성의 기능에 전력을 다했다면, 파라시오스는 회화의 눈속임 기능에 착안하여 시합에서 간단하게 이길 수 있었다. 그러니까 파라시오스가 보여 준 것은 단지 눈을 속이는 것(trompe l'oeil)이 중요하다는 사실이었다. 눈에 대한 시선의 승리다.

(Parrhasios)의 에피소드는 이 눈속임의 관계를 잘 보여 준다. 서로 경쟁 관계에 있던 두 화가는 누가 더 그림을 잘 그리는지 시합을 하기로 했다. 우선 제욱시스는 포도 그림을 그렸는데, 그 포도가 너무나 실제의 포도와 비슷하여 새들이 그것을 쪼아 먹기 위해 날아왔다고 한다. 이처럼 새들을 유혹하는 포도를 그림으로써 일단 제욱시스가 파라시오스를 이긴 듯이 보였다. 의기양양해

진 제우시스가 옆의 장막을 가리키며 파라시오스에게 "자, 이제 자네가 그 뒤에 뭘 그렸는지 보여 주게나"라고 말했다. 그러나 그것은 파라시오스가 벽에 그려 놓은 가짜 장막이었다. 그 장막이 너무나 사실과 같아서 제욱시스도 깜박 속아 넘어간 것이다.

홀바인의 〈대사들〉

그림이 트릭이라는 것을 보여 주기 위해 라캉은 한스 홀바인(Hans Holbein)의 〈대사(大使)들〉(1533)을 분석한다. 두 인물은 화려한 옷차림 속에서 경직되고 얼어붙어 있다. 그들 사이에는 당시 회화에서 바니타스(vanitas, 인생의 허무함)의 상징이었던 물건들이 그려져 있다. 그것은 삼학(三學, trivium. 문법, 논리학, 수사학)과 사과(四科, quadrivium. 천문학, 기하학, 대수학, 음악)의 시대에 과학과 예술을 상징하던 물건들이다. 극도로 화려하게 묘사된 이 모든 현실세계의 물건들 앞에, 마치 바닥에서 조금 떠 공중부양하듯이 비스듬하게 기울어진 이상한 물건이 보인다. 이것은 도대체 무엇인가? 어떤 사람은 이것을 오징어 뼈에 비교하기도 하고, 라캉은 달리가 그린 흘러내리는 시계 그림 또는 노파의 머리 위에 얹었던 두 권의 책으로 된 빵을 연상시킨다고 했다.

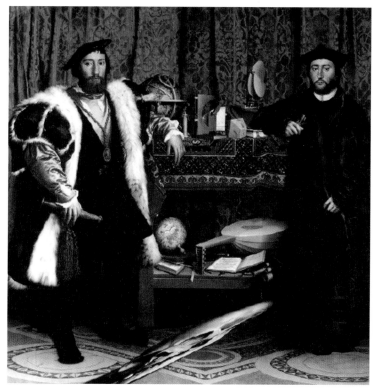

〈대사들〉, 홀바인, 1533

화려한 옷차림의 두 대사 사이 아래쪽에, 바닥에서 약간 떠 있는 길쭉한 물체가 수수께끼다. 이것은 발트루사이티스가 '왜상(歪像, anamorphoses)'이라고 이름 지은 '일그러져 보이는 상(像)'으로, 우리가 그림의 옆쪽에 바짝 붙어 바라보면 원래의 모습이 살아난다. 그것은 놀랍게도 해골의 모습이다. 바니타스(vanitas) 미술에서 해골은 인생의 허무함의 상징이다. 이 숨겨진 해골이 배경의 탁자 위에 놓인 온갖 화려한 과학과 예술의 상징물들을 무력하게 만들고 있다. 그러나 라캉은 거기서 남근의 이미지를 발견하고, 그것이 욕망의 결핍과 주체의 소멸을 상징하고 있다고 해석한다.

그림 보기를 포기하고 밖으로 걸어 나가려다가 다시 몸을 돌려 바라보면, 거기서 우리는 일그러진 형태의 해골을 발견할 수 있다. 네덜란드 정물화가 인생의 허무를 보여 주기 위해 시든 꽃, 썩은 과일 등과 함께 해골을 그려 넣는 것이 유행한 17세기보다 백 년 앞서 홀바인은 교묘한 트릭으로 자신의 그림 안에 해골을 그려 넣은 것이다. 이것은 리투아니아 시인 발트루사이티스(Jurgis Baltrusaitis, 1873~1944)가 '왜상(歪像, anamorphoses)'이라고 이름 지은, '일그러져 보이는 상(像)'이다.

만일 내가 칠판 옆 비스듬한 위치에서 초상화가 그려져 있는 평평한 종이를 하나 들고 앞의 학생들에게 보여 주고 있다고 가정해 보자. 그리고 일련의 가상의 실을 통해 내 오른쪽 눈으로 비스듬하게 보이는 종잇장의 그림의 모든 점들을 연장해 칠판에 그려 넣는다고 생각해 보자. 그 결과가 어떻게 될지 쉽게 상상할 수 있다. 거기에는 일그러진 모양의 초상화가 나타날 것이다.

이것은 시각이 가진 이미지의 기능 때문에 가능하다. 우리가 어떤 상(像)을 만들어 내는 기능은 공간 안에서 두 단위가 미세한 점에 이르기까지 완벽하게 일치하기 때문이다. 어떤 광학적 매체가 사용되든 간에, 또 그것들의 이미지가 가상이건 실재건 간에, '점 대 점 일치(point-by-point correspondence)'는 필수적이다. 이러한 시각장 안의 이미지의 양식이 우리로 하여금 왜상을 형성하게 해 준다. 다시 말하면 한 이미지가 어떤 표면과 연관되는 방법은 소위 '기하학적' 점이라고 불리는 어떤 지점들과의 관계

다. 모든 이미지는 이런 방법에 의해 결정된다. 이 안에서 직선은 빛의 통로 역할을 한다.

여기서 예술은 과학과 혼합된다. 레오나르도 다빈치는 굴절 광학적 구조물을 만든 과학자이고 또 예술가였다. 1세기 때 로마 건축가인 비트루비우스(Vitruvius)의 건축론도 이에서 멀지 않다. 원근법의 기하학 법칙은 알베르티(Alberti, 1404~1472)에 와서 완성된다. 시각의 영역에 특권적인 관심이 집중된 것은 바로 이 원근법 연구 주변에서였다. 데카르트적 주체의 확립과 시각은 밀접한 관계가 있다. 데카르트적 주체(코기토)는 그 자체로 기하학적 원점(原點)이고, 원근법의 소실점이다. 그리고 기하학적 원근법 주변에 역사상 매우 새로운 방식의 회화가 만들어졌다.

그림은 욕망의 시선

두러(Albrecht Dürer, 1471~1528)는 원근법을 확립하기 위한 장치를 스스로 발명했다. 라캉이 칠판과 자기 사이에 어떤 상의 모든 점들을 연결해 주기 위해 가상의 실들을 놓은 것과 똑같은 것이다. 대상에서 망막으로 가는 빛의 통과를 보여 주기 위해 실을 가지고 실험을 했고, 그것을 루신다(lucinda)라는 유명한 목판화로 남기기도 했다. 이것은 시각이 어떻게 평평한 이차원의 이미지를 만들어 내는지를 보여 준다. 이 직선들의 격자를 통해 캔버스는 비스듬하게 보일 것이다. 홀바인의 해골 그림도 제대로 알아보려면 어떤 특정 각도에서 바라보아야만 한다. 그런 점에서 이 그림도 그 어느 그림과 마찬가지로 시선을 사로잡는 함정이고 속임수다.

뒤러가 루신다를 도입한 것은 정확한 원근법의 이미지를 얻

기 위해서였다. 그러나 만일 그것을 뒤집는다면, 그것 뒤에 있는 세계를 복원하는 것이 아니라 다른 차원에서 왜곡된 이미지를 얻을 수 있을 것이다. 그것은 마치 잡아당기면 마음대로 모양이 변하는 재미있는 게임이 될 것이다.

그런 마술은 그 시대에 실제로 일어났다. 발트루사이티스는 역사 속에서 이런 놀이들이 일으킨 격렬한 논쟁을 보여 준다. 지금은 파괴되어 없어졌으나 한때 파리의 투르넬가(街)에 있던 미님(Minimes) 수도원의 회랑 벽에는 마치 우연인 듯이 파트모스(Patmos, 밧모)섬의 성 요한의 그림을 작은 구멍을 통해서만 볼 수 있도록 해 놓았다. 구멍을 통해 보이는 그림이 뒤틀린 왜곡된 상임은 두말 할 필요가 없다.

왜곡은 모든 편집증적 다의성(多義性)을 표현하기에 아주 적당하다. 아르침볼도(Giuseppe Arcimboldo, 1527~1593)에서 살바도르 달리(Salvador Dali)에 이르기까지 화가들은 이 왜곡의 방식을 최대한 활용했다. 원근법에만 몰두하던 기하학이 시각의 장에서 놓친 부분을 이 왜상(歪像)의 유희가 보완해 주고 있는 것이라고 라캉은 생각한다.

그러면 홀바인의 해골은 무엇을 감추고 있는가? 라캉은 여기서 남근적 상징을 본다. 그는 "왜 아무도 이것을 발기의 효과와 연결 짓지 않았던 것일까?"라고 의문을 표시한다. 보통 상태의 성기에 문신을 새겨 넣었는데 그것이 발기했을 상태에서 변형될 모습을 상상해 보라는 것이다. 남근은 라캉에게 결핍의 기능, 즉 거세를 상징한다. 그리고 거세의 상징은 주체의 소멸을 뜻한다.

바니타스 미술에서 볼 수 있듯이 해골은 인생의 허무함의 상징이다. 그러나 그 해골을 한 번 비틀어 왜곡된 상을 만들어 냄으로써 홀바인은 이중의 바니타스를 실현시키고 있는 셈이다. 해골이 인생의 허무함을 상징한다는 표면적인 의미와, 그것을 왜곡되게 비틀어 남근의 이미지를 만듦으로써 욕망의 결핍과 주체의 소멸을 또 한 번 상징하고 있다는 그 이중의 함의가 그것이다. 홀바인은 마치 인간의 숨은 욕망처럼 아무도 모르게 슬쩍 감추어 놓은 이미지를 통해 우리에게 주체의 소멸을 가시적으로 보여 주고 있는 것이다.

홀바인의 그림이 나온 지 한 세기쯤 뒤에 데카르트의 그 유명한 "나는 생각한다, 고로 나는 존재한다"가 나왔다. 주체가 떠오르기 시작하고, 평면광학이 주요 연구 대상이었던 시대 한중간에 홀바인은 이처럼 원근법과 반대되는 기하학적, 평면적 광학 차원을 이용하여 미래의 관람객에게 수수께끼를 던져 놓았다. 그리고 라캉은 거기서 욕망과 주체의 소멸이라는 화두를 발견한 것이다.

흔히 사람들은 그림이 사람들에게 편안함과 위안을 준다고 말한다. 그러나 그림이 사람들을 만족시키는 데는 다른 어떤 다른 이유도 있을 것이다. 그것은 그림을 바라보고 싶다는 그들의 욕망이 그림 안에서 충족되기 때문이다. 그림은 우리의 마음을 고양시킨다고, 다시 말하면 잡다한 현실을 포기하게 한다고 사람들은 말한다. 라캉이 '길들이는 시선'이라고 부른 것과 비슷한 기능이다. 길들이는 시선은 눈속임 그림의 형태 속에서 제시된다. 라캉은 제

욱시스와 파라시오스를 비교하면서 두 차원의 눈속임의 차원을 관찰했다. 새들이 제욱시스가 그린 그림을 실제로 먹을 수 있는 포도로 착각하고 그 그림으로 달려들었다고 해서 그 포도들이 우피치 미술관에 있는 카라바조(Caravaggio)의 〈바쿠스(Bacchus)〉 그림에서만큼 훌륭하게 재현되었다는 것을 의미하지는 않는다. 만약 제욱시스의 포도가 그렇게 그려졌다면 새들이 속지도 않았을 것이다. 그렇게 예술적으로 묘사된 포도를 새들이 보아야 할 이유가 없기 때문이다. 새들이 속기 위해서는 새들이 보기에 포도 같은 어떤 기호(記號, sign)가 그림 속에 들어 있었을 것이다. 그러나 그 반대의 파라시오스의 예는, 사람을 속이려면 베일을 그리는 것이 효과적이라는 것, 다시 말해 베일 뒤에 무엇이 있는지 질문하도록 유도하는 것이 중요함을 분명하게 보여 준다.

플라톤은 회화가 환영(幻影, illusion)이기 때문에 쓸모없는 것이라고 반대했지만, 이 짧은 이야기는 왜 플라톤이 회화에 대해 그토록 격렬하게 반대했는지를 아주 적절하게 보여 주고 있다. 회화가 대상의 환영적 등가물을 제시하기 때문에 회화를 인정할 수 없다는 것이 플라톤의 말이었지만, 실상 그는 회화의 눈속임이 다른 것을 겨냥하고 있다는 점을 잘 알고 있었다. 들뢰즈처럼 라캉도 플라톤의 진짜 의도는 다른 데 있다고 하면서 플라톤을 공격한다. 다만 들뢰즈가 이미지와 시뮬라크르의 관계에서 플라톤적 사유를 전복했다면, 라캉은 회화의 재현적 성격의 측면에서 플라톤을 부정하고 있는 것이다.

그림은 사물들의 외관과 경쟁하지 않는다. 그것은 플라톤이 현상의 너머에 있다고 말하는 이데아와 경쟁한다. 플라톤이 마치 자기 자신의 활동과 경쟁하는 활동이기라도 하듯이 회화를 공격한 것은, 회화에 외관을 부여하는 것이 이데아가 아니라 바로 회화 자신이라는 것을 회화가 말해 주고 있기 때문이었다.

눈속임 그림이 우리의 관심을 끌고 우리를 즐겁게 하는 때는 언제인가? 우리의 시선을 조금 이동시켰을 때 그림이 시선과 함께 움직이지 않는다는 것, 다시 말해 실제의 경치가 아니라 그저 순전히 눈속임일 뿐이라는 것을 깨닫는 바로 그 순간이다. 왜냐하면 그 순간, 보이는 모습 그대로와는 다른 어떤 것이 그림의 표면에 나타나기 때문이다. 아니, 차라리 그 그림 자체가 '다른 어떤 것'이 된다. 이 '다른 어떤 것', 이것이 바로 욕망의 대상인 petit a(프티 아)다. 그것은 시선이다. 예컨대 레판토 전투를 비롯해 모든 종류의 전투 그림이 걸려 있는 피렌체의 도제(Doge)궁을 생각해 보자. 레즈(Retz, 17세기 프랑스의 정치가) 추기경이 '인민(les peuples)이라고 불렀던 오늘의 관람객들이 미술관을 가득 메우고 있다. 관람객들은 이 거대한 구성의 그림들에서 무엇을 보는가? 그들은 그림 속 인물들의 시선을 본다. 관람객이 없을 때 텅 빈 홀 안에서 혼자 사색하고 있을 그 시선들이다.

흔히 근대 이후의 회화에서 시선의 문제를 언급하지만, 근대 이전의 회화에도 언제나 시선이 있었다. 그러면 도대체 이 시선은 어디로부터 오는 것일까?

오브제 프티 아 objet petit a

라캉에게 시선은 objet petit a(오브제 프티 아)다. 그리고 objet petit a는 라캉 특유의 대수학에서 욕망의 결핍을 뜻한다. 오브제 프티 아, 그것은 도달할 수 없는 욕망의 대상이다.

라캉은 욕망(desire)을 필요(need), 요구(demand)와 구별한다. 필요는 요구로 표현되는 생물학적 본능이다. 어린아이가 목이 마르면 엄마에게 물을 달라고 한다. 이때 목이 말라서 물이 마시고 싶다는 것이 필요이고, 그것을 충족시키기 위해 엄마에게 물을 달라고 하는 것이 요구다. 그러나 요구는 이중의 기능을 갖고 있다. 한편으로는 필요를 충족시켜 달라는 표현이면서, 다른 한편으로는 사랑에 대한 요구인 것이다. 예컨대 엄마에게 물을 달라고 요구할 때 반드시 물만 원하는 것이 아니라 물 너머로 엄마의 사랑을 요구하는 것이다.

따라서 요구로 표현된 필요가 충족된 다음에도 사랑에 대한 요구는 충족되지 않은 채로 남아 있다. 이 충족되지 않은 채로 남아 있는 어떤 것, 그 나머지가 욕망이다. 라캉에게 욕망은 충족에 대한 필요도 아니고, 사랑에 대한 요구도 아니다. 다만 사랑에 대한 요구에서 충족에 대한 필요를 뺐을 때 남는 차이다. 마치 판매가에서 원가를 뺀 나머지 차익이 상품의 마진(차익금, margin, donner-à-voir)이듯이, 요구에서 필요를 뺀 그 마진 안에 욕망이 모습을 드러낸다. 왜냐하면 타자는 우리의 필요만 충족시켜 줄 수 있을 뿐 그 나머지의 욕구를 충족시켜 줄 수는 없기 때문이다. 그러니까 욕망은 결코 만족될 수 없다. 슬라보예 지젝(Slavoj Zizek, 1949~)이 말했듯이 "욕망의 존재 이유는 끊임없이 다른 욕망을 재생산하는 것이다." 그러므로 욕망은 아예 처음부터 대상과의 관계가 아니라 결핍(lack, manque)과의 관계다. 이러한 욕망의 대상이 '오브제 프티 아'다.

한편 욕망이 부분적으로 실현되는 장소가 충동(drives)이다. 욕망이 그렇듯이 충동도 결코 만족될 수 없다는 점에서 생물학적 필요와 다르다. 이것은 성(性)적인 지대에서 발원하여, 대상을 확실하게 설정하지 않은 채 막연하게 대상 주변을 끊임없이 돌기만 한다. 마치 폐쇄회로와도 같은 운동의 반복이다.

충동에는 4개의 종류가 있다. 구강충동, 항문충동, 시각충동(scopic drive), 기도(祈禱)의 충동(invocatory drive)이 그것이다. 첫 번째와 두 번째는 요구와 관련이 있고, 나머지 2개는 욕망과 관련이

있다. 시각충동은 눈과 시선에 관련이 있고, 기도의 충동은 귀와 소리에 관련이 있다. 그러니까 시선은 관념적인 욕망이 물질로 구체화된 것이라고 말할 수 있다. 라캉은 타자가 가진 욕망에 대한 욕망이 바로 인간의 욕망이라고 말한다. 이 욕망의 끝 부분에 시각적인 것이 있다. 그가 '보여 주기(showing, donner-a-voir)'라고 명명한 그것이다.

시선이 오브제 프티 아인 이유가 여기에 있다. 만일 바라보는 사람의 눈에 어떤 욕구(appetite)가 없다면 어떻게 이 '보여 주기'가 무언가를 충족시킬 수 있겠는가? 회화가 최면(催眠)적 가치를 갖게 되는 것은 눈이 욕구를 가지고 있기 때문이다. 뭔가 충족될 거리를 찾는 눈, 즉 탐욕에 가득 찬 사악한 눈이 있기 때문이다.

눈의 탐욕적인 욕구 기능은 여러 나라에 널리 퍼져 있는 민간신앙에서 그 예를 찾을 수 있다. 불과 백 년도 안 되는 과거 프랑스를 비롯한 여러 문명화된 나라에 널리 퍼져 있던 이야기 중에는, 눈이 동물의 젖을 마르게 하고, 병이나 불운을 가져다준다는 이야기가 있다. 이것은 눈이 뭔가를 찢어 내는 치명적 기능을 가졌다는 것을 의미한다. 선망'이라는 뜻의 라틴어 invidia(envy)는 '보다'라는 뜻의 videre(see)에서 왔다. 초기 기독교 교부(教父) 성 아우구스티누스(Augustinus, 4~5세기)의 책에는, 어머니 품에서 젖을 빠는 동생을 갈기갈기 찢어 놓을 듯한, 그리고 당장 독을 내뿜을 듯한 쓰라린 시선으로 바라보는 한 어린아이를 묘사하며 그것이 자신의 운명과 같다고 말하는 구절이 있다. 시선의 기

능 속에는 분명 이러한 선망(invidia)이 들어 있다. 그것은 질투와는 다른 것이다. 선망은 반드시 자기에게 필요한 것을 부러워하는 심리상태가 아니기 때문이다. 어린 동생을 선망하는 소년이 더 이상 어머니의 젖을 필요로 한다고는 생각할 수 없다. 선망이란 그 대상에 대해 잘 알지도 못하면서, 또 자신에게는 아무 소용도 없는 것들을 다른 사람들이 소유할 때 생겨나는 감정이다. 자신의 욕망의 대상인 프티 아를 다른 사람이 만족스럽게 소유하고 있다는 생각 앞에서 주체가 느끼는 타는 듯한 목마름, 그것이 바로 선망이다. ◉

4

미술과 철학을 이어 준 편지

정신은 미지의 것을 사랑한다.
특히 의미가 드러나지 않는 이미지들을 사랑한다. 왜냐하면
정신 자체의 의미도 알려지지 않았기 때문이다.

The mind loves the unknown.
It loves images whose meaning is unknown,
since the meaning of the mind itself is unknown.

magritte

푸코에게 보낸 편지

푸코에게 보낸 편지에서 마그리트는, 가시적인 사물들 사이의 관계가 상사라면, 유사하다는 것은 사유(pensée)에 속하는 성질이라고 말한 후, 이처럼 눈에 보이지 않는 생각을 그림이라는 가시성으로 표현해 내야 하는 것이 회화의 어려움이라고 했다. 즉, 화가는 자신의 머릿속에서 시선을 통해 바라보고 있는 자신의 생각을 가시적으로 표현해야 한다는 것이다. 그는 푸코가 『말과 사물』에서 삽화적 주제로 사용한 벨라스케스의 〈라스 메니나스〉를 예로 들면서, 그것 역시 비가시적 사유의 가시적 이미지라고 말했다.

이어서 그는 수수께끼 같은 자신의 그림을 설명하기라도 하듯, 회화작업에서 가장 중요한 것은 '미스터리'라고 말했다. 미스터리는 실제로는 가시성과 비가시성에 의해 환기되고, 이론상

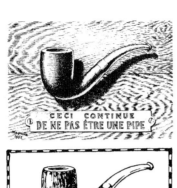
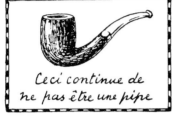
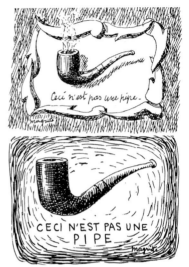

편지에 그린 파이프 일러스트

마그리트는 1966년 5월 23일 푸코에게 편지를 쓴다. 그해 출간되어 선풍적인 인기를 얻고 있던 푸코의 철학서 『말과 사물』에 '유사'와 '상사'라는 단어가 자주 나오는데, 이 두 단어가 거의 차별화되어 있지 않고, 사전을 찾아보아도 시원한 대답을 얻을 수 없어 편지를 썼노라고 했다. 마그리트는 1898년생이니까 68세의 노화가이고, 푸코는 1926년생이니 그때 막 마흔이 된 신진 철학자였다. 마그리트가 철학에 많은 소양과 관심을 갖고 있었음을 말해 주는 일화다.

으로는 사유에 의해 환기되며, 이때 사유는 사물들을 결합시켜 신비를 환기한다는 것이다. 회화에서 가시성과 비가시성의 문제, 그림 안에서 서로 어울리지 않는 사물들의 결합이 야기하는 신비 등, 그 자신의 회화기법을 설명하고 있어서 매우 흥미롭다.

그러나 이 편지에서 우리의 관심을 끄는 것은 상사와 유사의 차이점이다. "상사는 사물들 사이의 차이이고 유사는 우리의 사

유와 사물들과의 관계"라는 말에서 우리는 어쩔 수 없이 플라톤을 떠올리게 된다. 플라톤에서 유사(resemblance)는 현상계의 모든 사물과 이데아가 맺고 있는 내적이고 관념적인 관계이기 때문이다.

푸코의 마그리트 분석에 이어 플라톤의 이데아론을 고찰하고 싶다는 생각이 떠오른 것은 바로 이 유사와 상사의 문제에서였다. 유사가 이미지와 원본 사이의 내적이고 관념적인 관계라면, 마그리트가 '사물들 사이의 관계'라고 말한 상사는 플라톤의 '에이돌론(eidolon, 우상)'에 포함되어 있는 시뮬라크르들의 관계가 아닌가?

시뮬라크르라는 단어는 즉각 플라톤주의의 극복을 주장한 들뢰즈의 '차이와 반복'의 이론을 연상시켰다. 그는 플라톤이 사본(copy)과 시뮬라크르라는 두 종류의 이미지 중에서 사본의 우월성만 주장했다는 것을 상기시키면서, 플라톤에 의해 사악한 이미지로 폐기처분당한 시뮬라크르의 권리를 회복시켜야 한다고 말했다. 그 시뮬라크르가 다름 아닌 '차이'와 '반복'이며, '차이와 반복'의 미학이 구현된 예술작품으로 앤디 워홀의 팝아트를 강하게 암시했다. 이 부분에서 푸코와 들뢰즈는 완전히 일치하고 있다. 푸코도 『이것은 파이프가 아니다』의 말미에서 '캠벨'이라는 단어의 네 번 반복으로 앤디 워홀의 팝아트에 대한 경의를 표하고 있기 때문이다.

이 두 철학자의 책이 나온 것은 1960년대 말과 70년대 초,

그러니까 미국에서 앤디 워홀 등의 팝아트가 한창 만개하면서 전 세계의 이목을 집중시키던 시기였다. 그러나 워홀의 인기는 21세기에 이르기까지 수그러들지 않고 있으며, 팝아트는 아직도 가장 잘 팔리고 인기 있는 주류미술이다. 그것은 현대를 시뮬라크르의 시대라고 자신 있게 말할 수 있는 강력한 근거가 된다. 프랑스의 사회학자 보드리야르는 『시뮬라크르와 시뮬라시옹』(1981)에서 이미 우리 사회가 시뮬라크르의 시대로 진입했음을 선언했다. 다만, 들뢰즈와 푸코가 시뮬라크르의 도래에 열광하면서 시뮬라크르적 예술에 찬사를 보내고 있다면, 보드리야르는 시뮬라크르가 지배하는 현대사회를 아주 어둡고도 비관적으로 보고 있다는 것이 차이점이다. 들뢰즈와 푸코가 시뮬라크르의 아폴론적 측면을 보았다면 보드리야르는 시뮬라크르의 디오니소스적 측면을 보았다고나 할까.

마그리트에서 시작된 우리의 관심은 이렇게 해서 플라톤, 푸코, 들뢰즈에 이어 보드리야르에까지 이어진다. 우리는 마그리트가 단순히 역사의 한 페이지가 된 초현실주의 화가이기만 한 것이 아니라 팝아트의 개념을 촉발한 화가라는 결론에 이르게 된다. 팝아트의 미학은 철학자들의 시뮬라크르 이론에 역동성을 불어 넣었으며, 시뮬라크르 이론은 이미지가 모든 실체를 뒤덮어 버린 우리 시대의 탁월한 해석 도구가 되었다.

그 최초의 기원인 플라톤으로 거슬러 올라가 보자. ✉

5

플라톤

우리는 대낮의 밝은 빛이
비참한 세계를 비추고 있다고 해서
그 빛을 두려워해서는 안 된다.

We must not fear daylight just because
it almost always illuminates a miserable world.

magritte

코의 마그리트론(論)에서 키워드는 유사와 상사다. 최초의 원본은 주인(patron)과 같아서 복사본은 끊임없이 자신의 견본을 주인에게 가져가 유사성을 증명하고 주인으로부터 권위를 인정받아야 한다거나, 복사본과 원본과의 관계는 유사(類似, resemblance)의 관계이고 복사본들 사이의 관계는 상사(相似, similitude)의 관계라거나, 각각의 복사본들은 원본과 닮은 정도에 따라 위계의 등급이 정해진다는 등의 이야기를 우리는 무수히 읽을 수 있었다. 단어의 일상적이고 상식적인 뜻만 알고 있는 일반인으로서는 다소 생소하게 들릴 이 담론들은 모두가 플라톤의 이데아론에 그 기원이 있다. 플라톤 철학의 기본 개념만 이해하고 나면 혼란과 궁금증은 일거에 풀린다.

이데아계와 현상계

우주가 우리의 눈으로 볼 수 있는 드러난 세계와 우리 눈으로는 볼 수 없는 감추어진 세계로 나뉘어 있다는 이원론은 동서를 막론하고 모든 인류의 영원한 화두다. 사람들은 자신들이 살고 있는 현상적인 세계가 좀 더 거대하고 근원적인 어떤 초월적인 세계에 의해 움직이고 있거나 아니면 그 반영이라는 막연한 생각을 가지고 있다. 어쩌면 이 이원론이 모든 철학과 종교와 미학의 근원인지 모른다.

이원론적 담론의 한 거대한 축을 담당하고 있는 것이 플라톤의 철학이다. 그의 사상은 세계를 이데아계(界)와 현상계(現象界)로 구분한다. 이데아는 참되고 영원하고 보편적이며, 거기서부터 현상계의 모든 것이 나오는 보편성의 동일자(同一者, the Same, le Méme)다. 그것은 형상(形相, the Form)이라고 불린다. 예컨대 '탁자'라는

개념은 하나인데 거기서부터 이 세상의 무수하게 다양한 탁자들이 생겨난다. 세상의 모든 탁자들은 이데아의 하늘에 있는 탁자의 형상을 모방한 상(像, image)들에 불과하다. 일상적인 용어로 번역하자면 이데아란 결국 사물의 본질 또는 개념이다. 세상의 모든 탁자는 우리 눈으로 바라볼 수 있지만, 다시 말해 우리의 감각으로 지각할 수 있지만, 이데아의 하늘에 있는 탁자의 형상은 우리 눈으로 볼 수 없다. 그것은 다만 우리의 지성(intelligence)으로만 이해할 수 있다. 지성으로만 이해할 수 있는 세계라고 해서 이데아계를 가지적(可知的, intelligible) 세계라고도 한다.

흔히 우리는 현실 속에서 우리를 둘러싸고 있는 주변의 모든 사물을 실재(實在, the real)라고 생각하지만, 플라톤에게 진정한 실재(the Real)의 세계는 이데아계다. 그러므로 이데아계는 또한 실재의 세계이기도 하다. 이데아계의 형상만이 실재라는 플라톤의 철학은 철저한 객관적 관념론이다. 우리의 관념으로만 이해가 되는(가지적) 세계이지만 동시에 실제로 존재하는(실재) 객관성이기 때문이다.

그렇다면 우리가 보고 만질 수 있는 감각세계의 사물들은 무엇인가? 그것들은 모두 이데아 세계에 있는 형상들의 그림자에 불과하다. 실재의 그림자에 불과하므로 그것은 가상(假象, appearance)의 세계다. 아무리 우리의 지각에 의해 경험되고 실재 같은 모습을 띠고 있다 하더라도 그것은 철두철미 겉모습(appearance)에 불과할 뿐 실재가 없기 때문이다. 가상의 세계에서는 모든 것

이 변하고 소멸한다.

　세상의 무수한 개별자들에 앞서서 보편자로서 이미 존재하고 있는 이러한 이데아를 개별자들이 모방하고 있지만, 그것은 어디까지나 불완전한 모방이다. 세상의 모든 탁자는 유일하고 절대적이며 영원한 '탁자'의 이데아를 각기 모방하고 있지만, 완전한 모방은 있을 수 없다. 모방이란 벌써 동일자에 대한 다름을 의미하는 말이기 때문이다. 모든 개별 탁자의 공통적인 성질을 다 가지고 있는 완벽한 단 하나의 탁자의 형상, 그것은 오로지 탁자의 이데아 하나뿐이다.

동굴의 우화

○│간의 현실세계가 이데아계의 그림자에 불과하다는 것을
플라톤은 '동굴의 우화'를 통해 실감 나게 설명한다. 『국
가』 제7권에서다. 우리가 살고 있는 가시적인 현상의 세계를 동
굴 안으로, 지성에 의해서만 알 수 있는 실재의 세계를 동굴 밖
으로 비유한다.

동굴에서 어릴 적부터 평생 사지와 목을 결박당한 채 앉아 있
는 죄수들이 있다고 가정해 보자. 이들은 앞만 보도록 되어 있
고, 포박 때문에 머리를 돌릴 수도 없다. 이들의 뒤에는 저 멀리
위쪽으로 횃불이 타오르고 있다. 이 불빛과 죄수들 사이에 담
벼락이 길게 나 있고, 이 담벼락 뒤로 사람들이 돌이나 나무 같
은 온갖 재료로 만든 인물상이나 동물상 들을 피켓처럼 높이
쳐들고 지나간다. 지나가는 사람들은 담벼락에 가려 보이지 않

동굴의 우화 일러스트, 홍주연

동굴에서 어릴 적부터 평생 사지와 목을 결박당한 채 앉아 있는 죄수들 앞에, 불빛에 비친 형상들의 그림자가 영화 스크린처럼 비친다.
"자기야, 아~ 해." "아~."
그러나 그림자만 보는 사람들은 "여자가 칼에 찔려 죽는다", "치정 살인", "그냥 강도야" 등으로 엉터리 해석을 하면서, 자기가 보는 것이 실상이라고 착각한다.

지만 그들이 퍼레이드 하듯 쳐들고 가는 온갖 모양의 형상들은 불빛 덕분에 마치 영화 스크린처럼 죄수들 앞 벽면에 비치면서 지나간다.

이 이상한 죄수들이 바로 우리 자신이다. 이들은 불빛에 의해 동굴 벽면에 투영되는 그림자들 이외에는 자기들 자신이나 서로의 어떤 것도 본 일이 없다. 그러므로 이들은 자신들이 벽면에서 보는 것들을 실물(실재)들이라고 생각한다. 이 인공적인 제작

동굴의 우화 일러스트, 김현숙

플라톤에 의하면 이 이상한 죄수들이 바로 우리다. 결박당한 이들은 불빛으로 인해 동굴 벽면에 투영되는 그림자들 이외에는 자기 자신이나 서로의 어떤 것도 본 일이 없다. 그러므로 이들은 자신들이 벽면에서 보는 것들을 실물(실재)이라고 생각한다. TV 화면 또는 영화 스크린이나 컴퓨터 화면 앞에 묶이듯 앉아서 가상의 이미지를 진짜처럼 생각하여 울고 웃고 있는 현대의 우리도 이와 무엇이 다를 것인가?

물들의 그림자 이외에 다른 '진짜 사물'이 어딘가에 있다는 것을 그들은 생각조차 하지 못한다.

이들 중에서 누군가가 풀려나서 갑자기 일어나 목을 돌리고 걸어가 그 불빛 쪽을 쳐다보도록 강요당할 경우 그는 고통스러울 것이고, 또 눈부심 때문에 처음에는 실물들을 잘 볼 수 없을 것이다. 만약 누군가가 이 사람에게, 전에 그가 본 것은 엉터리고 지금 보는 것이 실상에 좀 더 근접한 것이라고 말하면서, 불

빛 앞으로 지나가는 것들을 손가락으로 가리키며 "이것들이 무엇이냐?"고 묻는다면, 그는 당혹해 하면서 전에 늘 보아 익숙하던 것들이 지금 막 본 것보다 더 진실된 것이라고 생각할 것이다. 또 만약 그에게 불빛 자체를 보도록 강요한다면 그는 눈을 찌르는 불빛을 피해 종전의 어두컴컴한 굴속을 향해 달아나면서, 그 굴속 세계가 방금 바라본 불빛보다 더 분명한 세계라고 믿을 것이다. 만약에 누군가가 그를 억지로 험하고 가파른 오르막길 쪽으로 데리고 가 햇빛 속으로 끌어올린다면, 그는 고통스러워 하며 강제로 끌려온 것에 짜증을 낼 것이다. 마침내 환한 빛에 이르게 되면 그의 눈은 강렬한 빛에 의해 갑자기 캄캄하게 되어 진짜 사물들 중에서 아무 것도 분별하여 볼 수 없게 될 것이다. 그러나 눈이 익숙해짐에 따라 처음에는 그림자들이 보일 것이고, 이어서 물속에 비친 사람 또는 사물의 상(像)들이 보일 것이며, 제일 마지막에 실물들이 보일 것이다.

일단 실재를 보고 난 이 사람은 자신이 전에 있던 장소와 그곳 나름의 하찮은 지혜 그리고 그때의 동료 죄수들을 상기하고, 자신은 그곳에서 빠져나와 행복하지만, 아직도 그림자를 실재로 생각하고 있는 그들을 불쌍하게 여길 것이다. 동굴 속에서는 벽면에 지나가는 것들을 나름 예리하게 관찰하고서 그것들 가운데 어떤 것이 먼저, 뒤에, 그리고 동시에 지나가는지를 기억하고 있다가 앞으로 닥칠 사태를 예측하는 사람에게 명예와 상이 주어졌었다. 그러나 일단 높은 곳에 오른 사람은 동굴 속에서 존

경받고 힘깨나 쓰던 자들을 전혀 부러워하지 않는다. '땅뙈기조차 없는 머슴살이'를 하며 동굴 속 여러 가지 일들에 대해 하찮은 의견(doxa, 臆見)을 가지며 사느니 차라리 고통스러울지언정 진실을 보고 겪는 쪽을 택할 것이다.

만일 이 사람이 다시 동굴로 내려가 이전의 같은 자리에 앉는다면, 갑작스레 햇빛에서 벗어났으므로 그의 눈은 어둠으로 가득 차 있게 될 것이다. 줄곧 그곳에서 죄수 상태로 있던 사람들과 그림자들을 판별하는 경합을 벌이게 된다면, 그것도 눈이 제 기능을 회복하기 전, 아직 시력이 약한 때에 그런 요구를 받는다면, 어둠에 익숙해지는 시간이 필요하므로 그는 그림자들을 제대로 판별하지 못할 것이고, 따라서 사람들은 그의 서투름을 조롱하고 비웃을 것이다. 사람들은 그가 위로 올라가더니 눈을 버려 가지고 왔다고 하면서, 위의 세계가 무엇인지는 몰라도 굳이 올라가려고 애쓸 가치조차 없다고 말할 것이다. 그래서 자기들을 풀어 주어 위로 인도해 가려는 자를 자신들의 손으로 어떻게든 붙잡아서 죽일 수만 있다면 그를 죽여 버리려 할 것이다.

참으로 흥미로운 스토리텔링이다. 진리는 보통사람들이 이해하기 어렵다는 것, 한 집단 내에서 진실은 위험시된다는 것, 그러나 인식이 결여된 의견(doxa)은 맹목적인 것이어서 눈먼 소경과 다를 바 없다는 것, 따라서 노예적인 거짓보다는 고통스러운 진실을 택하는 것이 더욱 가치 있는 일이라는 것 등의 함

의를 우리는 어렵지 않게 읽을 수 있다. 특히 위로 올라갔다가 다시 내려간 사람을 동굴 사람들이 잡아 죽이려 한다는 이야기는 소크라테스와 예수를 강하게 상기시킨다. 중세 기독교가 고대 그리스 철학과 밀접한 연관을 맺을 수 있었던 계기가 여기에 있지 않나 생각된다.

우리가 살고 있는 현실이 실재의 세계가 아니고 가상의 세계일지 모른다는 것을 보여 줌으로써 한때 전 세계 관객을 사로잡은 영화 〈매트릭스〉(1999)가 생각난다. 이 영화를 만든 워쇼스키 형제는 프랑스의 사회학자 보드리야르의 저서 『시뮬라크르와 시뮬라시옹』에서 강한 영향을 받았는데, 시뮬라크르라는 개념이 바로 플라톤의 이데아론 속에 들어 있는 것이다. 모든 사람이 컴퓨터 프로그래밍 속에서 살고 있다는 과격한 가상(假想) 현실까지는 아니라 하더라도, 한갓 전자 영상에 불과한 TV 혹은 컴퓨터 화면의 이미지들을 실재인 것처럼 믿고 평생 그 앞에 머리를 고정시키고 사는 현대인들, 또는 어두운 영화관 속 스크린의 이미지들을 보고 울고 웃는 현대인들의 모습은 영락없이 플라톤의 동굴 속 인간들을 연상시킨다.

그러나 동굴의 우화에서 우리가 가장 눈여겨보아야 할 것은, 세계가 우리의 지성으로만 이해할 수 있는 가지적(intelligible) 차원과 우리의 감각으로 이해할 수 있는 감각적(sensible) 차원으로 나뉘어 있다는 플라톤주의의 이분법적 세계관이다. 가지적 차원은 존재, 가치, 본질, 질서의 영역이며, 결코 변화하지 않는 영원

한 세계다. 이것은 눈에 보이거나 만져지지 않고 오로지 지성으로만 이해할 수 있는 관념의 세계다. 한편 우리가 살고 있는 현실세계는 본질이 아니라 덧없는 우연성의 세계다. 태어남과 죽음이 있고, 모든 것이 시시각각 변화하는 세계, 요컨대 생성(生成)의 세계다. 우리 눈에 보이는 가시적(可視的, visible) 세계여서 견고한 실체의 세계인 것 같지만, 실은 존재가 없거나 있어도 아주 조금 있고, 별다른 가치가 없는 가상의 세계다.

동굴의 우화가 비유하고 있듯이 우리가 살고 있는 이 현상계는 이데아의 하늘에 있는 실재세계의 형상(形相)을 모방한 한갓 그림자 혹은 상(像, image)에 불과하다. 실재의 세계인 것처럼 착각하여 기를 쓰고 살고 있지만 사실은 덧없는 그림자에 불과하다는 것이 플라톤의 사상이다. 그러나 여기서 노장(老莊) 사상의 허무주의를 떠올릴 필요는 없다. 플라톤의 이데아론은 인생의 덧없음에 대한 비가(悲歌)가 아니라 수천 년간 서양철학의 기초를 다진 견고한 이론이기 때문이다.

현대는 실체 아닌 이미지가 지배하는 시대라고 말하는 포스트모던적 담론은 수천 년 전 플라톤의 사상과 공명(共鳴)하고 있다. 그러므로 플라톤 철학에 대한 공부는 단순한 고전 읽기의 차원이 아니라 현대 사회를 이해하는 데 반드시 필요한 기본 과정인 것이다.

생성의 세계

가시성이란 눈에 보이는 모든 것이다. '크다'와 '작다'라는, 우리 주변에서 흔히 눈에 띄는 평범한 성질을 한번 생각해 보자. 이 두 성질은 우리 눈으로 보고 확인할 수 있으므로 가시성이다. 우리는 어떤 것이 크다고 할 때 그것이 다른 어떤 것과 비교하여 크니까 크다고 생각한다. 작은 것은 또 다른 어떤 것과 비교하여 작으니까 작다고 한다. 다른 사물들과 구별해서만이 아니라 같은 사물 안에서도 '큼'과 '작음'은 구별된다. 어떤 것이 더 크게 된다는 것은 그것이 아까는 작았기 때문이다. 좀 더 작아지는 것은 아까 좀 더 컸기 때문이고, 좀 더 커진다는 것은 아까 그것이 좀 더 작은 것이었기 때문이다.

이상한 나라에 들어간 앨리스는 이상한 병 속에 담긴 액체를 마시거나 버섯을 뜯어 먹거나 하면 몸이 한없이 작아지거나 한

없이 커지거나 한다. 앨리스의 다리가 한없이 길어져 자기 손으로 신발을 신을 수도 없게 되었다는 것은 그녀의 다리가 아까는 짧았기 때문이다. 앨리스가 꽃이나 벌레들과 대화를 할 수 있을 정도로 몸이 작아진 것은 그녀의 몸이 좀 전에는 컸었기 때문이다. 마찬가지로 좀 더 약한 것은 좀 더 강한 것에서 나오고, 좀 더 빠른 것은 좀 더 느린 것에서 나온다. 좀 더 나쁜 것은 좀 더 좋은 것에서, 좀 더 옳은 것은 좀 더 옳지 않은 것에서 나온다. 보다 큰 것에서 보다 작은 것이 나오고, 보다 작은 것에서 보다 큰 것이 나온다.

이것에서 저것으로 되고 또 저것에서 이것으로 될 때, 증가와 감소로 인해 커진 것을 '늘었다'고 하고 작아진 것을 '줄었다'고 말할 때, 이것이 바로 생성(生成, becoming)이다. 어떤 것이 분리되었다가 다시 결합하거나, 더웠던 것이 차갑게 되고 차가웠던 것이 덥게 될 때, 이 모든 것이 생성이다. 우리의 경험적인 세계, 감각적인 세계는 바로 생성의 세계다. 이 생성의 세계는 곧 가시적인 세계다. 우리의 시각이 작동하는 가시적인 세계, 생성의 세계, 다시 말해 우리가 살고 있는 이 현실의 세계에서는 모든 반대의 성질들이 그 반대의 것들에서 생긴다. 가령 아름다움과 추함, 옳음과 그름 등 무릇 반대되는 성질은 모두 그 반대 것으로부터 생긴다. 아름다운 것이 있으니 옆에 있는 것이 추한 줄을 알겠고, 옳은 것이 있으니 옆에 있는 것이 그르다는 것을 알게 된다. 즉, 반대되는 모든 것들 사이에는 이것에서 저것으로, 또 저것에서 이

것으로 되는 두 가지 생성이 있다. 가시성의 세계에서는 모든 사물의 성질이 그 반대의 것에서부터 나온다. 이러한 대상을 파악하기 위해서는 지각만 있으면 충분하다.

그러나 지각만으로는 불충분하여 우리의 사고(思考)를 요구하는 대상도 있다. 감각적인 세계에서는 큰 것이 있어서 작은 것이 있고, 작은 것이 있어서 큰 것이 있었다. 그것을 구분하는 것은 시각만으로 충분했다. 그러나 그것 자체로 큰 절대적인 '큼', 그것 자체로 작은 절대적인 '작음'의 성질은 무엇인지, 큰 것과 작은 것이 서로 뒤섞이지 않고 큼과 작음을 서로 판연하게 분리되는 성질로 볼 수는 없는 것인지에 생각이 미치면 우리의 지각은 전혀 쓸모가 없어진다. 감각이 신뢰할 만한 결과를 주지 못할 때 그 대상은 우리에게 좀 더 사고를 작동시킬 것을 요구한다. 그렇다면 절대적인 '큼', 절대적인 '작음'을 파악하기 위해서는 감각적이 아닌, 감각과는 전혀 다른 방법으로 접근해야만 할 것이다.

인간이 대상을 인식하는 방법에는 감각기관을 통한 지각과, 머릿속으로 생각을 하는 관념적 사고의 두 가지가 있다. 감각의 방식을 배제하고 나면, 남는 것은 생각을 통한 관념적 사고다. 다시 말해 지성을 작동시키는 가지적(可知的)인 방식이다. 우리의 감관을 통해서는 지각되지 않지만 '지성에 의해서 알 수 있는' 영원하고 절대적인 세계, 이것이 바로 가지적인 세계다.

우리가 살고 있는 현실 속의 각각의 사물들은 눈에 보이는 것일 뿐 지성에 의해 알게 되는 것은 아니었으며, 반면에 이 모든

『이상한 나라의 앨리스』 중에서 앨리스가 작아진 그림

이상한 나라에 들어간 앨리스는 이상한 병 속에 담긴 액체를 마시거나 버섯을 뜯어먹거나 하면 몸이 한없이 작아지거나 한없이 커지거나 한다. 앨리스의 다리가 한없이 길어져 자기 손으로 신발을 신을 수도 없게 되었다는 것은 그녀의 다리가 아까는 짧았기 때문이다. 앨리스가 꽃이나 벌레들과 대화를 할 수 있을 정도로 몸이 작아진 것은 그녀의 몸이 좀 전에는 컸기 때문이다. 모든 반대되는 성질은 모두 그 반대 것으로부터 생긴다는 플라톤의 생성(生成) 이론을 쉽게 보여 주는 텍스트. 『이상한 나라의 앨리스』가 단순히 소녀 취향의 동화만은 아닌 이유다.

것의 원형으로, 플라톤이 이데아의 하늘에 실제로 있다고 상정하는 형상(the Form, eidos)들, 다시 말해 개념들은 지성의 대상이지 시각의 대상이 아니다. 플라톤은 우리의 감각을 믿지 않으며, 그것을 하찮고 무가치한 것으로 생각한다. 그에게는 지성과 관념만이 진실되고 영원하며 가치 있는 것이다. 그래서 우리가 실재인 것으로 믿고 있는 가시적 세계는 마치 동굴 속 벽면의 불빛 그림자처럼 한갓 그림자에 불과한 것이며, 우리는 평생을 쇠사슬에 묶여 사는 죄수들과 비슷하다는 것이다.

이데아의 세계에 있는, 모든 사물의 원형인 형상은 고대 그리스어로 '에이도스(eidos)'다. 그리고 그 이미지인 현상계의 각각의 사물들은 '에이돌론(eidolon, 우상)'이다. 지성에 의해서라야 알 수 있는 이데아의 세계는 우리말로 가지적 세계(the Intelligible), 실재의 세계(the Real), 형상(the Form)의 세계 혹은 예지계(睿智界)로 번역되기도 했다. 한편 우리가 살고 있는 현상계(現象界, the Phenomenon)는 감각의 세계(the Sensible), 가시적 세계(the Visible)이며, 가상(appearance) 혹은 현상(phenomenon)과 관여하는 세계다.

본질의 세계

가시적인 생성의 세계에서는 모든 반대의 것이 그 반대의 것에서 나왔다. 그러므로 사물들을 서로 비교하기만 하면 그 성질을 알 수 있었다. 그러나 그 사물들이 가진 성질 자체, 예컨대 '큼' 혹은 '작음'이라는 성질 자체는 다른 것과의 비교로 얻어질 수 있는 앎이 아니다. 그 성질들을 인식하기 위해서는 사물과 이데아의 관계를 생각해야 한다.

뜨거움과 차가움의 관계를 생각해 보자. 불은 뜨겁고 얼음은 차갑다. 그러나 얼음에 불을 쪼이면 얼음은 더 이상 얼음일 수 없다. 뜨거운 기운이 접근함에 따라 얼음은 사라져 없어진다. 얼음이라는 본래의 자기를 유지하면서 불의 뜨거운 성질을 띨 수는 없다. 반대로 불에 얼음이 접근하면 불은 꺼져서 소멸해 버릴 뿐, 얼음의 성질을 받아들여 여전히 불이면서 얼음같이 차가운 것일 수

는 없다. 모든 사물은 자기의 본성을 지킬 수 없을 때는 사라져 버리는 것이지, 자기동일성을 유지하며 정반대의 성질을 갖는다는 것은 불가능한 일이다. 무릇 모든 상반하는 것들은 반대에 대면하여, 어디까지나 자기의 본성을 지키는 것이지, 결코 그 자신과 반대되는 것일 수도 없고 반대 것으로 될 수도 없다. 만일 반대 것으로 된다면, 불에 녹는 얼음처럼 혹은 얼음에 꺼지는 불처럼 그 변화 속에서 아예 자신의 존재 자체가 사라져 없어질 것이다. 반대는 반대를 받아들이지 않을 뿐만 아니라, 그 반대 것이 들어 있는 것이 접근할 때에는 그 반대 것을 용납하지 않는다.

그러므로 사물들의 성질은 무엇과의 비교에서 오는 상대적인 것이 아니라 본질적으로 정해져 있는 것이다. 그렇다면 모든 사물의 성질은 '반대 것들에서 반대 것들이 생긴다'는 앞서의 원리가 전적으로 부정된다. 『파이돈』에서 소크라테스의 제자 한 사람도 이런 의문을 제기했다. 이 질문에 대해 소크라테스(플라톤의 대화편들은 소크라테스와 제자들의 대화 형식으로 되어 있다)는 "아까는 실제적으로 상반하는 것들에 대해서 말했고, 지금은 반대되는 성질 자체에 대해서 말하고 있는 걸세"라고 대답한다. 이어서 "아까는 반대되는 성질 자체에 의하여 명명된 반대 것들에 관해서 말했지만, 지금은 반대되는 것들이 거기서 명칭을 얻는 반대되는 성질들 자체에 관해서 말하고 있는 걸세. 이 성질들 자체는 각기 그 반대 것에서 나올 수 없다고 우리는 보는 거야"라고 설명한다.

지극히 일상적인 쉬운 단어들로 짜여 있으면서도 좀처럼 이

해하기 쉽지 않은 난해성, 그것이 소크라테스의 대화법의 특징이다. 그러나 조금 지체하면서 문장들을 새김질해 보면 그렇게 어려운 것도 아니다. 실제적으로 상반되는 것들이란 지금 여기에 있는, 실제로 큰 사람과 작은 사람, 혹은 실제로 큰 것과 작은 것 등 구체적인 물질성을 뜻한다. 구체적인 물질성이란 가시적인 세계, 생성의 세계에 속하는 것들이다. 모든 것이 태어나고 죽고 변화하는 생성의 세계는 바로 우리가 살고 있는 현실의 세계다. 그러니까 모든 반대의 것이 그 반대의 것에서 나온다는 것은 현실세계 속 실제의 사람 혹은 실제의 물건들을 비교했을 때 얻어지는 결론이다. 이때 그것을 확인하는 것은 우리의 시각이다.

그러나 그 실제의 사람 혹은 실제의 물건들이 가진, '큼'이나 '작음' 같은 성질 자체를 우리는 눈으로 지각할 수 없다. 감각이 신뢰할 만한 결과를 주지 못할 때 그 대상은 우리에게 좀 더 생각할 것을 요구한다. 다시 말해 감각과는 전혀 다른 방법, 즉 생각을 통한 관념적 사고를 작동시켜야 하는 것이다. 생성의 세계에서 감각기관이 대상을 인지하는 방법은 같은 사물들끼리 비교하는 것이었다. 이때 사물의 가치는 차이에서 나왔다. 그러나 관념적 사고를 작동시켜 사물의 성질 자체를 파악하려 할 때 다른 사물과의 비교는 아무 소용이 없다. 그것은 좀 더 높은 곳에 있는 어떤 존재와의 관계를 상정하지 않으면 안 된다. 좀 더 높은 곳에 있는 어떤 것, 플라톤이 이데아, 에이도스 등으로 불렀고, 후세의 우리가 실재, 형상 등으로 번역한 그것은 바로 '본질'이다.

본질이란, 하이데거의 표현을 빌리면, 발생하는 모든 것들 속에(throughout all that happens) 영원히 그대로 남아 있는 '어떤 것'이다. 현실 속의 특정의 '집'은 부단히 변화하여 덧없고 일시적이지만, '집'의 이데아는 그냥 그 자체로 영원히 남아 있다. 이 영원히 지속되는 성질, 그것이 바로 본질이다. 그러니까 아까는 큰 사람과 작은 사람, 혹은 큰 것과 작은 것에 대해 말했고, 지금은 실제 사람이나 물건이 아니라 '크다' 혹은 '작다'의 본질에 대해서 말하고 있는 것이다.

또 '반대되는 것들이 거기서 명칭을 얻는 반대되는 성질들 자체'란 무엇인가? '큰 것'과 '작은 것'은 서로 반대되는 것들이다. 그런데 이것들이 그 명칭을 얻은 것은 이데아의 형상에 참여함으로써였다. '큰 것'은 '큼'이라는 형상에서 그 이름을 받았고, '작은 것'은 '작음'이라는 형상에서 그 이름을 받았다. 서로 반대되는 것들이 자기들의 명칭을 받은 것은 바로 이데아의 하늘에 있는 그 성질들 자체로부터인 것이다. 그러므로 '반대되는 것들이 거기서 명칭을 얻는 반대되는 성질들 자체'란 바로 이데아 세계의 형상들을 말한다. 다시 말하자면 우리가 살고 있는, 가시적 세계이며 생성의 세계인 이 현상계에서는 모든 사물들의 성질이 대립적인 것과의 비교에서 나온다. 하지만 이 사물들의 성질 자체는 이데아의 하늘에 있는 형상에 참여함으로써 나온 것이다. 이데아의 하늘에 있는 형상의 성질은 반대 성질과의 비교에서 나오는 것도 아니고, 그 무엇으로도 변화시킬 수 없는, 영원불변의 본질이다.

플라톤의 재현, 마그리트의 재현

人ㅏ물의 성질은 이데아에 참여함으로써 얻어지는 것이라고 우리는 앞에서 말했다. '참여(participation)'란 사물이 이데아의 성질을 좀 나눠 받았다는 의미이므로, 결국 '분유(分有)'라는 뜻이 된다. 현상계의 사물들이 이데아의 성질을 나눠 갖는 것, 이것이 분유(participation)다. 이미지들은 그것이 나눠 갖는 실재(實在=형상)의 성질의 양에 따라 이미지의 등급이 결정된다.

분유를 가장 잘 설명해 주는 것이 플라톤의 예술관이다. 플라톤에 의하면 사물의 가치는 그것이 이데아의 성질을 얼마나 많이 띠고 있느냐에 따라 결정된다. 이데아는 실재, 형상, 진리, 본질 등과 동의어이므로, 이데아의 성질을 많이 분유할수록 이미지의 등급은 높아진다. 목수가 만든 침대는 '침대'라는 이데아를 가장 많이 모방했으므로 등급이 높은 복제품이고, 그 복제품

을 다시 모방하여 얄팍한 종이에 그린 침대 그림은 침대의 이데 아에서부터 세 단계째 떨어진 제작물이기 때문에 아무런 가치 가 없는 환영에 불과하다고 플라톤은 생각한다. 그가 미술과 문학 등의 예술을 경멸한 이유가 바로 그것이었다.

그렇다면 분유란 무엇인가? 원래 이 세상 모든 사물의 이름 은 해당 이데아의 성질을 조금 나눠 가짐으로써 취득된 것이다. 이데아의 하늘에는 이 세상 사물의 수만큼 많은 개개의 에이도 스(형상)가 실재로서 존재하는데, 그것들의 명칭은 그 형상만이 갖고 있는 것이 아니다. 형상은 아니면서도 그 형상의 모습을 띠 고 존재하는 이 세상 모든 사물에 그 이름이 그대로 적용된다. 예컨대 영원하고 절대적이고 유일무이한 침대의 형상이 이데아 의 하늘에 실제로 존재하는데, 이 세상의 모든 침대는 그 유일 한 침대의 성질을 조금씩 나눠 가짐으로써 '침대'라는 이름을 갖게 된다. 이데아의 하늘에 있는 침대의 형상도 '침대'라고 불 리지만, 지상에 있는 모든 침대들도 '침대'라고 불린다. 현상계의 모든 것들이 이름을 갖게 되는 것은 이처럼 이데아의 형상에 참 여함으로써, 즉 분유함으로써 가능하다. 이 유일무이한 침대의 형상, 그것은 다름 아닌 침대의 본질이다. 이처럼 어떤 것이 존 재하게 되는 것은 그 어떤 것의 본질에 참여함으로써 가능하다. 본질에 참여한다는 것, 혹은 관여한다는 것은 본질의 성질을 조 금 나눠 가졌다는의미다.

미에 대한 정의에서도 플라톤은 이데아와의 관계를 든다. 장

미꽃은 왜 아름다운가? 그것의 빛깔이나 모양이 아름다워서, 라고 말할 수 있으나, 비슷한 모양, 비슷한 빛깔의 종이꽃을 보고 우리는 아름답다고 하지 않는다. 그럼 거기에 생명이 있어서, 라고 말할 수도 있겠으나, 생명 없는 캔버스 위의 꽃 그림, 예컨대 광주리에 다발로 꽂힌 디에고 리베라(Diego Rivera, 1886~1957)의 흰색 칼라꽃(calla) 그림이 왜 그렇게 아름다운지 우리는 설명할 수 없다.

사람들은 어떤 대상의 여러 가지 요인을 아름다움의 원인이라고 하지만, 그 어떤 것도 아름다움의 원인을 정확히 알려주지는 못한다. 이 설명할 수 없음을 플라톤은 분유로 설명한다. 하나의 대상이 아름다운 것은 그것이 아름다움 자체에·참여(participate)하고 있기 때문이라고.

아름다움 자체는 생멸(生滅)이나 증감(增減)이 없이 영원하다. 때로는 아름답다가 때로는 추한 것이 아니며, 어떤 방향에서 보면 아름답고 다른 방향에서 보면 추한 그런 것이 아니고, 또 어떤 사람에게는 아름답게 보이고 다른 사람에게는 추해 보이는 그런 것도 아니다. 그것은 절대적인 미(美)다. 그러니까 아름다운 것은 아름다움의 본질 자체에 참여함으로써만 아름다운 것이 된다. 모든 아름다운 것은 아름다움 자체에 의하여 아름답게 된다고 플라톤은 확신한다.

추상명사도 마찬가지다. 우리가 살고 있는 이 세상의 온갖 정의(正義, justice) 혹은 정의로운(just) 인간들은 모두 '정의'의 이데아가 가진 성질 중에서 한 부분을 나눠 가졌기 때문에 '정의'라는 이

름을 갖게 되었다. 각기 정의의 성질을 가졌지만 그것은 어디까지나 정의의 한 부분을 가졌을 뿐 정의의 이데아 그 자체를 소유하고 있는 것은 아니기 때문에, 세상의 모든 정의는 불완전하다. 아무리 많이 소유해 보았자 그것은 형상의 1차적 소유가 아닌 2차적 소유일 뿐이다. 그리고 분유의 양이 지극히 적어 형상과 거의 비슷하지 않은 이미지는 한 단계 더 등급이 낮은 3차적 소유다.

『국가』 제10권에서 플라톤은 종래에 시(詩)가 거의 전적으로 떠맡다시피 해 온 교육을 이제는 철학이 떠맡아야 한다고 말하면서, 시나 그림을 통한 예술활동을 '모방' 행위로 규정했다. 그리고 시나 그림이 모방하는 대상은 실재인 이데아가 아니라 가시적 세계의 '현상'이기 때문에, 모방을 통한 제작물은 실재에서 세 단계나 떨어져 있다고 말했다. 예술작품이 실재에서 세 단계 떨어진 가상의 이미지라는 것을 말하기 위해 그는 침대와 식탁을 예로 들었다. 세상 모든 물건의 원형인 형상이 이데아의 세계에 있듯이 침대와 식탁의 형상도 이데아의 세계에 있다. 우리의 현실 속에 사는 장인(匠人)들은 그 침대와 식탁의 형상을 모방하여 제각각 침대와 식탁을 만들고 있지만, 그 어떤 장인도 이데아 자체를 만들지는 못한다. 그것은 신의 영역일 뿐이다.

침대와 식탁의 장인처럼 각 분야에서 형상을 모방하여 뭔가를 만들어 내는 수공예가들을 플라톤은 '포이에테스(poietes)'라고 불렀다. '만드는 자'라는 의미다. '시인(poet)'의 어원이기도 하다. 수천 년간 예술창작의 정의로 인용되는 『향연』의 다음 구절

이 그것이다. "무엇이든, 없음에서 빠져나와 있음 속으로 들어가는 모든 경우가 포이에시스(poiesis), 즉 '생겨나게 함'이다."[1]

어떤 것에서 뭔가를 일으킨다는 의미의 피시스(physis), 자연도 역시 '생겨나게 함'이지만, 이것은 포이에테스의 행위인 포이에시스(poiesis, 제작)보다 더 높은 의미에서의 생산이다. 모방자의 창작이 아니라 신의 창작이요, 사물의 본질이다. 포이에테스가 만드는 것은 오로지 우리 눈에 '보이는 것들(phainomena)'일 뿐, 진실로 '있는 것들(onta, 實在)'은 아니다. 침대의 장인은 침대의 실재를 만드는 것이 아니라 실재와 비슷하지만 실재는 아닌 그런 침대를 만든다.

이런 제작자의 범주에 화가도 포함된다. 침대의 장인이 나무와 도구를 사용하여 침대를 만든다면, 화가는 종이와 물감과 붓을 가지고 침대를 만든다. 반 고흐가 아를의 자기 방 침대를 그린 아름다운 그림을 우리는 알고 있다. 이처럼 화가도 어떤 식으로든 침대를 제작하기는 하지만, 그는 그것을 진짜로 제작하지는 않는다. 목수가 이데아의 형상을 본떠 만들어 놓은 침대를 또다시 모방하여 이번에는 종이 위에 눈속임으로 그려 놓았을 뿐이다. 그러므로 그는 제작자가 아니라 모방자(mimetes)다.

그러고 보면 세 가지의 침대가 있다. 첫 번째는 본성(physis)에 있어서 침대인 것, 즉 신이 만든 것이고, 두 번째는 목수가 만든

1 Every occasion for whatever passes beyond the nonpresent and goes forward into presencing is poiesis, bringing-forth.

<아를의 침실>, 반 고흐, 1888

것이며, 세 번째는 화가가 만든 것이다. 신은 자신이 원했건 또는 본질적 침대는 하나 이상 있을 수 없다는 필연성 때문이었건 간에, '침대인 것 자체'를 하나만 만들었다. '침대인 것 자체'는 하나이지 둘이 될 수 없기 때문이다. 신은 자신이 참으로 침대인 것의 참된 침대 제작자이기를 바랐기 때문에 본질에 있어서 하나인 침대를 만들었다. 그 '참으로 침대인 것'을 본떠서 목수는 자기 나름으로 또 침대를 만들었다. 그러므로 그는 침대의 장인(匠人) 또는 제작자(포이에테스)다. 이렇게 한번 모방한 물건을 화가는 또 한 번 더 모방하여 캔버스에 그렸으므로 그는 침대의 장

인이나 제작자가 아니라 장인들이 만든 것을 모방한 모방자(미메테스)다. 다시 말하면 본질로부터 세 번째 떨어진 산물의 제작자다. 플라톤이 예술가를 경멸한 이유가 바로 이것이었다.

사물을 비슷하게 그리는 예술가는 실재(reality)에 대해서는 아무것도 모르고 오로지 그것의 현상(appearance, phainomenon)에 대해서만 알고 있다. 화가는 본질에 있어서 그것인 것 자체를 모방하는 것이 아니라 장인들의 제작물들을 모방한다. 반 고흐는 본질적인 침대를 그린 것이 아니라, 아를의 어떤 목수가 만들고 우연히 그가 사들여 자기 방에 놓은 침대를 그렸다. 그나마 전후좌우에서 바라본 침대 전체 모습이 아니라 그가 바라본 각도에서 보이는 모습의 침대 한 부분만을 그렸다. 그림이라는 것이 원래 그럴 수밖에 없는 것이다.

사실 우리의 시각은 불완전하고 허약하기 짝이 없다. 크기가 확실하게 정해져 있는 사물도 우리 눈과의 거리에 따라 크기가 달라 보인다. 막대기는 물속에 있으면 휘어 보이고, 밖으로 꺼내면 곧아 보인다. 농담(濃淡)의 차이는 사물의 표면을 오목하게도 볼록하게도 보이게 한다. 화가나 마법사들이 눈속임의 효과를 낼 수 있는 것은 바로 이 자연적인 허약함 덕분이다. 이것이 르네상스 이래 원근법의 원리이기도 하다.

이처럼 그림은 사물을 '있는' 그대로 모방한 것이 아니라 화가의 눈에 '보이는' 현상만을 모방한 것이다. 따라서 그것은 모방 중에서도 '보이는 현상(phantasma)'의 모방일 뿐 진리(aletheia)의

모방이 아니다. 그런데 모방의 기술이 곧 재현이고, 재현은 모든 예술의 원칙이다. 그렇다면 예술은 진리에서부터 세 번째 등급의 것이다. 플라톤의 말을 빌리면 '열등한 부모에게서 태어난 열등한 자식'이다.

플라톤이 모든 예술을 경멸한 이유가 바로 그것이었다. 이를테면 솜씨 좋은 화가가 사람을 진짜같이 그린 다음 멀리서 보여주면 아이들과 생각 없는 사람들이 이것을 진짜 사람인 줄 알고 속아 넘어간다. 그래서 예술가는 위험한 인물이다. 그들의 교묘한 재현의 기법이 사람들을 기만하기 때문이다. 재현이 이처럼 진리에서부터 멀리 떨어져 있는 것이므로 재현적 예술은 별로 중요한 가치가 없다는 것이 플라톤의 생각이었다.

예술은 재현의 기술이기 때문에 무가치한 것이다, 라고 플라톤은 말했는데, 마그리트는 그 재현을 문제 삼기 위해 재현을 사용한다. 마치 사진처럼 극사실적으로 사물을 묘사했는데도 그의 그림은 이상하게 비현실적이다. 대상은 더 이상 '현실임직'하게 재현되는 것이 아니라 대상 그 자체를 불안정하게 뒤흔들어 과연 우리가 사는 세계가 견고한 실재의 세계인지 돌아보게 만든다. 마그리트는 자신의 그림과 그림 제목이 아무런 관계도 없다고 거듭 강조했지만, 잔디밭의 축구 장면을 축소판으로 하나 더 그려 넣은 〈재현〉은 그런 의미에서 그림과 제목이 너무나 잘 부합하는 그림이다. '재현을 문제 삼는 재현의 그림'이라는 점에서 이 그림은 저 멀리 벨라스케스의 〈라스 메니나스〉에까지 맥이 닿아 있다.

〈라스 메니나스〉, 벨라스케스, 1656

수수께끼의 그림이다. 시각적으로 속임수가 있고, 형식적으로 복잡하며, 역사적 맥락은 매우 흥미롭다. 수많은 미술비평가와 철학자들이 분석했고, 수많은 화가들이 재해석하여 그렸다. 피카소가 이 그림을 재해석해 그린 그림만 44점에 이른다.

사본과 시뮬라크르

플라톤의 이원론적 세계에서 우리가 살고 있는 지상의 세계는 이데아의 하늘에 있는 실재의 형상들을 모방하는 그림자 혹은 상(像)에 불과하다. 이것이 에이돌론(eidolon)이었다. 그런데 플라톤은 에이돌론을 다시 두 등급으로 나누어, 형상을 좀 더 많이 모방한 것은 '에이코네스(eicones)', 유사성이 흐릿하여 형상과 거의 닮지 않은 것을 '판타스마타(phantasmata)'라고 했다. 현대어로 풀어 쓰자면 사본(copy)과 시뮬라크르(simulacre)가 된다. 단순화시켜 보면 결국 세계는 실재와 이미지의 두 세계로 나뉘고, 이미지는 다시 사본(에이코네스)과 시뮬라크르(판타스마타)로 나뉜다.

사본과 시뮬라크르의 차이는 원본을 갖고 있느냐의 여부에 달려 있다. 사본은 형상(에이도스) 자체는 아니지만, 형상을 모방

하여 형상과 비슷하게 되려고 노력하는 이미지다. 따라서 여기에는 원본이 있다. 사본이 올바른 사본으로 여겨지며 권위를 갖게 되는 것은 이처럼 원본이 있기 때문이다. 그러나 두 번째의 이미지인 시뮬라크르는 형상을 받아들이지 않고 그것을 전적으로 거부한다. 모델인 형상을 거부하므로 여기에는 원본이 없다. 이것이 그릇된 사본으로 여겨지는 것은 그것을 보장해 줄 그 어떤 원본도 없기 때문이다. 그러니까 이미지들이 나눠 갖는 실재(=형상)의 성질의 양에 따라 이미지의 등급이 결정된다. 가장 높은 곳에 실재의 형상인 이데아가 있고, 그 밑에 그것과 가장 많이 닮은 사본이 있으며, 그 아래에 이데아와는 거의 닮지 않은 시뮬라크르가 있다. 실재와의 유사성의 정도가 높을수록 이미지의 가치는 높아진다.

전통적인 서양 회화에서 우리는 그 도식을 발견할 수 있다. 르네상스에서부터 19세기 사실주의 그림에 이르기까지 서양 회화에서 그림의 가치는 그 화면 공간이 외부세계의 모델을 얼마나 충실하게 재현했는가, 즉 대상과 얼마나 닮았는가에 따라 결정되었다. 실물을 방불케 한다는 것이 회화에 대한 최대의 찬사였다. 이것을 플라톤의 공식에 대입해 보면, 그림이 묘사하고 있는 인물이나 경치 같은 외부세계의 대상이 원본이고, 그것을 모방해 그린 그림은 사본이며, 서툰 화가가 그린, 실제 모습과 전혀 닮지 않은 그림이 시뮬라크르다.

그러나 20세기 초 이래 현대미술은 재현의 기법을 파괴하여

대상과 완전히 단절하고 화면에는 색과 면밖에 남지 않게 되었다. 최근에는 캔버스의 평면까지 벗어나 퍼포먼스나 전자매체 사용으로까지 이어지고 있다. 우리 시대는 시뮬라크르의 시대이고, 시뮬라크르는 '복제의 복제'여서 원본이 없다, 라는 현대 미학의 핵심 개념은 플라톤에 그 아득한 기원이있다.

플라톤 읽기가 현대사회를 이해하는 필수 코스라고 했지만, 그것은 플라톤을 곧이곧대로 계승하기 위해서가 아니라 그의 사상을 극복하기 위해서다. 들뢰즈를 비롯한 탈근대의 철학자들은 플라톤주의의 전복과 시뮬라크르의 복권을 주장한다.

우리는 흔히 플라톤의 철학이 2원론이며, 그것은 실재의 세계와 가상의 세계를 분리하기 위한 것으로 알고 있다. 그러나 들뢰즈는 플라톤의 『정치가(Statesman)』, 『파이드로스(Phaedrus)』, 『소피스트(Sophist)』 등 대화편 3권을 예로 들어, 이데아론의 목적이 단순히 실재와 가상을 구별하기 위한 것이 아니라 가상 중에서도 진짜 모방과 가짜 모방을 구별해 줄 계보를 만드는 것이었다고 말한다(『의미의 논리Logique du sens』 부록 I, 「시뮬라크르와 고대철학」). 들뢰즈를 좀 더 자세히 읽어 볼 차례다. ▲

6

들뢰즈

영원회귀는 결국 무한한 모사模寫,
시뮬라크르들의 모사다.
거기에는 원본도, 심지어 기원조차 있을 수 없다.
영원회귀는 패러디의 성격을 띠고 있다.

Deleuze

분유는 이차적 소유

플라톤의 사상을 그대로 따르자면 이데아는 세상 모든 것을 근거지어 주는 근거다. 무엇에 근거를 준다는 것은 그것을 규정한다는 의미다. 근거인 이데아는 최고의 동일성을 갖고 있다. 그의 존재, 그의 소유는 모두 그가 그 누구보다 앞서서 처음으로 그러한 것이고, 처음으로 갖는 것이다. 그는 그 누구보다 앞서서 정의이고, 그 누구보다 앞서서 용기를 가지고 있다. 플라톤의 이데아는 이처럼 세상의 모든 것을 근거지우는 '근거'임과 동시에, 본래적인 것이고, '본질'이다. 영원불변하게 변하지 않고 한 가지 모습으로 남아 있어서 '동일자(同一者, the Same, le Même; l'Identique)'라고도 한다. 한마디로 생성의 반대 개념이다.

그러나 동일성(identity, the Same)은 identity라는 영어 단어에서 알 수 있듯이 '나'라는 인물을 확인해 주는 신원 확인의 아이덴

티티이고, 또는 나를 심리적으로 안정시켜 주는 나의 정체성이기도 하다. 동일성은 또 어제 보았던 책이 오늘 보아도 똑같은 책이라는 일관성의 성질이다. 우리는 인간이나 사물을 언제나 한결같이 있는 동일한 존재로 생각한다. 동일성이란 아까 봐도 그 모습, 지금 봐도 그 모습인, 언제나 동일한 존재의 양상이다.

그러나 겉보기에만 동일할 뿐, 사실 모든 동일자는 그 속에 시시각각의 변화를 담고 있다. 조금 전의 '나'와 조금 후의 '나' 사이에는 생물학적인 변화가 있을 뿐만 아니라 의식 속에서도 부단한 변화가 일어난다. 좀 전의 나의 생각과 지금의 내 생각이 반드시 같지는 않다. 그것이 생성의 세계다. 생성의 세계에서는 엄밀한 의미에서 동일성이란 없다. 영원불변의 완벽한 동일성은 플라톤의 이데아적 형상에만 들어 있는 고유한 특성이다.

그렇다면 최초의 근거 이후에 오는 다른 것이 이 근거를 받으려면 지원해서 남들과 경쟁을 해야 한다. 즉, 이데아의 성질을 나눠 가지려면 경쟁을 거쳐야 한다. 근거에 호소하고 근거를 요구하는 것은 언제나 이와 같은 경쟁이다. 물론 경쟁자들이 아무리 근거를 나눠 받았다 해도 그것은 이차적인 소유밖에 되지 않는다. 이 이차적인 소유자가 이미지다. 예컨대 자신이 용감한 사람이 되겠다, 혹은 덕 있는 사람이 되겠다고 나서는 사람은 '용기'와 '덕성'의 한 부분씩만을 가질 뿐이다. 즉, 그것을 분유(分有)할 뿐이다.

분유는 그리스어로 '메테케인(metechein)'인데, 이것은 '누구 다음으로 갖는다(have after, avoir après)'라는 뜻이다. 오로지 '정의'의 본질

만이 정의롭고, '용기'의 본질만이 용감하며, '경건'의 본질만이 경건하다고 플라톤이 말할 때의 그 '본질'이 바로 동일자다.

그러므로 근거는 관념적 본질이고, 근거지어진 자는 본질의 한 부분을 소유할 권리를 요구하는 이미지들이다. 그들이 요구하는 것은 근거가 일차적으로 갖고 있는 '자질(quality)'이다. 충분한 근거를 갖춘 지원자가 이 자질을 이차적으로 갖게 될 것이다. 이 자질은 다름 아닌 차이다.

근거로서의 본질은 자기 대상의 차이를 그 근원에서부터 모두 포섭하고 있는 동일자다. 다시 말하면 근거에는 이 세상의 모든 차이가 다 들어 있다. 근거짓는 작업을 통해 지원자는 근거와 유사한(similar, semblable) 것이 된다. 근거는 지원자에게 내면적인 유사성을 주고, 그렇게 함으로써 이 지원자가 요구한 자질을 분유할 수 있게 해 준다. 동일자와 비슷해지는 것을 '유사하다(resemble, ressembler)'라고 말한다. 그러므로 유사함은 다른 대상과의 외적인 유사함이 아니라 근거 자체와의 내적인 유사함이다. 차이는 동일자의 원칙을 따라야 하고, 유사성이라는 조건을 충족시켜야 한다. 이 내적 유사성의 등급 속에서 세 번째 지원자, 네 번째 지원자, 다섯 번째 지원자도 있을 것이다. 근거가 지원자들 사이에서 선발을 하고 그들 사이에 차별을 두기 때문이다.

플라톤에 의하면 현상계의 모든 사물은 이데아라는 동일자를 모델로 삼은 이미지에 불과하다. 그런데 이미지에도 두 종류

가 있다. 하나는 모델을 충실하게 닮은 것, 또 하나는 모델과 닮
으려고 애를 썼으나 흐릿하여 별로 닮지 않거나 전혀 닮지 않은
것이다. 모델과 충실하게 닮은 것이 사본이고, 모델과 별로 닮지
않거나 전혀 닮지 않은 것이 시뮬라크르다.

플라토니즘은 도상학圖像學

이미지는 마치 한 사람의 공주를 놓고 경쟁을 벌이는 구혼자(pretender, prétendant)와도 같다. 확실한 근거가 있는 진짜 구혼자는 사본이고, 아무런 근거가 없는 가짜 구혼자는 시뮬라크르다. 이때 근거는 유사성이다. 이데아에 의거하여 구혼자들을 테스트하는 것이 플라톤의 사상이다.

이데아와의 유사성이 감지될 때 그것은 진짜 사본이고, 유사성이 부재할 때 그것은 시뮬라크르가 된다. 시뮬라크르는 유사성이 배제된 이미지다. 이데아의 형상을 일차적 존재라고 한다면 사본은 이차적 등급이고, 시뮬라크르는 삼차적 등급이다. 사본은 유사의 법칙을 충실히 따르고 있고, 시뮬라크르는 얼핏 보기에는 비슷해도 외관 밑에 모델로부터의 일탈을 감추고 있다. 사본만이 문제의 사물을 진정 닮았고, 시뮬라크르는 기본적으

로 닮지 않음(dissimilarity)을 속에 감추고 있다.

이차적 등급인 복사본, 즉 아이콘의 우월성은 오로지 일차적 존재인 이데아의 성질을 좀 더 많이 나눠 가졌다는 것에서 온다. 그러나 일차적 성질을 완벽하게 다 가질 수는 없다. 완벽한 일차적 소유는 이데아만의 성질이다. 사본은 다만 이데아와의 유사성을 내화(內化)하는 한에 있어서, 그리하여 자신이 이데아와 비슷하다는 주장이 근거 있는 주장인 한에 있어서만 이데아의 참다운 성질을 나눠 가진다, 즉 분유한다.

유사의 성질이 없이 오로지 상사의 성질만을 가진 시뮬라크르들은 이데아의 정반대 극점에 위치해 있는 하찮은 존재다. 지성과 감각이라는 양대 구도 속에서 시뮬라크르는 감각적인 차원 쪽으로 무한히 내려간, 제일 마지막 끝에 해당한다. 시뮬라크르 쪽으로 가까이 가면 갈수록 존재는 점점 더 적어지며 그에 따라 가치 또한 점점 더 하락한다. 극단적으로 말하면 시뮬라크르는 그 어떤 형상, 존재, 가치도 없으며, 진정한 의미의 모방도 없다. 실체 없는 외관에 불과하고, 순간적이며, 혼돈스럽고, 끊임없이 변화한다.

이데아를 분유함이 존재를 보장해 주는 이런 체계 안에서 시뮬라크르는 한갓 쓰레기로 간주되어 폐기 대상이 된다. 더 높은 동일성의 기준에 의해 억압되는 것이다. 그래서 "플라토니즘은 언제나 같은 임무, 즉 도상학(圖像學, iconology)을 추구한다"(「시뮬라크르와 고대철학」)고 들뢰즈는 꼬집는다. 플라톤의 구도에서 이데아를 가장 충실하게 닮은 이미지의 명칭이 도상, '아이콘'이기 때문이다.

삼자론三者論: 왕과 공주와 지원자들

○│미지를 사본과 시뮬라크르로 다시 나누어, 근거가 확실한 '사본'과 엉터리 '환영'을 구분한다는 점에서 플라톤의 철학은 이원론이 아니라 차라리 3등급의 구도라 할 수 있다. 절대적인 이데아가 가장 위쪽에 자리 잡고 있고, 그 밑에 이미지가 있으며, 그보다 아래에 시뮬라크르가 있다.

그런 점에서 보면 신플라톤주의의 삼자론(三者論)은 플라톤의 사상을 가장 정확하게 이해한 것이다. 이데아론을 아라비아의 민담에 비유하는 들뢰즈의 우화적 글쓰기도 마찬가지로 삼자론에 근거하고 있다.

학교건 회사건 어디엔가 지원을 할 때, 뽑는 인원보다 지원자가 많으면 경쟁이 있게 마련이다. 경쟁자들을 물리치고 합격하기 위해서는 다른 경쟁자들보다 우수하다는 확실한 근거가 있

어야 한다. 이 근거를 마련하는 것이 시험이다. 우리는 평생 이런 경쟁적 지망의 체계 속에서 쳇바퀴를 돌리고 있는 것이다. 그런데 플라톤에 의하면 경쟁적 지원은 좀 더 근원적으로 모든 현상의 본성이다. 우리가 당연하게 알고 있는 사물들의 이름조차 경쟁적 지망의 결과다. 사물들은 자신의 이름을 얻기 위해 이데아의 형상에 지원했고, 다른 지원자들과 경쟁하여 그 이름을 따낸 것이다.

예컨대 '정의'라는 개념을 생각해 보자. 이데아의 하늘에 영원불변의 유일하고 절대적인 '정의'라는 형상이 있다. 이것이 근거다. 이 형상이 가지고 있는 자질이 바로 '정의'라는 성질이다. 근거짓는 자가 소유하고 있는 이 '정의'를 지상의 무수한 지망자들이 나눠 갖기를 원한다. 지망자들이 요구하는 이 '정의'라는 자질이 바로 지망의 대상이다. 마지막으로 지망자들이 있다. 이들은 '정의로운 사람', 혹은 '정의로운 것'이라는 이름을 부여받았지만 각기 나눠 받은 대상, 즉 정의의 양은 동등하지 않다. 자신의 능력에 따라 형상의 성질을 좀 더 많이 혹은 좀 더 적게 분유하고 있을 뿐이다. 우리 사회의 좌파가 독점하고 있는 '정의'는 과연 함량이 얼마일까?

'근거(foundation, fondement)'라는 이름을 가진 이데아의 형상이 이처럼 현상계의 사물에게 이름을 부여하는 과정이 바로 분유였다. 근거는 시험을 통해 지망자들의 차이를 측정한 후 그들이 원하는 대상을 차별적으로 분배한다. 이때 시험과목은 '유

사성'의 능력이다. 이데아와 얼마나 닮았느냐에 따라 분유의 정도가 결정된다. 이 3단계를 신플라톤주의자들은 '분유할 수 없는 것(l'imparticipable)', '분유되는 것(le participe)', '분유하는 자들(le participant)'이라는 성스러운 삼항관계로 나눈다. 알 듯 모를 듯한 이 수수께끼의 개념들은 동화에 흔히 나오는, 공주의 신랑감 구하기 이야기를 떠올리면 쉽게 이해가 갈 것이다.

무소불위의 권력자인 왕에게는 어여쁜 공주가 하나 있다. 공주와 결혼하고 싶어 하는 왕자는 한둘이 아니다. 너무나 사랑스럽고 귀한 딸이기 때문에 왕은 아무에게나 공주를 줄 수 없다. 이 세상에서 제일 훌륭한 사위를 얻기 위해 왕은 공주와 결혼하겠다고 나선 후보자들에게 어려운 문제를 낸다. 이 시험에 통과한 왕자만이 공주와 결혼할 수 있다. 이것은 매우 위험한 시험이다. 왜냐하면 신화와 서사시에서 흔히 볼 수 있듯이 테스트에서 탈락한 가짜 지망자들을 죽이는 것이 고대적 관습이기 때문이다. 아라비아 설화를 중국 배경으로 옮겨 놓은 오페라 〈투란도트〉에서도 세 가지 수수께끼를 푼 왕자가 공주와 결혼할 권리를 쟁취하며, 풀지 못한 왕자들은 살해된다. 참으로 불가사의한 관습이다.

왕은 자신이 가진 것, 즉 공주를 후보자들에게 양도할 수 있다. 딸이 하나의 인격체가 아니고 아버지의 소유물이냐, 라는 페미니스트 주장은 잠시 접어 두기로 하자. 왕은 자신의 소유물 중의 하나인 딸을 누군가에게 나눠주지만, 자신이 가진 절대권력은 절대로 나눠주지 않는다. 그래서 그는 '나뉠 수 없는 자', 즉 '분

유할 수 없는 자'다. 그러나 왕의 소유에서 신랑의 소유로 넘어가는 공주는 '분유의 대상', 즉 나뉘는 물건이므로 '분유되는 자'다. 한편 공주를 차지하기 위해 서로 경쟁하는 후보자들은 왕의 소유물을 나눠 갖는 자들, 즉 '분유하는 자'다. 이때 분유하는 자들은 필연적으로 자기들끼리 경쟁하는 지망자가 된다. 근거에 호소하는 지망자들인 것이다. 이들은 자신이 요구하는 것을 얻기 위해 '근거'의 시험을 치른다.

왕으로 비유된 '분유할 수 없는 자'는 어떤 물건을 처음으로 소유한 일차적 소유자인데, 그가 바로 '근거' 자체이다. 이것이 플라톤의 이데아다. 근거의 고유한 본성은 타자에게 분유의 기회를 준다는 것, 즉 자신의 성질을 이차적으로 나눠준다는 것에 있다. 그 소유물이 바로 '분유되는 것'(공주)이다. '분유한다'는 것은 차지한다는 것을, 다시 말해 첫 번 소유자에 이어서 이차적으로 차지한다는 것을 뜻한다.

한 지원자가 이 시험에 통과하여 소유물을 나눠 갖게 된다 해도, 그는 '근거'에 비하면 어디까지나 이차적 소유자일 뿐이다. 예컨대 최초의 '올바름'만이 올바른 것이고, 그 외에 올바르다고 불리는 것들은 올바른 자질을 소유하되 다만 이차적, 삼차적, 사차적, …으로, 혹은 허상으로서만 올바름을 소유하고 있는 것이다. 이 세상의 모든 사물들은 그것이 침대 같은 구체적 물건이건 정의 같은 추상적 개념이건 간에 모두 공주와 결혼하겠다고 나선 구혼자들처럼 제각기 해당 이데아의 성질을 나눠 갖겠

왕
original

분유(分有)될 수 없는 자
(나눠 가질 수 없는 자)

공주
participe

분유되는 자
(나뉠 수 있는 자)

선택된
왕자
copy

지원한
왕자들
simulacres

분유하는 자
(나눠 받아 갖는 자들)

분유(分有, participation) 도표

이미지를 사본과 시뮬라크르로 다시 나누어, 근거가 확실한 '사본'과 엉터리 '환영(幻影)'을 구분한다는 점에서 플라톤의 철학은 이원론이 아니라 차라리 3등급의 구도라 할 수 있다. 절대적인 이데아가 가장 위쪽에 자리 잡고 있고, 그 밑에 이미지가 있으며, 그보다 아래에 시뮬라크르가 있다. 그런 점에서 보면 신플라톤주의의 삼자론(三者論)은 플라톤의 사상을 가장 정확하게 이해한 것이라 할 수 있다.

삼자론이란 '분유(分有)될 수 없는 것(l'imparticipable)', '분유되는 것(le participe)', '분유하는 자(le participant)'라는 삼항관계를 의미한다. 이 수수께끼의 개념들은 동화에 흔히 나오는 공주의 신랑감 구하기 이야기를 떠올리면 쉽게 이해가 된다. 왕은 자신의 소유물 중의 하나인 딸을 누군가에게 나눠주지만 자신이 가진 절대권력은 절대로 나눠주지 않는다. 그래서 그는 '나뉠 수 없는 자', 즉 '분유할 수 없는 자'다. 그러나 왕의 소유에서 신랑의 소유로 넘어가는 공주는 '분유의 대상', 즉 나뉘는 물건이므로 '분유되는 자'다. 한편 공주를 차지하기 위해 서로 경쟁하는 후보자들은 왕의 소유물을 나눠 갖는 자들, 즉 '분유하는 자'다. 이때 분유하는 자들은 필연적으로 자기들끼리 경쟁하는 지망자가 된다. 이미지 이론에 이 삼자론을 적용해 보면, 지망자들 중에서 공주의 신랑감으로 낙착된 왕자가 사본(copy)이고, 탈락된 모든지망자들이 시뮬라크르다.

다고 나선 자들이다. 구혼자들이 공주와 결혼할 권리를 요구하듯이 이 사물들도 원본(이데아)의 이름을 가질 권리를 요구한다.

플라톤의 『정치가』에도 분유의 우화로 읽힐 만한 대목이 나온다. 여기서 정치가는 '사람들을 방목할 줄 아는 자'로 정의된다. 하지만 상인, 노동자, 빵 굽는 사람, 체육선생, 의사 같은 많은 인물들이 나타나서 "진정한 인간 목자(牧者)는 나다!"라고 말한다. 이들 중에서 진정한 정치가를 가려내야 할 것이다. 마치 여러 후보자 중에서 가장 적합한 인물을 대통령이나 국회의원으로 뽑듯이. 그러고 보니 민주주의의 선거 방식도 일종의 분유로 설명할 수 있겠다. 공직(公職)이라는 추상적인 개념 자체는 누구도 온전하게 소유할 수 없으므로 그것은 '분유할 수 없는 것'이다. 그것의 일부를 나눠 갖겠다고 나선 무수한 후보자들은 '분유하는 자'이며, 그들이 나눠 가질 수 있는 이런저런 공직은 바로 '분유되는 것'이다. 그런데 그 무엇이건 간에 권리를 요구할 때는 근거가 있어야 한다. 자격도 없는 후보자가 지원했을 수도 있다. 그의 지원이 정당한 근거가 있는지 없는지, 혹은 있어도 불충분한지를 가리기 위해 인준 청문회도 하고, 투표도 하는 것이다.

그렇다면 '근거'가 제시하는 시험은 무엇인가? 왕이 좋은 사윗감을 판별하기 위해 시험문제를 내듯이, 이데아도 자신의 가장 좋은 이미지를 판별하기 위해 시험문제를 낸다. 이데아와 이미지의 관계에서 그 자격을 가리는 것은 바로 유사성이다. 원본을 순수하게 분유하고 있는 것이 진짜 구혼자이고, 단지 사본을

모사하고 있을 뿐인 것은 가짜 구혼자다. 따라서 합격선의 기준은 이데아 자신과 얼마만큼 닮았느냐를 따지는 유사성이다. 여기서 모든 종류의 등급, 위계가 엄격히 구별된다.

공주와 결혼하게 되는 자는 일차적 소유자인 왕에 이어 이차적 소유자다. 그러나 탈락한 사람 중에도 자격을 더 갖춘 사람과 덜 갖춘 사람, 그리고 아예 자격이 없는 사람으로 등급이 갈리게 되어, 삼차적 소유자, 사차적 소유자, … 등으로 한없이 내려갈 것이다. 이미지의 선별 과정에서도 이런 식으로 무한히 등급이 하강하다가 마침내 신기루까지 내려갈 것이다. 이 허상의 신기루가 바로 시뮬라크르다. 원본과 가장 많이 닮은 양질의 이미지는 사본이고, 원본과 거의 닮지 않은 가짜 혹은 허상이 시뮬라크르다. 탈락한 구혼자처럼 시뮬라크르들은 죽임을 당하거나 아니면 세상의 밑바닥 저 깊은 동굴 속에 처박힐 것이다.

플라톤에 따르면 소피스트들이 그러한 가짜다. 그들은 아무 데나 지망하고, 어디서도 근거를 얻지 못하며, 모든 것과 모순을 이루고 자기 자신과도 모순에 빠진다. 악마, 교묘한 사기꾼이나 흉내꾼, 언제나 위장하고 자리를 바꾸는 가짜 지망자다. 반인반수(半人半獸)인 켄타우로스나 사티로스 등도 그러한 허상이다. 동물과 인간이 결합된 이들 이미지가 본(本)으로 삼고 있는 실체는 이 세상에 없기 때문이다. 이 허상 혹은 가짜가 바로 시뮬라크르다. 플라톤주의 전체는 환영이나 시뮬라크르들을 몰아내려는 이런 의지에서 비롯되고 있다고 들뢰즈는 말한다.

이데아론과 이미지론

왕과 공주와 구혼자들이 등장하는 재미있는 옛날이야기를 듣다 보면 어느새 플라톤의 이데아론이 쉽게 다가온다. 플라톤은 우리가 일상생활 속에서 흔히 실재라고 생각하는, 눈으로 보이고 손으로 만져지는 모든 실체적 물질성을 실재가 아니라고 했다. 즉, 이데아라는 영원한 본질만이 실재이고, 현실 속의 모든 사물은 이데아의 성질을 조금씩 나눠 가진 환영(幻影)에 불과하다고 했다. 이 환영들은 이미지이며, 그것들은 사실상 실재가 아니라 한갓 허상이라고 했다.

그 수많은 이미지들 중에서 어떤 것은 원본인 이데아의 성질을 좀 더 많이 나눠 가져 좀 더 이데아와 닮았고, 다른 어떤 것은 이데아의 성질을 좀 덜 나눠 가져 이데아와 조금 덜 닮았다. 이데아가 원본이고 현상은 사본이다. 다시 말해 이데아의 하늘

에 있는 침대의 이데아만이 침대의 유일한 원본이고, 이 세상 모든 침대는 그 이데아를 불완전하게 복사한 사본이었다. 또는 이데아의 하늘에 있는 '정의'만이 진정한 정의의 원본이고, 이 세상 모든 정의는 그것을 불완전하게 복사한 정의였다. 개개의 이미지들은 자신이 이데아의 성질을 좀 더 많이 나눠 갖기 위해 다른 이미지들과 서로 경쟁을 벌인다.

최초의 근거가 되는 성질, 다시 말해 원본의 본질적인 자질을 나눠 받기 위해 지원자들은 서로 경쟁을 한다. 그러나 물론 원본의 성질을 완벽하게 전부 물려받을 수는 없다. 경쟁자들이 아무리 원본의 성질을 나눠 받았다 해도 그것은 원본의 일차적 소유에 비해 언제나 이차적 소유밖에 되지 않는다. 예컨대 자신이 용감한 사람이 되겠다, 혹은 덕 있는 사람이 되겠다고 생각하고 앞으로 나아가 다른 지원자들과 경쟁하여 그 자질을 나눠 받은 사람은 고작해야 '용기'와 '덕성'의 한 부분을 갖게 될 뿐, 결코 용기와 덕성의 본질을 소유할 수는 없다. 그들은 기껏해야 그 자질을 분유할 뿐이다. 분유는 그리스어로 '메테케인(metechein)'인데, 이것은 '누구 다음으로 갖다(have after, avoir après)'라는 뜻이다. 이데아의 자질을 분유한 가상의 존재, 이것이 바로 이미지이다.

왕과 공주와 구혼자들이라는 삼각형의 우화는 바로 여기서 등장한다. 왕은 이데아, 왕이 소유한 1차적 영원한 가치인 공주는 이데아의 성질, 그 공주를 차지하려 서로 경쟁하는 구혼자들은 이미지들인 것이다.

이미지 중에서 원본과 가장 유사한 것이 사본(copy)이다. 플라톤은 이를 아이콘이라 했다. 그런데 이미지들 중에서 마치 등사판으로 여러 번 찍어 형체가 검은 잉크로 뭉개진 그림처럼 원본과 전혀 닮지 않은 이미지들이 있을 것이다. 또는 아예 앤디 워홀이 마릴린 먼로의 얼굴에 다양한 색칠을 하여 실크스크린으로 찍어냈듯이 원본과 전혀 다르게 변형된 이미지들도 있을 것이다. 이처럼 원본에서 동떨어진 이미지들이 바로 시뮬라크르다.

그리고 보면 동화처럼 재미있는 공주 이야기는 현대의 이미지론을 설명하는 탁월한 우화이기도 하다. 우화 속의 왕을 사물로, 공주를 사물의 성질로, 공주를 차지하려는 구혼자들을 이미지로 치환하면 그대로 훌륭한 이미지론이 되는 것이다. 플라톤은 이데아만이 실재이고 우리 주변의 모든 물질적 사물들을 실재가 아니라고 말했지만, 우리는 플라톤의 이데아 도식에서 한 단계 내려와 사물들을 이데아의 자리에 앉혀 놓기만 하면 된다. 그러면 사물이 왕이 되고, 사물의 성질이 공주가 되며, 사물의 성질을 닮으려는 이미지들이 구혼자가 될 것이다. 다시 말하면 사물은 본질적 실재가 되고, 그 실재 즉 사물을 닮으려는 무한한 이미지들이 있을 것이며, 그 이미지들은 실재를 더 잘 닮으려 경쟁하다가 어떤 것은 실재와 좀 더 많이 닮고 다른 어떤 것은 실재와 조금 덜 닮게, 혹은 거의 닮지 않게 될 수도 있다. 실재와 닮은 순서에 따라 이미지들은 사본 또는 시뮬라크르가 될 것이다.

이때 실재는 사람일 수도, 물건일 수도 있다. 살아 있던 마릴

린 먼로도 실재이고, 꽃이 가득 담긴 백자 항아리도 실재다. 그것들은 물질성을 가졌다는 점에서 실체다. 그 실체의 사람과 물건이 원본(original)이다. 이 원본을 사진으로 찍거나 그림으로 그려 2차원의 평면 속에 집어넣은 것이 이미지이다. 아니, 3차원의 조각작품으로 만들었어도 마찬가지로 그것은 원본의 이미지이다. 여러 구혼자 중에서 가장 자격을 많이 갖춘 구혼자가 공주를 차지하게 되듯 이미지 중에서도 가장 근거가 확실한 이미지가 사본이다. 이것은 글자 그대로 재-현(再-現, re-presentation)일 것이다.

일단 재현의 세계가 창설되면, 다시 말해 이데아의 하늘에 더이상 관심을 갖지 않고 우리가 살고 있는 세계만을 염두에 둔다면 이제부터 실체와 이미지, 원본과 사본의 관계는 모두 재현의 세계 안에서 이루어진다. 백자 항아리가 실재, 즉 원본이 되고, 그것을 그린 그림이 사본이 되는 것이다. 플라톤적 논리 안에서는 이데아와 현상 사이에 유사성의 관계가 있었지만, 우리의 경험적 세계 안에서, 다시 말해 재현의 세계 안에서는 사물과 이미지 사이에 유사성의 관계가 있다. 모든 사물을 마치 플라톤의 이데아인 양 간주하고, 그것과 비슷하게 묘사하는 것이 바로 재현이다. 사실주의 소설이나 사실주의 미술의 원리가 바로 재현이다.

재현의 몰락

재현은 비록 자기 등급에서는 1등이지만 근거와 비교하면 2등이다. 마릴린 먼로와 가장 유사하게 찍은 사진은 그녀를 재현했지만, 그러나 그것은 실체(원본)에 비교하면 어디까지나 2차적 성질일 뿐이다. 그런데 앤디 워홀은 아예 원본에 충실해야겠다는 생각마저 내팽개치고 원본과 전혀 다른 색깔의 마릴린 먼로를 만들어 냈다. 원본과 유사성이 없는 이 반항적 이미지들이 바로 시뮬라크르다. 플라톤은 이런 이미지들을 원본과 닮지 않아 아무런 근거도 없는 가짜 이미지라고 했다. 사람들을 홀리기만 할 뿐 아무런 가치가 없으므로 이런 이미지들은 한시바삐 제거하고, 내다버려야 한다고 말했다.

르네상스 이래 19세기 사실주의 미술에 이르기까지 서양미술을 지배했던 관습이 재현의 법칙이었다. 재현이란 동일하게 존

재하는 대상을 비슷하게 모방하여 그린다는 의미이다. 동일하게 존재하는 대상, 즉 동일자(同一者, the Identical, the Same)란 어제 봐도 같은 모습, 오늘 봐도 같은 모습, 언제나 동일한 모습인 존재, 변화가 없는 절대불변의 존재를 말한다. 플라톤의 이데아가 동일자였다. 이데아가 사라진 우리의 경험적 세계에서는 사물들이 동일자의 위치를 차지했다.

재현은 원근법적 방법을 전제로 한다. 원근법적 방법이란 주체, 즉 화가가 일정한 거리 저편의 대상을 바라보고 있는 이중의 관계이다. 이때 소실점과 일직선을 이루는 정중앙에 위치한 주체도 동일성이고, 그가 바라보고 있는 대상도 동일성이다. 그러나 과연 그것들은 확고하게 동일성인가? 실제로 주체의 자리는 불안정하고 대상의 위치 또한 가변적이다. 화가는 언제든지 자리를 옮겨 앉을 수 있고, 화가의 시점이 달라지면 대상의 구도도 와르르 무너진다. 이토록 불안한 한순간의 시점을 원근법적 재현은 마치 절대적인 시점인 것처럼 생각했다. 실제로 동일성은 없는데도 말이다.

재현에 대한 격렬한 비난과 함께 현대미술은 시작되었다. 들뢰즈는 『차이와 반복』에서 "오랜 오류의 역사, 그것은 재현의 역사이고, 아이콘의 역사다"라고 말했다. 가시적이고 실체적인 사물들이다.

20세기에 들어와 재현은 완전히 붕괴되었다. 현대적 사유는 재현의 몰락 또는 파산과 더불어 태어났다. 동일성은 소멸되었고, 이때까지 동일자의 재현이라는 철칙에 억눌려 있던 모든 힘

발레리오 아다미, 〈불레즈의 초상화〉, 1988; 〈예술가〉, 1975

아다미는 이탈리아의 화가다. 미국 팝아트의 영향을 크게 받았고 평면적인 색채와 검은 경계선을 사용한 독특한 스타일을 발전시켰다. 현실을 재현하고 있지 않다는 것과 문자를 조형요소로 사용하고 있다는 점에서 푸코의 시뮬라크르론에 아주 잘 들어맞는 화가다. 데리다도 『그림 안의 진실』에서 이 화가를 집중적으로 조명하고 있다.

들이 분출하기 시작했다. 동일성이라고 여겨졌던 모든 것이, 실은 차이와 반복이라는 보다 심층적인 유희를 속에 감추고 있는, 한갓 광학적 눈속임에 지나지 않았다는 것이 드러났다. 동일성에 가장 높은 가치를 부여하는 것이 재현의 세계의 특징이었다. 재현이 붕괴하자 동일성도 함께 붕괴했다.

동일성과 부정(否定)이라는 헤겔류의 대립항이 오늘날은 차이와 반복이라는 새로운 대립항으로 대체되고 있다는 것이 들뢰즈의 생각이다.

플라톤주의의 전복

○제 우리는 푸코와 마그리트가 언급한 '유사' '상사'의 차이점을 쉽게 이해할 수 있다. 유사는 개별 사물과 이데아적 형상, 즉 본질과의 관계이고, 상사는 현상계 속의 사물들 사이의 관계인 것이다. 마그리트가 푸코에게 보낸 편지에서 "사물들은 그것들 사이에 유사성을 갖지 않고, 다만 상사의 관계가 있거나 혹은 없거나 할 뿐이다"라고 말한 후 "생각만이 유사를 갖는다"고 한 것은 유사의 관념성이라는 점에서 플라톤의 먼 기원을 떠올리게 한다.

플라톤은 이데아와 많이 닮은 이미지를 좋은 이미지로, 이데아의 형상을 전혀 닮지 않은 이미지는 사악한 시뮬라크르로 규정했다. 좋은 이미지와 시뮬라크르 사이의 차이 또는 시뮬라크르들 사이의 차이를 그 자체로 사유하는 대신 그는 그것을 근

거와 관련짓고, 동일성에 종속시켰다. 그리고 시뮬라크르를 철저히 배제한 채 모든 차이들을 오로지 '동일자, 유사자, 유비적인 것, 대립적인 것(le Même, le Semblable, l'Analogue, l'Opposé)'의 심급으로만 분류했다.

플라톤이 시뮬라크르 혹은 환영들을 제거하려는 의지에는 불순한 동기가 있다고 들뢰즈는 말한다. 시뮬라크르에는 대양(大洋) 같이 자유로운 차이들, 노마드(nomad)적 분배, 왕관을 쓴 아나키(무정부주의) 등의 성질이 있고, 사본만이 아니라 원본까지도 조롱하는 심술궂음이 있는데, 이 역동적인 힘을 플라톤이 두려워했기 때문이라는 것이다. 들뢰즈의 표현을 빌리자면, 플라톤은 원본과 닮지 않은 이 무수한 '차이'들을 폐기해 "바닥 없는 대양 속으로 던져버렸다". 쓸모 없고 유해한 허깨비로 분류되어 깊은 바닷속에 던져진 이 시뮬라크르들을 다시 건져올려 그것들에게 당당한 권리를 되찾아 준 것이 들뢰즈다. 플라톤주의를 전복(顚覆)한다는 것은 사본에 대한 원본(original)의 우위를 부인하는 것이고, 이미지에 대한 원형(model)의 우위를 부인하는 것이다.

그러나 플라톤주의 전복의 전략은 단순히 오리지널과 모델의 우위성만을 부인하는 것이 아니다. 플라톤주의를 뒤집는다는 것은 사본에 맞서서 환영(幻影, 시뮬라크르)의 권리, 환상의 권리를 긍정하는 것을 말한다. 원본(오리지널, 모델)의 바로 밑에는 이미지(카피)가 있고, 그 이미지 밑에 시뮬라크르가 자리 잡고 있었다. 플라톤주의의 전복이란 시뮬라크르를 단순히 한 등급 위의 이

미지(copy)로 승격시키는 것이 아니라, 아예 모든 이미지들을 쓰러트리고 마침내 원본(모델)까지 붕괴시키는 것을 의미한다. 플라톤에 의해 무시된 허상이나 환상들, 다시 말해 시뮬라크르들은 그 자체로 무한한 역동성을 지닌 에너지이기 때문이다.

시뮬라크르의 권리 회복은 구체적으로 어떤 방법을 뜻하는가? 그것은 우선 복제, 혹은 분신(分身) 만들기에 대한 찬미다. 시뮬라크르는 동일자에 대한 모방이 아니다. 그것은 정확히 유사성을 결여하고 있는 이미지, 단지 차이만을 자양분 삼아 살아가는 이미지다. 만일 이것이 외관적으로 유사의 모습을 띤다고 해도 그것은 가상(illusion)으로서일 뿐 결코 그것의 내적 원리는 유사가 아니다. 시뮬라크르는 무수하게 조금씩 차이나는 자기 계열들의 상이함과 자기 관점들의 상호 차이를 내면화하고 있다. 그래서 다양한 것들을 보여 주고, 동시에 여러 이야기들을 한꺼번에 한다. 그것이 시뮬라크르의 첫 번째 특성이다.

그리고 보면 환영(시뮬라크르)은 단순히 격하된 사본이 아니다. 그것은 본래적인 것과 사본, 모델과 복제의 이중 구도를 부정하는 적극적인 힘이다. 플라톤 자신도 시뮬라크르에 폭력적인 힘이 있다고 말한 바 있다. 이제 환영은 본래적인 것과 사본 모두를 허물어뜨린다. 왜냐하면 환영에는 반대 방향으로 한없이 달려가는 두 계열(시리즈)이 있는데, 그중의 어떤 것이 본래적인 것이고 어떤 것이 사본인지는 아무도 결정할 수 없기 때문이다. 예컨대 마릴린 먼로의 얼굴을 무수히 복제한 앤디 워홀의 그림에

서 제일 왼쪽 위 첫 번째 얼굴이 오리지널이고 제일 아래 오른쪽 칸의 얼굴이 사본이라고 생각할 근거는 어디에도 없다. 한없는 차이로 반복되는 이런 환영들이야말로 플라톤주의를 전복하는 비밀 병기다. 환영은 과거에 그토록 권위가 등등했던 동일자와 유사자, 모델과 사본의 구도를 단숨에 가짜의 지위로 추락시켜 버린다. 모든 근거와 완전히 거리를 둔 채, 그 근거들을 먹어 치운다.

들뢰즈에 의하면 니체의 영원회귀가 바로 그것이다. 영원회귀와 시뮬라크르 사이에는 하나가 없으면 다른 하나를 이해할 수 없을 정도의 밀접한 관계가 있다고 그는 말한다.

이제야 우리는 깨닫는다. 1960년대 말, 들뢰즈와 푸코가 니체의 사상을 되살리며 플라톤주의의 타파를 주장한 것은 21세기 미학, 특히 시뮬라크르의 미학을 연 창시적 선언이었음을. 플라톤주의를 타파한다는 것은 본질의 세계와 가상의 세계를 구분하는 이원적 사고 자체를 철폐하는 것이다. 들뢰즈가 이데아와 현상계를 다시 사물과 이미지의 관계로 전환시켜 그것을 본래적인 것(original)과 그 사본들(copies), 모델(model)과 그 환영(simulacre)들이라고 지칭했을 때, 그것은 이미 플라톤의 철학을 미학적으로 해석한 것이었다. 그의 반(反) 플라톤주의 선언을 기점으로 팝아트의 문화가 꽃피었고, 가상현실의 시대, 이미지 시대의 도래가 예고되었다.

영원회귀와 차이

라이프니츠는 두 나뭇잎이 똑같은 개념을 갖지 않는다는 것을 입증하기 위해 궁정 여인들로 하여금 정원을 산책하면서 나뭇잎들을 대조하도록 했다고 한다. 똑같은 모양의 두 개의 손, 똑같은 방식으로 두드리는 두 대의 타자기, 똑같은 방식으로 총알을 내뿜는 두 정의 권총은 없다. 세상 모든 것의 존재 방식은 미세한 차이와 반복들이다.

들뢰즈에 의하면 니체의 영원회귀는 '차이와 반복'에 다름 아니다. 영원회귀는 19세기 독일 철학자 프리드리히 니체의 중심 사상으로, 세계에서 발생하는 모든 사건들이 원환(圓環) 운동 속에서 영원히 반복되고 있다는 이론이다. 작가 피에르 클로솝스키(Pierre Klossowski)도 "엄밀한 의미에서 영원회귀는 각각의 사물이 오로지 되돌아옴으로써만 존재할 수 있다는 것을 뜻한다"고 말했다.

영원회귀란 결국 무한한 모사(模寫), 시뮬라크르들의 모사다. 따라서 거기에는 원본도, 심지어 기원조차 있을 수 없다. 영원회귀의 사상 자체만 해도 니체가 처음이 아니라 그리스의 피타고라스학파, 헤라클레이토스, 스토아학파 등으로 기원이 거슬러 올라간다. 이 중에서 피타고라스가 가장 앞선 철학자이지만, 그의 이론도 그보다 앞선 어떤 알려지지 않은 학자의 이론에서 유래했을 것이라고 우리는 짐작할 수 있다.

바로 그런 이유에서 영원회귀는 패러디의 성격을 띠고 있다. 즉, 영원회귀는 자신이 가져오는 모든 것에 시뮬라크르의 자격을 부여한다. 차이와 반복이라는 포스트모던적 주제는 기원의 부재라는 엄청난 주제를 이끌어내고, '해 아래 새 것은 없다'는 쉬운 격언과 맞물리면서 이 주제는 다시 혼성모방(pastiche)이라는 현대적 미학기법으로까지 이어지고 있다.

그러고 보면 시뮬라크르는 모든 존재하는 것의 형식이요 진정한 성질이다. 존재하는 것 혹은 영원히 되돌아오는 것은 결코 이미 구성된 선행(先行)의 동일성(identité préalable et constituée)을 지니지 않는다. 사물은 차이로 환원되고, 이 차이는 다시 수많은 차이들로 갈라진다. 동물이건 무생물의 존재이건 간에 모든 사물은 시뮬라크르의 상태에 도달한다. 영원회귀는 아무런 근거도, 아무런 근거짓기도 허용하지 않는다. 그것은 오히려 원본과 파생물(l'originaire et le dérivé), 사물과 허상들(la chose et les simulacres) 사이의 차이를 정하는 모든 근거를 파괴하고 삼켜 버린다. 영원회귀

로 인해 근거는 완전히 와해된다.

플라톤은 동굴에서 끌려나오는 자가 이데아를 인식한다고 했지만, 영원회귀를 사유하는 자는 동굴 밖으로 끌려나오는 것이 아니라 그 너머의 더 깊숙한 다른 동굴을 발견한다. 니체가『선과 악의 너머로』에서 "각각의 동굴 뒤에 보다 깊은 다른 동굴이 있고, 각각의 표면 아래 보다 넓고 기묘하며 풍부한 지하의 세계가 있으며, 모든 바탕과 근거 아래 그보다 더 깊은 근거가 있는"이라고 묘사했듯이, 세계는 바닥 없는 심연 속으로 침몰해 들어간다. '액자효과'의 미학도 여기서 발원한다.

변증론의 최고의 목적은 차이를 구별하는 것이라고 플라톤이 말했을 때, 그가 말한 차이는 사물과 시뮬라크르 사이, 혹은 모델과 사본 사이의 차이였다. 오직 이데아만이 자기 이외의 다른 어떤 것이 아니고 철두철미 자기 자신인 반면에, 이미지는 원본과의 내면적 유사성에 따라 평가된다. 제일 첫 번째에 동일성이 있고, 다음에 유사성이 있으며, 차이는 세 번째 위치에 있다. 그러므로 플라톤에서의 차이는 오로지 동일성과 유사성에 의거해서만 사유될 수 있는 것이었다.

그러나 플라톤의 진짜 구별은 원본과 이미지 사이에 성립하는 것이 아니라 두 종류의 이미지 사이에 성립함을 우리는 앞에서 보았다. 좋은 이미지들, 그것은 곧 내면으로부터 유사한 이미지들, 즉 아이콘들(icones)이고, 나쁜 이미지들은 시뮬라크르들이었다. 그러나 들뢰즈에 이르러 사물은 시뮬라크르 자체이고,

시뮬라크르가 상위의 형식이된다. 시뮬라크르가 벌이는 원환과 계열의 운동은 무형의 카오스다. 플라톤은 영원회귀를 이데아의 효과로 간주함으로써, 다시 말해 영원회귀로 하여금 하나의 원본을 복사하게 함으로써 그 카오스를 제압하려 했다. 그러나 사본에서 사본으로 끊임없이 하강해 내려가는 유사성의 운동 속에서 우리는 모든 것의 성질이 마침내 바뀌고 마는 그런 지점에 당도하게 된다. 이 지점에서 사본 그 자체는 시뮬라크르로 변하고, 종국에 가서는 정신적인 모방인 유사까지도 반복에 자리를 내주게 된다. 근거가 와해된 이 카오스는 탈(脫)중심의 운동 속에서 그 자신의 고유한 반복, 자신의 재생산 외에는 다른 법칙을 갖지 않는다. 시뮬라크르는 영원회귀의 '탈중심화된 중심'들을 통과하고 다시 통과하면서 자기 자신을 작동시킨다.

『소피스트』의 결말 부분을 보면, 차이는 자리를 바꾸고, 분할은 거꾸로 되돌아와 다시 자신을 분할하고, 시뮬라크르(꿈, 그림자, 반영, 그림)는 너무나 철저하여 그것을 원본이나 모델로부터 구별해 내는 것이 불가능하게 된다는 구절이 나온다. 사본이 스스로 내면화한 계열체의 상이성 속으로 들어가고 동시에 원본도 차이 속으로 깊이 들어갈 때, 우리는 어느 것이 원본이고 어느 것이 사본인지 구별할 수 없다는 이야기다. 이러한 『소피스트』의 결말은 결국 원본의 동일성과 사본의 유사성이 오류이며, 더 나아가 동일자와 유사자, 그리고 시뮬라크르로 나누는 가설이 오류라는 것을 플라톤 자신이 스스로 인정한 셈이다.

플라톤이 대담하게 논의를 전개하는 다른 책들에서는 차이, 닮지 않음, 불균등, 요컨대 생성(生成)이 단순히 사본(copy)을 훼손시키는 결점이 아닐 뿐만 아니라 그 자체로 원본(model)일 수 있다는 것을 암시하는 구절도 나온다. 차이, 닮지 않음, 불균등이란 시뮬라크르의 성질이다. 이때 시뮬라크르는 자기 안에서 가짜의 힘을 발전시키는 무서운 유사(類似) 원본이 된다. 시뮬라크르의 승리다.

플라톤주의 한가운데서 반 플라톤주의를 노정하고 있는 이 구절들에서 역설적이게도 플라톤은 플라톤주의를 전복하는 최초의 인물이 되었다고 들뢰즈는 말한다. 시뮬라크르가 사본을 공격한다는 이야기는 흔히 나왔지만, 그것 자체가 원본이 될 수 있다는 것은 굉장히 대담한 가설이기 때문이다. 물론 이 가설은 플라톤 자신에 의해 저주받고 금지되어 재빨리 제지된다. 하지만 이 가설은 마치 한밤중의 번개처럼 튀어나와 시뮬라크르들의 지속적인 활동과 은밀한 지하 작업 그리고 그것들의 고유한 세계의 가능성을 말해 준다. 그야말로 '우상들의 황혼'인 것이다.

들뢰즈의 시뮬라크르

"현대는 시뮬라크르의 시대다"라고 들뢰즈는 선언했다. 1968년 『차이와 반복』에서였다.

시뮬라크르는 현상계의 이미지 중에서 플라톤이 가장 형편 없는 것으로 치부한 환영(幻影, phantasm)이다. 들뢰즈에 의하면 이것의 성질은 차이와 반복이다. 플라톤에 의하면 차이는 이데아의 하늘에 있다고 가정되는 동일성(the Same, le Même)과 그것을 닮으려는 사물들 사이에만 존재하는 것이었다. 그 유사(resemblance)의 기능에서 벗어나 오로지 사물들 사이에만 존재하는 차이는 그 자체로 사유 불가능한 것으로 선언되었다. 그것이 바로 시뮬라크르였다.

모델과 정신적이고 내적인 유사성의 관계를 맺고 있는 이미지는 좋은 사본이고, 모델과 아무런 내적 관계가 없는 이미지는 사

악한 시뮬라크르다. 마치 판화에서 앞선 이디션이 더 비싼 값에 팔리듯이, 개개의 사물들은 자신들에 고유한 가지적(可知的) 차원을 얼마나 나누어 가지고, 또 얼마나 잘 재현(모방)하고 있느냐에 따라 가치의 위계가 정해진다. 원본의 성질을 나눠 가져 원본으로부터 두 번째 등급이 된 복제본은 원본이 그 진품성(authenticity)의 권위를 인정해 주는 충실한 사본인 데 반해, 세 번째 등급인 시뮬라크르는 원본과 닮지 않아(dissemblance) 아무런 가치가 없고, 거의 존재 자체도 없다.

플라톤이 원본과 사본을 구분하고 심지어 대립시키기까지 하는 것은 오로지 사본과 시뮬라크르 사이의 어떤 선별적 기준을 얻기 위해서였다. 원본은 동일자의 본질인 동일성을 가지고 있고, 사본은 비슷함이라는 성질을 가지고 있다. 그리고 사본과 시뮬라크르는 둘 다 한갓 외양에 불과한 가상(假象, appearance)이다. 그러나 똑같은 외양이라도 사본과 시뮬라크르 사이에는 천지 차이가 있다. 한쪽은 근거가 확실하여 아름답게 빛나는 아폴론적 외양이고, 다른 한쪽은 근거짓는 자도 근거지어진 자도 존중하지 않는 해롭고 불길하고 간교한 외양이다. 사본의 성질인 유사성은 동일자와의 내적인 관계이기 때문에 그 자체로 존재 및 참과 내적인 관계를 갖는다. 사본이 이처럼 원본과의 관계에서 근거를 얻는 데 반해, 시뮬라크르는 사본의 시험도 원본의 요구도 견뎌 내지 못해 실격당한다.

플라톤적 전망에서 보면 시뮬라크르는 존재가 없을 뿐만 아

니라 위험하기까지 하다. 이데아를 닮은 유순한 사본과 달리 시뮬라크르는 난폭한 공격성을 갖고 있어서, 철학이라는 몸 전체에 암을 퍼뜨리는 발암물질과도 같다. 그것은 다른 이미지들만이 아니라 모델까지도 전복시키는 가공할 파괴력을 지니고 있다. 시뮬라크르를 몰아내겠다는 플라톤의 의지는 차이의 예속을 가져왔고, 동시에 '시뮬라크르에 대한 사본의 승리를 확인'해 주었다. 들뢰즈의 말마따나 "시뮬라크르를 완전히 동굴 깊숙히 처넣어 그것이 결코 표면 위에 올라와 아무데나 슬며시 끼어들지 못하게"(『의미의 논리』 부록 I, 「시뮬라크르와 고대철학」) 했다. 플라톤주의의 폭력성은 이처럼 동일자의 형상 아래 차이들을 가두고, 진짜 유사와 가짜 유사를 판정하여 시뮬라크르를 폐기했다는 점이다.

그러나 들뢰즈에 의하면 시뮬라크르는 흔히 말하듯이 '사본의 사본'이 아니라 '차이'다. 이때 차이는 원본을 얼마나 충실하게 닮았느냐는 의미에서의 차이가 아니라 다른 시뮬라크르들과의 차이다. 그것은 한없이 증식되는 동일한 이미지이고, 다시 말하면 분신(分身, double)일 것이다. 들뢰즈적 의미에서 반복과 차이, 즉 시뮬라크르를 마그리트만큼 잘 구현한 사람도 없을 것이다. 그의 그림에 한없이 등장하는, 어느 때는 뒤돌아 선, 어느 때는 앞을 보는, 어느 때는 얼굴이 무언가로 가려진, 중절모 쓴 남자가 시뮬라크르가 아니라면 그 무엇이 시뮬라크르란 말인가?

일상성과 차이

人 뮬라크르의 시대에 예술은 더 이상 모방하지 않는다. 모방은 사본(copie)이지만 예술은 시뮬라크르다.

그것은 우선 반복한다. 그리고 내적 힘에 의해 모든 반복을 또 반복한다. 예술은 사본들을 뒤흔들어 시뮬라크르로 만든다. 가장 기계적이고, 가장 일상적이고, 가장 평상적이고, 가장 판에 박힌 반복도 예술작품 안에서는 당당하게 자신의 자리를 찾는다. 단, 거기서 차이를 끌어낼 줄 아는 예술가를 만나야 한다.

들뢰즈는 모든 차이와 반복들을 동시에 작동시키는 것이 예술의 가장 높은 목표라고 생각한다. 이때 차이란 리듬의 차이, 성질의 차이를 다 포함한다. 그것들은 자리를 이동하고, 각기 변장을 하고, 탈중심화하여 산지사방으로 뿔뿔이 흩어진다.

'차이와 반복'이라면 '일상성'을 언급하지 않을 수 없다. 시뮬

라크르 시대의 예술에서 가장 중요한 것은 일상성이다. 모든 주제를 일상성 속에 삽입하는 것 이외에 더 중요한 미학적 문제는 없다고 들뢰즈는 말한다. 우리의 일상생활이 규격화되고 판에 박힌 듯하고 소비재의 과속 생산에 복종하는 듯이 보일수록 더욱 더 예술은 일상성에 밀착하여 미세한 층위들 사이에서 동시에 작동하는 작은 차이를 끄집어내야만 한다는 것이다. 그리하여 일상적 소비의 계열과 죽음 및 파괴의 충동적 계열이라는 두 극단의 계열을 서로 공명하게 해야 하고, 그렇게 함으로써 잔혹한 그림과 키치적 그림이 한데 합쳐지게 하고, 소비 속에서 정신분열증의 파열음을 발견해야 하고, 전쟁의 끔찍한 파괴 속에서 소비의 과정을 발견해야 하며, 우리 문명의 본질인 미망(迷妄)과 기만을 미학적으로 재생산해야 하고, 마침내 '차이'가 분노의 반복적 힘을 빌려 표현되어야 한다고 했다.

각각의 예술장르는 이와 같은 반복을 배치하는 고유의 기술을 갖고 있다. 그 비판적 힘이 최고조에 달하면 예술은 일상의 가장 암울한 반복으로부터 기억의 깊은 반복으로 우리를 인도할 수 있게 될 것이다.

반복의 미학이 구현된 실례로 들뢰즈는 현대음악에서 라이트모티프(Leitmotiv)가 심화되는 방식을 들었다. 회화에서는 팝아트가 사본, 즉 사본의 사본을 극단으로 밀고 가 마침내 그것이 뒤집혀 시뮬라크르로 되는 방식을 예로 들었다. 워홀의 '계열발생적' 시리즈에서 습관과 기억과 죽음의 모든 반복들이 서로

〈가장 최근의 것〉, 마그리트, 1967

〈길 잃은 기수〉, 마그리트, 1948

〈보물섬〉, 마그리트, 1942

〈눈물의 맛〉, 마그리트, 1948

들뢰즈적 의미에서의 반복과 차이, 즉 시뮬라크르를 마그리트만큼 잘 구현한 사람도 없을 것이다. 시뮬라크르에는 반대 방향으로 한없이 달려가는 두 계열(시리즈)이 있는데, 그중의 어떤 것이 본래적인 것이고 어떤 것이 사본인지는 아무도 결정할 수 없다. 새가 나뭇잎으로 되었는지 아니면 나뭇잎이 새로 변했는지는 중요하지 않다.

계열적인 변용을 보이고 있다고 감탄하기도 했다. 문학에서는 1960년대 당시의 주류 문학사조인 누보로망(nouveau roman)을 예찬했다. 일상적 습관을 가공하지 않은 채 있는 그대로 기계적으로 반복함으로써 거기서 미세한 변주를 끌어내는 소설 기법이 '차이와 반복' 미학의 적절한 예라는 것이다. 예컨대 미셸 뷔토르(Michel Butor)의 『변주(La Modification)』에서 미세한 변주들은 무수한 기억의 반복을 유발하고, 그것이 삶과 죽음을 한데 아우르는 최종적인 반복으로 이어지는 소설 작법에 감탄했다. 영화에서는 로브그리예(Alain Robbe-Grillet)가 각본을 쓰고 알렝 레네(Alain Resnais) 감독이 만든 〈마리앙바드에서의 지난해〉(1961)가 영화 기법이 사용할 수 있는 특별한 반복의 기술을 잘 보여 주었다고 평가했다.

예술의 거의 모든 장르에서 차이와 반복의 기법을 확인하는 들뢰즈의 들뜬 어조에는 시뮬라크르의 도래에 대한 열광이 묻어나 있다.

모방이 아니라 반복

人각예술의 방법은 인식론의 방법과 나란히 간다. 모든 시대의 예술적 방법론은 철학적 사조, 더 나아가 사람들의 의식과 그대로 일치한다. 모든 시점(視點)에 공통적인 대상이 있다는 것을 전제로 한 원근법이 무너지자 미술에서 재현이 붕괴되었고, 재현의 붕괴는 모든 권위와 위계질서의 붕괴로 이어졌다. 이제 특권이 부여된 관점이란 없으며, 이차적인 것, 삼차적인 것, … 등의 가능한 계급 또한 없다. 들뢰즈는 "근대의 사유는 재현의 실패, 동일성의 상실, 동일적 재현 밑에서 활동하는 모든 힘들의 발견에서부터 태어났다"(『차이와 반복』)고 확인하면서 "근대세계는 시뮬라크르의 세계다"라고 과감하게 선언한다.

들뢰즈에 이어 푸코도 『테아트룸 필로소피쿰(Theatrum Philosophicum)』(1970)에서 반 플라톤주의를 선언했는데, 그것은 들뢰

즈의 두 저서 『차이와 반복(Différence et répétition)』(1968), 『의미의 논리(Logique du sens)』(1969)를 읽고 그것들에 대한 해석과 공감을 피력하면서였다.

푸코에 의하면 반 플라톤주의 예술은 두 개의 거부가 특징이다. 첫째, 본질을 찾는 것을 거부하고, 둘째, 자기동일적(self-identical)으로 남아 있기를 거부한다. 그러므로 존재자는 더 이상 정초적 단일성이 아니라, 다만 차이들의 반복일 뿐이라고 생각해야 한다.

푸코는 이런 형식의 사유를 앤디 워홀의 실천에서 본다. 『이것은 파이프가 아니다』의 제일 끝 문장에서 그가 수수께끼처럼 네 번 반복한 '캠벨'이란 단어를 우리는 기억하고 있다. 그냥 네 번의 반복만으로 푸코는 앤디 워홀에 대한 전폭적인 지지와 시뮬라크르 예술에 대한 경의를 표한 것이다.

앤디 워홀에게 경의를 표하기는 들뢰즈도 마찬가지다. 같은 얼굴을 무수히 변형시키는 그의 일련의 작업들을 '계열적 회화(serial paintings)'라고 명명하면서, 이런 식의 그림이야말로 사본(copy)을 시뮬라크르로 바꾸는 공정이라고 했다. "예술은 모방하지 않는다. 그것은 반복할 뿐이다. 예술은 내적인 힘에 의해 모든 반복을 다시 반복한다"(『차이와 반복』)라는 들뢰즈의 말은 아리스토텔레스 이래 수천 년간 예술창작을 떠받쳐 온 미메시스(모방, imitation) 이론을 '반복(repetition)'의 이론으로 바꾸는 역사적인 순간이다. 이제 예술은 모방이 아니라 반복이다. 원본의 재현이 아

〈다이아몬드-먼지-구두〉, 앤디 워홀, 1980

한없는 차이로 반복되는 시뮬라크르야말로 플라톤주의를 전복하는 비밀 병기다. 환영은 과거에 그토록 권위가 등등했던 동일자와 유사자, 모델과 사본의 구도를 단숨에 가짜의 지위로 추락시켜 버린다. 모든 근거와 완전히 거리를 둔 채, 그 근거들을 먹어 치운다. 들뢰즈에 의하면 니체의 영원회귀가 바로 그것이다. 영원회귀와 시뮬라크르 사이에는 하나가 없으면 다른 하나를 이해할 수 없을 정도의 밀접한 관계가 있다고 그는 말한다.

니라 원본 없는 시뮬라크르의 시대가 도래한 것이다.

플라톤이 제시한 존재-인식론적 방법은 결국 경쟁자들의 선별, 혹은 지망자들의 시험을 통해 한 종류의 이미지를 다른 종류의 이미지와 분리시키려는 숨은 의도와 관련이 있었다. 환영-시뮬라크르를 억제하는 것이 그의 주된 관심사였다. 이렇게 이미지의 등급에서 낙오되어 수천 년간 동굴 속에 처박혔던 시뮬라크르들이 20세기의 들뢰즈를 통해 다시 권리를 회복했다. 그리고 팝아트, 미디어아트 등의 예술을 통해 활짝 개화하고 있다.⬜

7

보드리야르

오늘날의 실재는 실제적인 실재가 아니라
조작(操作, operation)의 결과일 뿐이다.
그러므로 현대의 실재는 하이퍼리얼이다.

Baudrillard

들뢰즈와 푸코가 시뮬라크르에 열광하고 시뮬라크르의 역동적인 힘을 찬양했다면, 보드리야르는 시뮬라크르의 시대를 극도로 어둡게 보고, 현대의 시뮬라크르적 모든 현상들을 가혹하게 비판한다. 『시뮬라크르와 시뮬라시옹』(1981)이라는 책에서다.

이미지는 실재를 죽인다

군작전에서, 혹은 컴퓨터 용어에서 흔히 쓰이는 '시뮬레이션'의 프랑스어 발음이 시뮬라시옹(simulation, 시뮐라시옹)이다. 모의(模擬)라는 뜻이다. 대입시험 준비를 하는 고등학생들이 몇 달에 한 번씩 치르는 모의고사의 '모의'가 바로 이것이다. 진짜는 아니지만 진짜에 대비하여 진짜와 똑같은 상황에서 진짜와 똑같은 과정을 가짜로 미리 한번 해 보는 것이다.

　마술적 리얼리즘이라고 일컬어지는 아르헨티나의 소설가 보르헤스(Jorge Luis Borges, 1899~1986)의 작품 중에는 「과학의 정밀성에 대하여」라는 한 문단짜리 짧은 단편이 있다. 지도제작술이 뛰어났던 어느 제국에서 지도의 완성도를 차츰 높여 가다 보니 마침내 정확히 영토와 일치하는 지도를 제작하게 되었다는 이야기다. 보드리야르는 오늘날의 시뮬라시옹이 원본도 실재성도 없

는 실재, 즉 하이퍼리얼(hyperreal)이라는 것을 말하기 위해 이 소설을 예로 든다. 지도가 영토를 참조 대상으로 삼듯이, 과거의 시뮬라시옹은 무언가 실체가 먼저 있고, 그다음에 그 실체를 지시 대상으로 삼아 모의(模擬)적인 작업을 하는 것이었다. 그러나 오늘날의 시뮬라시옹은 지시대상으로 삼는 실체가 아예 없이 그냥 빈껍데기의 모의만 있다는 것이다. 이 빈껍데기의 이미지가 시뮬라크르 혹은 하이퍼리얼이다.

그러니까 시뮬라크르는 더 이상 실재의 모방, 복제, 패러디가 아니라 실재를 실재의 기호로 대체한 것이다. 과거의 시뮬라시옹은 실재를 참조 대상으로 하는 하나의 기호였는데, 지금은 실재는 사라지고 그 기호가 실재의 자리에 대신 들어선 것이다. 실재가 없다는 점에서는 감추기와 비슷하다고 할 수 있는데, 감추기는 가졌으면서도 갖지 않은 체하는 것이다. 반면에 시뮬라크르는 갖지 않은 것을 가진 체하기다. 그러나 시뮬라크르는 단지 '~인 체'하는 것만도 아니다. 병든 체하는 사람은 단순히 침대에 누워 타인들에게 자기가 병에 걸렸다고 믿도록 하면 된다. 그러나 병을 모의(simulate)하는 사람은 정말로 어떤 병의 징후들을 만들어 내야 하기 때문이다. '~인 체'하거나 감추기는 실재의 원칙을 손상하지 않는다. 진짜와 가짜는 언제나 분명하다. 다만 잠정적으로 그것이 은폐되어 있을 뿐이다. 그러나 시뮬라시옹은 참과 거짓, 실재와 상상의 다름 자체를 위협한다.

성상파괴

중세 서양에서 일어났던 성상파괴(iconoclaste) 운동은 신성(神聖)의 시뮬라크르라는 점에서 매우 흥미롭다. "나는 사원에 그 어떤 헛된 것(simulacra), 우상도 금하노라. 만물의 생명의 근원인 신성은 결코 재현될 수 없는 것이므로"라는 성경 구절이 성상파괴운동의 근거였다. 그러나 신성이 성상(聖像, 아이콘) 속에서 스스로를 드러내고, 수많은 시뮬라크르들로 증식된다면, 그 신성은 어떻게 되겠는가? 신이라는 순수 관념이 가시적인 아이콘으로 대체되었을 때 신성은 여전히 지고(至高)의 권세로 남아 있을 것인가, 아니면 사람을 홀리는 호사스럽고 매혹적인 시뮬라크르 속에서 기화(氣化)되어 날아가 버릴 것인가? 이것이 성상파괴주의자들의 진짜 두려움이었다. 그들은 시뮬라크르의 엄청난 파괴력을 예감하고 있었던 것이다.

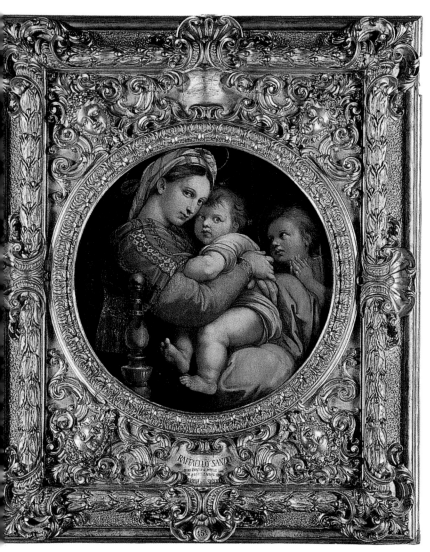

〈작은 의자 위의 성모자(聖母子)〉, 라파엘로, 1515경

성상으로 구체화되는 신성은 신을 인간의 의식에서 지워 버리고, 더 깊이 내려가 아예 신이란 없다는 것을, 신은 원래 시뮬라크르였다는 것을 사람들에게 보여 주게 될 것이다. 그러므로 그들은 성상을 파괴하지 않을 수 없었다. 만일 성상이 오직 신이라는 플라톤적 이데아를 가리거나 흐릿하게 할 뿐이라고 믿었다면 그들은 굳이 성상을 파괴할 필요까지는 없었을 것이다. 그러나 성상파괴주의자들의 형이상학적 절망은 성상이 아무것도 감추고 있지 않다는 것, 이것이 근본적으로 이미지가 아니라는 것, 왜냐하면 이미지란 원본을 모방하는 것인데, 이것은 아예 아무런 원본이 없는 시뮬라크르에 불과하다는 것을 알았기 때문이다. 그래서 그들은 비싼 대가를 치르고라도 이 신성한 참조물에서 악마를 쫓아내야만 했다. 미술사학자들로부터 이미지의 가치를 모른다는 비난을 받았던 성상파괴주의자들은 실은 이미지의 진짜 가치를 가장 잘 알고 있던 사람들이었다. 이때 이미지란 물론 회화사적인 의미에서가 아니라 포스트모던적 이미지 이론에서의 이미지다. 즉, 원본 없는 이미지로서의 이미지다.

그러나 그 반대편의 사람들, 즉 성상에서 신의 모습을 발견하고 거기서 신의 세공(細工)을 경배하던 성상숭배자들 또한 다른 의미에서 가장 모험적인 근대 정신의 소유자라 할 수 있다. 왜냐하면 이미지라는 거울 속에 신의 모습을 드러낸다는 명목하에 그들은 실제로는 신의 죽음을 이미 가동시켰기 때문이다. 그들은 아마도 신의 재현이 더 이상 아무것도 재현하지 않으며,

그것은 순전히 도박에 불과하고, 따라서 이미지의 가면을 벗기는 것은 위험하다는 것을 잘 알고 있었던 듯하다. 이미지들은 자신들의 뒤에 아무것도 없다는 사실을 감추고 있는 가면이었다. 그 가면을 벗겨 버리면 신은 원래 없었다는 무서운 진실이 드러날 것이었다.

신을 잠재적으로 사라지게 하고 강력한 세속적 양심 지도를 교리로 채택한 제수이트(예수회)파의 접근방식이 바로 이것이었다. 막강한 교회 권력의 등장과 함께 신은 사라지고 초월성은 끝이 났다. 이때부터 초월성은 자신을 지시해 주는 기호(記號)도 영향력도 박탈당한 채 하나의 전략을 위한 알리바이로서만 기능하게 될 것이다. 바로크시대의 아름다운 성상화 뒤에는 이와 같은 어두운 정치적 역학이 숨겨져 있는 것이다.

비잔틴시대의 성화는 신의 동일성을 살해했다. 여기서 우리는 이미지에 실재를 죽이는 힘이 있다는 것을 확인할 수 있다.

재현과 시뮬라크르

실재를 죽이는 이미지의 살상적 힘에 대응하는 것이 변증법적 힘으로서의 재현의 힘이다.

왜 변증법인가? 재현이란 하나의 실재를 일단 부정하고 무화(無化)시킨 후 다시 그것을 상(像)으로 재현해 놓는 것이다. 그것은 정(正)-반(反)-합(合)의 변증법적 과정이 되는 것이다. 이때 실재와 이미지 사이를 매개하는 것이 재현이다. 재현이라는 매개를 통해 멀리 화가의 응접실에 있는 꽃병의 살아 있는 꽃이 내 앞에 죽은 꽃의 이미지로서 다시 나타나 있는 것이다. 그러므로 재현은 실재를 우리 앞에 보여 주는 가시적이면서도 가지적(可知的, intelligible)인 매개다. 전통적으로 서구의 신념과 신앙은 이 재현에 모든 것을 걸었다. 하나의 기호는 깊은 의미를 지시하고 있고, 따라서 기호는 언제나 의미와 교환될 수 있으며, 이 교환을 보증해

주는 어떤 것이 있는데, 그것이 바로 신이라는 믿음이 그것이다. 그런데 만일 신이 실체가 없는 시뮬라크르에 불과하다면? 모든 체계가 와르르 무너질 것이다.

어떤 실재와도 교환되지 않으며 그저 둘레선 없고 참조도 없이 무한한 회로 속에서 자신만을 지시하는 것이 시뮬라크르다. 그러므로 시뮬라시옹은 재현과 대립되는 것이다. 재현이란 기호와 실재 사이에 등가성이 있다는 원칙 위에서만 성립이 되는데, 시뮬라시옹은 가치로서의 기호를 근본적으로 부정함으로써만 존재하기 때문이다. 시뮬라시옹이 사용하는 기호는 모든 참조물을 죽이는 기호다. 재현이 시뮬라시옹을 가짜 재현으로 규정하면서 그것을 재현 안으로 흡수하려 하는 데 반해 시뮬라시옹은 재현 그 자체를 시뮬라크르로 간주해 그것을 자기 안에 포섭하여 무력화시키고 만다.

역사적으로 최초의 이미지는 깊은 실재성의 반영이었다. 그러다가 차츰 그것은 깊은 실재성을 감추고 변질시켰다. 그다음 단계에서 그것은 깊은 실재성의 부재를 감추었다. 그리고 마지막 단계에서 이미지는 그 어떤 실재와도 아무 상관이 없고 다만 자기 자신의 순수한 시뮬라크르가 되었다. 이것이 우리가 살고 있는 현대사회의 모습이다.

내파 內破

'폭발'이라는 뜻의 영어 단어 explosion에서 ex-란 '밖'을 뜻하는 접두어다. 폭탄의 안에 갇혀 있던 에너지가 밖으로 방사선을 그리며 일시에 터져 나가는 것이 폭발이다. 그렇다면 ex-를 '안'이라는 의미의 접두어 in(m)-으로 바꾸어 놓는다면 (implosion) 폭발의 에너지는 밖을 향하는 것이 아니라 안으로 향하게 될 것이다. 그래서 그것을 '내파(內破)'라고 번역한다.

보드리야르의 독특한 개념인 내파는 핵물리학에서 빌려온 용어다. 예컨대 히로시마에 떨어진 원자폭탄 같은 것을 생각해 보자. 엄청난 힘으로 분출된 방사 에너지가 허공으로 다 흩어져 버린 후에도 폭탄 내부의 핵융합 시스템은 계속 존재한다. 그것들은 처음에는 느리게, 그리고 점차 가속적으로 빠르게 안으로 폭발한다. 이때의 폭발은 밖으로 분출하는 방사적 힘이 아니라

안으로 수축되면서 마치 바람 빠진 공처럼 푹 꺼져 들어가면서 구(球)의 내부를 둥글게 감는 힘이다. 그것이 수축되는 속도는 상상을 초월한다. 안으로 둥글게 말리면서 그것은 주위의 모든 에너지를 흡수하고 급기야 블랙홀이 된다. 이것이 바로 내파다.

보드리야르는 현대의 제도, 국가, 권력 등 모든 것이 내파한다고 말한다. 모든 부조리한 것들을 폭파하여 모순을 한 방에 날리는 것을 보고자 하는 꿈은 그저 꿈일 뿐이다. 현실 속에서는 과도한 통제회로에 의해 제도들이 스스로 내파한다. 사회는 잔뜩 포화상태지만, 그러나 결코 해방적인 폭발을 감행하지는 못한다. 사회 전체가 극도로 미세한 기억 속으로 내파하고, 이 기억은 아무것도 잊어버리지 않고 있지만 어느 특정한 누구의 것도 아니다. 현대의 시뮬라시옹은 점점 더 조밀해지고, 돌이킬 수 없고, 내재적인 방식으로 이루어진다.

원래 인류의 문화는 폭력적인 해방 지향적 문화였다. 생산력의 해방과 자본으로부터의 해방을 부르짖는 것이건, 이성의 영역과 가치의 영역을 확장시키는 것이건, 식민지를 건설하겠다는 열망이나 혹은 식민지를 해방시키겠다는 열망이건, 또는 미래사회의 형태나 사회적 에너지를 예견하는 혁명이건 간에, 그 구도는 모두 똑같은 것이었다. 즉, 좀 완만하거나 과격하거나의 차이는 있어도 하여튼 영역을 확장시키고 에너지를 분출시키는 것이었다. 다시 말하면 사방으로 힘차게 분출하는 상상력이었다.

자본과 혁명이라는 이항대립 개념의 시대였던 황금기는 분명 지나갔다. 사회적인 것은 관성 속에서 천천히, 그리고 난폭하게 안으로 감긴다. 오늘날 나타나는 전혀 다른 폭력의 모습이 바로 내파적 폭력이다. 이 폭력은 시스템의 팽창에서부터 오는 것이 아니라, 마치 물리학의 핵융합 체계처럼, 시스템의 포화와 수축에서부터 온다. 사회의 과도한 조밀함과 지나치게 규제된 체제, 그리고 지식의, 정보의, 혹은 권력의 과부하된 네트워크들에서부터 생겨나는 폭력이다.

룸메이트의 동성애 장면을 인터넷 실시간 영상재생 서비스로 중계하고, 그것을 트위터로 확산시켜 결국 그를 자살하게 만든 미국 한 대학 기숙사의 사건은 과부하된 정보의 네트워크가 가진 내파적 폭력성을 여실히 보여 주고 있다. 이 사건에서 볼 수 있듯이 내파의 프로세스를 그저 타성적, 후퇴적이라는 무기력한 의미로만 봐서는 안 된다. 내파는 계산할 수 없는 결과를 야기하는 독특한 프로세스다.

보드리야르는 프랑스의 1968년 '5월혁명'을 사상 초유의 내파적 에피소드로 본다. 사회적 포화상태에 대한 첫 번째의 과격한 반작용이며 수축이고, 사회의 헤게모니에 대한 도전이었다. 사회가 격렬하게 안으로 휘감기고, 이어서 갑작스럽게 권력의 내파가 일어났다. 혁명 그 자체도, 혁명의 관념도 또한 내파되었다. 그리고 이 내파는 혁명보다 더 무거운 결과를 몰고왔다. 그것은 무기력증이다.

결국 번영의 절정을 경험한 후 쇠퇴기에 이른 사회의 모습이 내파다. 혁명을 했으나 혁명 같지 않고, 파업을 하지만 파업 같지 않고, 문화를 향한 대중의 관심이 폭발적인 듯해도 어쩐지 문화의 역동성은 없는 그런 현상들이 모두 내파다. 프랑스문화의 완만한 쇠퇴를 예감하는 한 지식인의 비감 어린 시선이 느껴진다. 1968년 이후 사회는 계속 성장하고 있지만 동시에 사회는 여기저기서 이반(離反)과 퇴행의 징후를 보이고 있으며, 그것은 역사적 이성을 갖춘 자라면 놓칠 수 없는 완만한 지진이라고 그는 말한다.

퐁피두센터

당시(1970년대)로서는 파격적인 건축물이었던 파리 보부르 지역의 퐁피두센터(Pompidou Centre)에는 건물을 보기 위해, 혹은 박물관을 관람하기 위해 대중이 물밀듯 밀려들었다. 그러나 보드리야르는 외부의 미래주의 디자인과 대조되는 내부의 평범한 내용과 대중의 쇄도가 과연 진정한 문화의 향유인가를 물으며 독설을 퍼부었다. 대중은 수세기 동안 그들에게 거부되었던 문화에 매력을 느껴 여기에 오는 것이 아니라, 그들이 항상 경멸했던 한 문화의 거대한 장례식에 단체로 참석할 기회가 난생 처음으로 주어졌기 때문에 여기 온다는 것이다. 즉, 그들은 분명코 청산된 한 문화의 매음, 사지절단, 처형을 즐기기 위해 여기 몰려온다. 대중은 마치 재난 장소에 구경 가듯, 그와 똑같은 억제할 수 없는 호기심으로 이곳에 몰려온다.

퐁피두센터(Pompidou Centre)

그러나 그들 자신이 재난이다. 그들의 엄청난 인원수, 짓밟음, 매혹, 모든 것을 보고 싶다는 안달 등이 모두 객관적이고도 불길한 장례절차다. 그들의 무게만이 건물을 위협하는 것이 아니라 그들의 열성과 호기심이 이 문화 내용물을 죽인다. 이 재난적 구조(構造) 안에서 재난의 요소 역할을 맡는 것은 대중 자신이며, 이들 대중이 대중문화에 마침표를 찍는다.

그들의 관람 태도는 전통적인 시각적 관람이 아니라 촉각적 관람이다. 그들은 전시물들을 마치 만지듯이 본다. 물론 눈으로 보지만 그들의 시선은 촉각적 조작(操作)이다. 왜냐하면 시각적 응시는 주체와 대상의 거리를 전제로 하는 것이고, 주체가 이성

적으로 대상을 통제함을 의미하기 때문이다. 그것은 재현의 질서다. 주체와 대상 사이의 거리 두기를 전제로 하는 재현의 질서는 이성적이고 담론적인 세계지만, 촉각적 세계는 주체와 대상이 완전히 한몸이 되어 돌아간다. 대중이 넘쳐 흐르는 그곳은 더 이상 시각적 혹은 담론적 세계가 아니라 촉각적 세계다.

마치 거대한 컨베이어벨트 위에 인간들이 촘촘히 서서 돌아가는 거대한 기계를 연상시킨다. 그들은 앞 사람과 밀착된 줄 속에서 서서히 전시물을 보며 서서히 밖으로 빠져나간다. 그들은 어떤 프로세스의 주체이며 대상이다. 자신들이 기계를 조작하는 주체인가 하면 동시에 자신들이 누군가의 조작을 받는 기계이기도 하고, 자신들이 건물 안에 바람을 넣어 통풍시키는 역할을 하는가 하면 자신들이 나쁜 공기로 간주되어 밖으로 밀려남으로써 통풍이 되기도 한다. 이 슬로모션은 완전히 공포영화의 한 장면이다. 아무런 외적 변수도 없이, 포화된 전체 속에서 내적으로 서서히 폭파하는 무기력한 에너지, 바로 내파다.

대중mass

현대 대중사회의 특징인, 엄청나게 몰려 다니는 대중 현상
도 내파다. 문명화된 사회 어디서고 물건이 쌓이는 현상
과 사람이 쌓이는 현상은 서로 보완적인 과정이다. 산업화 이
후 대량생산은 상품을 대량생산하는 것을 가능하게 했고, 그
것이 사회의 전체적인 생활수준을 높였다. 현대는 물건이 많은
시대다. 마트건 백화점이건 시장이건 어디를 가나 물건이 쏟아
질 듯 많다. 상품의 재고, 쌓인 물건이야말로 현대사회의 특징
이다.

그런데 현대는 물건만 많은 것이 아니다. 사람도 물건처럼 엄
청나게 쌓여 있다. 전통사회에서는 농촌이건 도시건 사람이 그
렇게 많지 않았다. 현대는 어디를 가나 줄을 서고, 기다리고, 교
통은 혼잡하다. 상품만 대량생산되는 것이 아니라 인간도 대량

생산된다. 모든 사회적 생산에서 마지막 단계인 '대중의 생산'
이다.

쌓이는 것은 무엇이든 폭력적이다. 물이 많이 쌓이면 물난리
가 나고, 사람이 많이 몰리는 장소에서는 가끔 압사사고도 일어
난다. 사람의 쌓임(군중)이 특히 위험한 것은 그것이 내파하기 때
문이다. 오늘날 사이버 폭력에서 볼 수 있듯이 대중은 외파적
(explosive) 폭력과는 완전히 다른, 새로운, 도저히 설명할 수 없는
폭력의 진원지다.

그런 의미에서 대중은 사회에 종지부를 찍는다. 왜냐하면 사
회적이라고 여겨지는 대중이 오히려 사회적 내파의 진원지가 되
기 때문이다. "대중은 사회 전체가 그리로 와서 내파되는, 점점
더 조밀해지는 공간이다. 그리고 지속적인 시뮬라시옹이 이 대
중 안에서 사회 전체를 삼켜 버린다."

하이퍼리얼hyperreal

人 | 뮬라크르들이 만들어 내는 현실보다 더 현실 같고, 실재
보다 더 실재 같은 현실이 하이퍼리얼(hyperreal)이다. 극도
의 사실성을 갖고 있지만 그러나 물론 실재적 현실은 아니다. 보
드리야르는 미국의 라스베이거스나 파리의 복합 문화-상업 공
간인 포럼 데알(Forum des Halles) 같은 곳이 하이퍼리얼한 공간이
라고 말한다.

땅거미가 질 무렵 라스베이거스는 광고의 휘황찬란한 빛 속
에서 사막 위로 솟아오르고, 새벽이면 다시 사막으로 되돌아간
다. 네온의 광고판은 건물을 밝게 장식하는 것이 아니라 건물 벽
과 도로와 건물의 전면(façades)들을 지워 버리는 것임을 우리는
깨닫게 된다. 광고는 그 어떤 내용물, 그 어떤 깊이도 지워 버린
다. 이와 같은 청산(淸算) 작업, 다시 말해 모든 것을 얄팍한 표피

포럼 데알(Forum des Halles)

속으로 재흡수하는 이 기능이야말로 우리를 하이퍼리얼의 행복감 속에 빠져들게 한다. 일단 이런 행복감을 알게 되면 우리는 이것을 그 어떤 것과도 바꾸려 하지 않는다. 이것이 바로 우리가 도저히 거기서 도망칠 수 없는, 속이 텅 빈 가상현실의 매혹적인 모습이다.

포럼 데알에 진열된 고급의 상품들은 마치 문서들이 고문서 보관소에, 미사일이 핵무기 격납고 속에 파묻혀 있듯이 그렇게 깊이 파묻혀 있다. 해에서 도망쳐 갑자기 자기 그림자를 잃어버린 사람처럼, 그 상품들은 견고한 석조건물 속에 깊이 안치되어 있다. 태양처럼 밝지만 더 이상 태양은 아닌, 그러니까 검은 태양이

라고 할 수밖에 없는 조명 불빛 아래서 상품들은 고대 석관(石棺, sarcophagus)만큼이나 화려한 흰색, 검은색, 분홍색의 대리석 대(臺) 위 투명한 유리 케이스들 안에 마치 잠자는 미녀처럼 안장되어 있다. 여기서도 보드리야르는 장례 혹은 성소의 이미지를 떠올린다. 아름답고 호사스럽지만 생명은 없는. 일단 이 성스러운 장소가 일반에게 한번 공개된 뒤에는, 마치 라스코동굴이 그랬던 것처럼, 사람들의 숨길이 그것을 복구불능으로 훼손할까 봐 즉각 다시 닫아 수의(壽衣)를 덮어야 할 것이라고, 그리하여 아마도 먼 훗날 탐험에 나선 동굴학자들에 의해 다시 발견되어 이 이상한 문명을 증언하는 흔적이 되어야 할 것이라고 보드리야르는 꼬집는다.

포럼 데알은 원래 파리 중앙시장이었던 자리에 1979년 개관한 복합 쇼핑몰이다. 중앙의 노천 원형 쇼핑 지역을 마치 거대한 우물처럼 지상보다 낮게 파내려 간 것이 특색이다. 박물관(Musée Grévin), 영화관, 놀이시설 등 대중적인 문화시설을 고루 갖추고 있다. 이 시설 안에 있는 고급 상점들에서 보드리야르는 장례 혹은 성소의 이미지를 떠올린다. 이 역시 하이퍼리얼인 것이다.

극도의 사치스러움과 근엄함으로 마치 성소 같은 기분을 풍기는, 그리하여 평범한 고객은 어쩐지 발을 들여놓기도 저어되는, 서울 백화점들의 명품 코너가 연상되지 않는가? 그러나 또 한편으로는, 사람들이 많이 지나다니는 햇빛 환한 시장 거리에 아직도 상품들이 진열되어 있는 행복한 자연주의 시대가 공존하고 있음이 다행스럽지 않은가?

SF 영화

당연한 얘기지만 가장 하이퍼리얼한 것은 사이언스 픽션(science fiction, SF), 공상과학소설이다. SF는 과학과 공상의 결합이므로 물론 시뮬라크르다. SF가 시뮬라크르가 아닌 적은 한 번도 없었다. 그러나 SF에도 목가적인 SF가 있고, 현대의 하이퍼리얼한 SF가 있다.

실재와 상상 사이에 어느 정도의 거리(distance)가 있어야만 실재도 존재하고 상상도 존재하는 것이다. 실재와 상상 사이의 거리를 포함하여 세상 모든 것의 거리가 없어질 때 무슨 일이 일어날까?

유토피아 사상은 현실 속의 실재를 상상의 세계로 투사(projection)하여 만들어 낸 허구였다. 현실과 상상 사이의 투사 거리가 최대치에 이를 때 유토피아는 나타난다. 그것은 현실과 근본적

으로 다른 초월적 영역이다. 공상과학에서는 이 거리가 상당히 줄어들어, 현실과 상상의 세계는 상당히 근접한다. 그러나 여하튼 두 세계는 분리되어 있다.

현실이 내파하는 우리 시대에 이 거리는 완전히 흡수된다. 현실 속의 사물들은 더 이상 초월성이나 투영(projection)을 구성하지 못하고, 현실과 관련된 상상의 세계도 구성하지 못한다. 그것들은 그 어떤 허구적 예측이나 상상적 초월성의 여지도 남겨놓지 않는다. 오로지 사이버적 시뮬라시옹의 세계이고, 조작(操作)만이 이루어지는 세계다. 지금 우리는 더 이상 다른 세계를 상상할 수 없다. 우리는 초월의 은총을 박탈당했다. 과거에는 우리에게 상상이 저장되어 있었다. 현실성의 고유한 무게는 거기에 상응하는 상상의 무게에 비례한다.

과거에 현실성은 허구를 넘어설 수 있었다. 상상이 아무리 지나쳐도 우리가 안심하고 있을 수 있는 이유였다. 그러나 지금의 현실은 상상의 모델이라는 지위 이상의 것이 아니다. 현실원칙이 지배하던 과거시대에 상상은 현실의 변명이었다. 시뮬라시옹의 원칙이 지배하는 오늘날 현실은 사물들의 부재증명이 되었다. 그리고 역설적으로 현실이 우리의 진짜 유토피아가 되었다. 더 이상 가능하지 않은, 오로지 꿈속에서만 가능한 그러한 유토피아.

과거의 SF는 19세기나 20세기의 제국주의적 식민주의 팽창이나 아니면 탐험가들의 탐험 스토리를 닮은 세계의 팽창을 다

룬 것이었다. 그러나 전 지구상에 더 이상 사람의 발길이 닿지 않은 처녀지가 없어진 지금 우리의 상상력은 발붙일 데가 없다. 상상의 여지가 없어질 때, 또는 영토 전체를 뒤덮은 지도처럼 이미지가 현실을 완전히 압도할 때 현실원칙은 사라진다.

우주탐험도 마찬가지다. 인간이 달에 발을 딛고 별의 신비가 모두 풀린 지금, 달님에게 소원을 비는 소녀나, '별 하나 나 하나'의 풋풋한 첫사랑은 모두 웃기는 이야기가 되고 말았다. 우주 정복은 지구적 참조물을 결정적으로 상실하게 만드는 계기가 되었다. 지구의 정복에 이어서 일어난 우주의 정복은 인간적 현실을 비현실화(혹은 비물질화)하고, 그것을 시뮬라시옹의 하이퍼리얼로 변환시킨다. 침실 2개, 주방 하나, 욕실 하나라는 지구의 일상성이 우주 궤도에 진입하여 우주에서 실체화되면, 갑자기 지구적 현실은 우주라는 초월적 공간의 한갓 위성이 되고 만다. 이제 별을 보고 자신의 항로를 결정하던 형이상학은 더 이상 가능하지 않고, 판타지와 SF도 종말을 고하게 된다.

이때부터 뭔가가 변한다. 과거 SF의 매력이었던 투영, 외연 확대, 축소판 등은 모두 불가능해진다. 현실에서 비현실을 만들어 내고, 현실 안의 사실들에서 상상적인 것을 만들어 내는 일은 더 이상 가능하지 않다. 그렇다면 정반대의 프로세스가 일어날 것이다. 즉, 중심이 없는 상황이나 가상의 모델들을 만들어 내는 일이다. 그리고는 그것들을 아주 무심하게, 마치 우리가 일상 속에서 이미 언젠가 경험했던 현실이라는 듯이 만드는 것이다. 일상

적 경험을 환각으로 만들기도 하지만, 가끔은 아주 불안할 정도로 투명하고도 디테일하게 식물이나 동물들을 묘사하기도 한다. 물론 애초부터 탈현실화된 것이므로 이것들에게 실체는 없다. 이런 식으로 실제로는 허구지만 현실처럼 보이는 현실을 재창조한다. 현실은 이미 사라졌고 하이퍼리얼만 남았다.

보드리야르는 〈블레이드 러너(Blade Runner)〉(1982), 〈토털 리콜(Total Recall)〉(1990), 〈마이너리티 리포트(Minority Report)〉(2002) 등의 원작을 쓴 미국의 공상과학소설 작가 필립 딕(Philip K. Dick, 1928~1982)의 소설을 하이퍼리얼 시대 SF의 전형으로 소개한다. 딕의 소설은 처음부터 끝까지 완전한 시뮬라시옹이다. 근원이 없고, 내재적이고, 과거도 없고 미래도 없다. 우리 우주의 분신으로 우리 우주와 나란히 있다고(평행우주, parallel universe) 상상되는 그런 가능한 우주도 아니다. 그의 소설에서는 아예 가능, 불가능, 현실, 비현실이 문제 되지 않는다. 그저 하이퍼리얼이고, 오로지 시뮬라시옹의 우주일 뿐이다. 소설 안에서는 인공적인 혹은 상상적인 분신(分身, double)만이 일어난다. 그래서 우리는 가만히 있어도 이미 다른 세계에 가 있는 것이다.

유명한 드라마의 원작소설인 딕의 『높은 성의 남자(The Man in the High Castle)』의 주인공은 잠에서 깨어 보니 우리가 살고 있는 세계와 똑같은 다른 세계에 와 있다. 모든 것이 다 같은데 유일하게 다른 점은 유명인사인 그를 사람들이 전혀 알아보지 못한다는 것이다. 그의 '다른 세계'는 더 이상 다른 세계라고도 할 수

없다. 거기에는 거울도 없고, 투영도 없고, 현실의 반영인 유토피아도 없다. 단조롭고 따분한 시뮬라시옹만 있을 뿐, 그렇다고 탈출할 출구도 없다. '거울 저편'을 말하던 시대는 차라리 초월성의 황금기였다고 보드리야르는 말한다. 문 열고 나갈 외부가 없다는 것이 얼마나 절망적인 상황인지는 사르트르의 희곡 「출구 없는 방」에서도 잘 그려져 있다.

거울 이미지

『거울 저편으로(Through the Looking Glass, and What Alice Found There)』(1871)는 『이상한 나라의 앨리스』(1865)의 속편이다. 거울 저편의 세계는 어떤 모습일까, 궁금해진 앨리스는 벽난로 위로 올라가 벽에 걸린 큰 거울을 한번 쿡 찔러 본다. 놀랍게도 거울은 쉽게 열리고, 앨리스는 거울을 통과해 다른 세계 속으로 들어간다. 그녀의 집에 있는 모든 물건이 거꾸로 되어 있는 이 세계에서는 책 제목도 뒤집혀 쓰여 있어, 책을 거울에 비춰 보아야만 제대로 제목을 읽을 수 있다. 주제와 무대가 마치 『이상한 나라의 앨리스』를 거울에 비춘 듯 모든 것이 대칭 이미지로 되어 있다. 『이상한 나라…』가 따뜻한 5월, 야외에서 시작되는 데 반해, 『거울 저편으로』는 추운 11월 어느 눈 오는 날 실내에서 시작된다. 두 소설 다 변환의 주제가 있는데, 『이상한 나라…』에서는

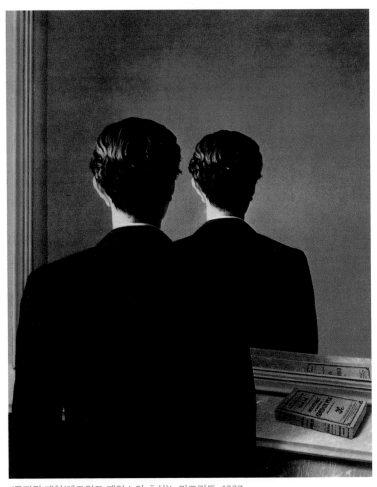

〈금지된 재현(에드워드 제임스의 초상)〉, 마그리트, 1937

현대의 시뮬라크르 미학에서 거울은 실재를 먹어 버리는 가상의 무서운 이미지다. 어릴 때 즐겨 듣던 귀신 이야기에서 거울은 언제나 생명체를 증명해 주는 도구였다. 우리 눈에는 보여도 거울 속에 보이지 않으면 그것은 유령인 것이다. 왜 그런가? 거울은 앞에 있는 실제의 물건 혹은 사람을 충실하게 비춰 주기 때문이다. 거울에 상(像)이 비치지 않는다면 그것은 앞에 아무런 실체가 없다는 이야기다.

『거울 저편으로』의 이미지, 루이스 캐럴, 1871

『이상한 나라의 앨리스』(1865)의 속편 격인 이 책에서 앨리스는 거울 저편의 세계로 들어가 탐험한다.

앨리스의 키가 커지거나 작아지는 등 주로 크기의 변환이 일어나는 반면, 『거울 저편으로』에서는 공간적 방향이나 시간의 변환이 일어난다. 『거울 저편으로』에서는 트럼프 카드 모양의 병정들이 등장하는 등 카드 게임이 주요 모티프다. 앨리스가 깨어나기 직전에 트럼프 카드들이 일제히 공중에 떠올랐다가 그녀를 향해 날아 내려오기도 한다. 그런데 『거울 저편으로』에서는 거울 속 도시가 체스판 모양으로 구획되었다거나, 체스 놀이의 룰에 따라 여왕은 아무 방향으로나 일곱 칸을 마음대로 움직일 수 있다거나 하는 등 체스 게임의 이미지가 지배적이다. 대칭이라든가 분신 같은 거울의 주제들이 모두 들어 있다.

어릴 때, 일곱 살이던가 아니면 더 어린 나이였던가, 안방의 경대(鏡臺) 앞에 앉아 저 거울 속에도 똑같은 세계가 펼쳐지겠지, 하고 생각하던 내 모습이 떠오른다. 거울의 바로 뒷면에서부터 점점 깊어져 대문이 나오고, 대문을 열고 나가면 골목, 골목을 빠져나가면 조금 큰 길, 남자아이들이 굴렁쇠를 굴리며 지나가던 큰 길에서 조금 더 걸어가면 필운동과 체부동이 만나는 삼거리, 삼거리 모퉁이에는 기와지붕에 한쪽 외벽이 붉은 벽돌로 된 유리 가게(혹은 거울 가게?). 그때 거울 속에 비친 내 얼굴은 생각나지 않으면서 거울 앞에 앉아 있던 조그만 여자아이의 모습과 머릿속에 그리던 정겨운 골목길의 궤적은 왜 수많은 세월을 지나 내게 아련히 남아 있는 것일까?

거울 속에 다른 세계가 있다고 믿기에는 이미 너무도 세파에

찌들었지만, 영화 장면에서 한없이 겹쳐지는 거울의 동일 영상들이 자아내는 공포감은 거울이 요물이라는 생각을 떨쳐 버릴 수 없게 한다. 그 앞에서 우리가 세수도 하고, 면도도 하고, 화장도 하고, 옷도 갈아입는 거울은 집안에 없어서는 안 될 평범한 필수 가구지만, 조금만 자세히 들여다보면 무서운 물건이다. 나의 오른팔은 거울 속에서 왜 왼팔이 되어 있는가? 거울처럼 비춘다고 말할 때 우리는 거울이 대상을 완벽하게 똑같이 비추는 것으로 생각하지만 사실은 정반대로 비추는 것 아닌가? 그렇다면 실재와 거울상(像) 중에서 어느 것이 다른 것의 반사인가? 우리의 세계가 실재의 세계이고 거울 속 세계는 단순히 우리를 비춰 주는 가상이라고 생각하는 것은 너무 우리 자신만을 중심으로 하는 편향된 사고가 아닐까?

거울은 모든 실재와 이미지, 현실과 환상, 원본과 사본의 관계를 다시 생각하게 해 주는 핵심적인 오브제가 되었다. 그러나 그것만이 아니다.

한 제자가 최근(2010년) 도쿄의 복합문화공간인 미드타운의 21-21 Design Sight에서 미디어아트를 관람하고 돌아와 전해 준 이야기는 자못 섬뜩하다. 설치작품 혹은 미디어작품이 흔히 그렇듯이 밀폐된 방으로 들어가기 위해 관람자들이 줄을 길게 늘어서 있다. 차례가 되어 들어가 보니 거울과 세면대가 있는 평범한 화장실이었다. 거울에는 금붕어가 있는 어항이 비치고 있었다. 뒤에 어항이 있었군, 하고 뒤돌아보니 어항은 있는데 어항 속

에 금붕어가 없다. 조금 이상한 생각이 들어 얼굴을 돌려 거울을 다시 보니 이번에는 거울에 자기 얼굴이 없는 것이다. 순간적으로 내가 죽었구나, 라는 생각이 들더라는 것이다.

어릴 때 즐겨 듣던 귀신 이야기에서 거울은 언제나 생명체를 증명해 주는 도구였다. 우리 눈에는 보여도 거울 속에 보이지 않으면 그것은 유령인 것이다. 왜 그런가? 거울 앞에 있는 실제의 물건 혹은 사람을 거울은 충실하게 비춰 준다. 그것이 거울의 임무다. 거울에 상(像)이 비치지 않는다면 그것은 앞에 아무런 실체가 없다는 이야기다. 실체가 있고 그것을 반사하여 만들어 낸 허상의 이미지가 있다는 점에서 거울은 가장 완벽한 재현의 도구다. 동시에 미술이나 문학 등 모든 재현의 이론을 가시적으로 보여 주는 미학적 메타포다. 현대의 시뮬라크르 미학에서는 실재를 먹어 버린 가상의 무서운 이미지다.

상이 비치지 않는 거울의 공포는 분신(分身)의 공포와 일치한다. 거울은 더 이상 앞에 있는 실체를 비추는 것이 아니라 끊임없이 자기 자신만을 비추어 무수한 동일 이미지의 분신(double)을 만들어 낸다. 분신이란 두 거울 사이에 들어섰을 때 거울 속에 무한히 펼쳐지는 나의 영상과 같은 것이다. 그 하나하나의 영상은 그 무엇도 무엇의 반영이 아니고, 그저 완벽하게 똑같은 시리즈의 분신일 뿐이다. 이것이 시뮬라크르다.

예컨대 〈미스터 노바디(Mr. Nobody)〉(2009)에 나오는, 부챗살처럼 펼쳐지는 분신 이미지라든가, 거리에 나온 사람들이 모두 똑

같은 푸른색 체크무늬 스웨터를 입고 있는 장면들은 시뮬라크르 미학의 비주얼화(化)라 할 수 있다. 현실과 환상이 완전히 혼재하는 요즘 영화나 소설들은 실재와 거울상이 밀착하여 완전히 일치한 단계에 이른 현상을 보여 준다.

복제양(羊) 돌리를 시발로 생명과학자들이 끊임없이 생명체의 복제를 시도하고 있는 것도 심상치 않은 현상이다. 유성(有性) 생식인 인간은 남자와 여자의 유전자 정보를 마치 카드 섞듯 뒤섞어 완전히 다른 새로운 성질의 인간을 생산해 내지만, 아메바 같은 무성(無性) 생식은 완전히 똑같은 개체, 즉 분신을 만들어 낸다. 단지 윤리적인 문제로 주춤하고 있지만 만일 생명과학이 극도로 발달하여 인간 복제가 성공한다면, 인간의 분신들이 우글거리는, 그야말로 완벽한 시뮬라크르의 시대가 도래할는지도 모른다.

홀로그램과 3D

현대 미디어아드의 중요한 매체인 홀로그램은 보드리야르를 경악케 했다. 입체음향이 그 최고의 기술적 한계에 이르면 음악의 매력과 지능에 종말을 고하는 것과 꼭 마찬가지로, 홀로그램은 미학의 종말이고 매체의 승리라고 했다. 여기서도 그는 분신에 대한 공포를 느낀다.

나르시스가 자기 얼굴이 비친 연못 위에 몸을 숙이고 그 물그림자를 잡아 보려고 시도한 이래, 살아 있는 실재를 한순간 지연시키고 고정시켜 그 분신을 손으로 잡아 보겠다고 하는 것은 인류의 영원한 꿈이었다. 사람들은 마치 신이 자신의 창조물 위를 내려다보듯이 홀로그램을 내려다본다. 오직 신만이 벽을 통과하고, 사람들 사이를 통과하여, 즉각 비물질적으로 그 너머에 가 있을 수가 있다. 그런데 홀로그램 앞에서 우리는 물질도 마구 통

과하여 비물질적으로 그 너머에 다다를 수 있는 것이다.

일단 홀로그램막(幕)이 투사되면 환각은 완벽하여 당신과 막 사이에는 아무런 장애물도 없다. 마치 착시화(trompe l'oeil)와 일반 회화의 차이와도 같다. 다만, 일반 회화에서 경치가 캔버스 속으로 깊이 들어가 있었다면, 여기서 깊이는 역전되어 당신이 깊이 속에, 소실점의 자리에 있게 된다.

인간에게는 자기 자신을 보고 싶다는 환상이 있다. 거울이나 사진이 그런 환상을 충족시켜 준다. 그런 환상이 충족되고 나면 자기 자신을 한번 빙 둘러 보고 싶은 욕구가 생긴다. 거울이나 사진은 자신의 납작한 2차원적 앞면만을 보여 주었기 때문이다. 거울로 뒷모습을 비춰 보는 것이 그런 욕구의 발로다. 그리고 마지막으로 마치 자기 몸이 유령이라도 된다는 듯이 자기 몸을 통과해 보고 싶다는 환상이 생긴다. 홀로그램으로 제작된 작품은 자신의 육체를 투시해 보고 싶다는 인간의 원초적 욕구가 빛으로 구현된 물질이다.

홀로그램은 단순히 착시화의 기능만 가진 것은 아니다. 착시화는 실제의 사물을 암시하거나 혹은 생략하기는 하지만 여하튼 물질적인 외관을 만들어 내기는 하였다. 그러나 홀로그램은 우리가 마치 분신의 세계를 스치고 지나가는 듯한 환상을 준다. 마흐(E. Mach, 1838~1916)의 말처럼 아무런 분신이 없는 우주, 거울에도 등가물이 없는 우주가 있다면 우리는 이미 잠재적으로 이런 우주 안에 들어와 있는 것이다. 즉, 우리가 살고 있는 이 우주

의 거울상에 해당하는 그런 우주.

홀로그램은 우리가 우리 신체의 다른 쪽, 다시 말해 우리의 분신 쪽으로 다가간다는 기분과 현기증을 준다. 이때 분신이란 우리 자신을 빛으로 복제한 복제품이거나 혹은 한 번도 태어나지 않은 우리의 죽은 쌍둥이다.

홀로그램은 완벽한 이미지이고, 상상적인 것의 종말이다. 아니, 어쩌면 전혀 이미지가 아닌지도 모른다. 진짜 매체는 압축되어 빛의 정수만 남은 레이저다. 이것은 더 이상 가시적이거나 반사적인 빛이 아니라 시뮬라시옹의 추상적인 빛이다. 수술용 칼과도 같이 여기서 빛은 우리의 분신을 제거하는 외과수술을 집도한다. 당신의 몸에서 종양을 제거하듯이 레이저는 우리 속에 깊숙이 숨어 있는 분신, 그 은밀한 형태가 우리의 상상력의 자양분이었던 그 분신을 적출하여 우리 앞에서 그것을 합성하거나 물질화한다. 마치 우리가 그것 너머로, 혹은 그것을 통과해서 다른 차원의 세계로 가는 것이 가능하다는 듯이.

실재의 정확한 합성 혹은 부활이라는 모든 판타지와 마찬가지로 홀로그램의 복제도 더 이상 실재는 아니고 다만 하이퍼리얼일 뿐이다. 여기에는 생산적 가치가 없고 다만 시뮬라시옹의 가치만 있을 뿐이다. 정확한 진실이 아니라 진실의 선을 넘은 진실, 다시 말하면 진실 저 너머의 진실이다. 진실보다 더 진실되고, 실재보다 더 실재적인 것, 그러나 진실도 아니고 실재도 아니다. 진실을 부정하는 것도 아니고, 실재를 부정하는 것도 아

니면서, 단지 진실과 실재를 그저 가상화(假想化, potentialization)했을 뿐인데 진실의 부정보다 더 진실을 파괴하는 이상한 효과가 생겨난다. 진실의, 혹은 실재의 가상화가 가진 독특하고도 살해적인 힘이다.

원시시대에 쌍둥이들이 신성화되거나 제물이 되었던 이유가 거기에 있었다. 극도의 유사성은 원본을 살해한다. 플라톤도 시뮬라크르에는 이미지를 죽이는 힘이 있다고 하지 않았던가.

요즘 3D의 열풍이 대단하다. 새로 나오는 영화들이 대부분 3차원이고, 과거의 영화를 3차원으로 리메이크하기도 한다. 영화만이 아니라 TV도 이미 3차원 TV가 제작되어 판매되고 있다. 한편, 가상현실은 3D로 입체적이 되어 점점 더 현실 같아지는데, 막상 현실은 증강현실(augmented reality, AR)이 되어 점차 가상화되어 가는 것도 아이러니다. 회화에서는 백여 년에 걸쳐 3차원적 환영, 다시 말해 재현을 지속적으로 붕괴시키면서 2차원의 평면회화를 구현했는데, 영화나 비디오 같은 다른 시각예술 분야에서는 굳이 3차원의 눈속임 효과를 끈질기게 추구하고 있다는 것이 매우 흥미롭다.

2차원의 캔버스 속에 완벽한 3차원의 깊이를 구현했던 전통회화의 원근법적 재현의 기법을 생각해 보면 인간에게는 자신의 세계인 3차원의 형태를 창조해 내고자 하는 본질적인 욕망이 있는지도 모르겠다. 그 욕구가 디지털 테크놀로지의 발전으로 가능하게 되자 봇물 터지듯 3차원 영상의 제작이 이루어지고 있

는 것이 아닐까. 여하튼 3D 영상은 좀 더 현실 같은 이미지, 좀 더 실재 같은 화면을 얻기 위한 것인데, 아이로니컬한 것은 3차원을 추구하는 현상이 현실을 더 굳건하게 해 주는 것이 아니라 오히려 실재를 더 불안하게 만들고 있다는 사실이다.

3차원에 대한 관심은 4차원의 존재를 예감케 하여, 사람들은 점점 더 우리가 사는 세계가 허구의 세계가 아닐까, 하는 의구심을 갖는다. 3차원인 우리의 그림자가 2차원의 납작한 평면이라면, 3차원의 부피를 가진 우리는 하나 더 높은 4차원의 그림자가 아닐까, 라는 것이 오늘날 트렌디한 영화와 문학의 주제이기 때문이다. 다시 한 번 원을 한 바퀴 빙 돌아 플라톤의 이데아론은 사이버 시대의 감수성과 맞물리게 되었다.

실재와 가상

필 립 딕(Philip K. Dick)은 생전에 "내 소설에서 나는 우리의 우주 자체를 문제 삼는다. 이것이 실재인가, 과연 우리 모두는 실재인가를 나는 크게 소리쳐 묻는다"고 말한 적이 있다.

〈인셉션(Inception)〉(2010)이나 〈미스터 노바디〉 같은 영화들을 보면 끊임없이 현실과 꿈, 현실과 가상을 뒤섞고, 주인공들은 끊임없이 '이것이 실재인가, 상상인가?'를 묻는다. 〈매트릭스〉에서부터 시작된 일련의 영화들을 보고 나면 우리는 우리의 삶이 누군가의 꿈속은 아닌지, 혹은 어떤 아홉 살짜리 소년의 환상 속은 아닌지 문득 자문해 보게 된다. 문학도 다르지 않다. 두 개의 똑같은 세계인 평행우주에서 각기 다른 스토리가 전개되고 있는 『1Q84』의 작가 무라카미 하루키(村上春樹)도 자신은 "우리가 살고 있는 세상이 현실적이지 않다고 항상 느낀다"고 말한다.

이처럼 무엇이 환상이고 무엇이 현실인지에 대한 회의는 영화나 비디오아트만이 아니라 문학의 트렌드이기도 하다. 그 중심에 보드리야르가 있다. 영화 〈매트릭스〉는 그에 대한 경의를 표하기 위해 어느 화면에 그의 책 『시뮬라크르와 시뮬라시옹』을 슬쩍 집어넣었을 정도다.

그렇다면 왜 그렇게 실재와 가상의 구별이 어렵다고들 하는가? 후기구조주의 철학에 익숙지 않은 독자들은 실재와 가상을 구별하기 어렵다는 말에 심한 불쾌감을 표시한다. 우리 눈에 보이고 손으로 만질 수 있는 이 실체들과 손에 잡히지 않는 가상이 어떻게 같을 수 있느냐는 것이다. 그러나 우리는 이미 플라톤이 우리가 살고 있는 현상계가 이데아계의 그림자에 불과한 가상이라고 말했다는 것을 알고 있다. 또한 동양의 장자(莊子)도 나비의 꿈을 꾸는 내가 실체인가 아니면 장자의 꿈을 꾸는 나비가 실체인가 의심했다는 것을 알고 있다.

그것이 시뮬라시옹이라는 행동으로 확대되면 실재와 가상의 구분은 더욱 더 모호해진다. 만일 사람들이 어떤 반응을 보이는지 시험하기 위해 당신이 가짜로 은행강도짓을 한다고 생각해보자. 얼굴에 복면을 하고 권총을 들고 은행원을 협박하는 등모든 것을 완벽하게 진짜처럼 진행시킨다. 물론 철두철미 이것은 시뮬라시옹이다. 하지만 결과는? 경찰은 당신에게 실제로 총을 쏠 것이고, 은행의 어떤 고객은 기절하거나 심장마비로 사망할 수도 있다. 창구 직원은 실제로 당신에게 돈다발을 전달하기

도 할 것이다. 가상의 세계에 있으려 해도 당신은 어쩔 수 없이 다시 실재의 세계로 들어가게 된다. 모든 시뮬라시옹의 시도를 흡수하여 그것을 다시 현실 속으로 보내는 것이 실재의 기능 중 하나다. 중요한 것은 마치 앨리스가 단단한 거울면을 부드럽게 넘어가듯이 실재와 가상 사이에는 이런 손쉬운 넘나듦이 있다는 것이다. 실재와 가상 사이의 거울은 어쩌면 우리가 생각하듯 그렇게 단단한 유리가 아닌지 모른다.

거울의 이쪽 저쪽이 헷갈려지는 이런 역전(逆轉)성을 설명하기 위해 보드리야르는 우선 '나머지(remainder)'라는 단어의 고찰에서부터 시작한다. 초등학교 저학년 때 배우는 나눗셈에서 어떤 수는 딱 떨어지게 나뉘지 않고 나머지가 남는다. 치약을 아무리 깨끗이 짜서 쓰려고 해도 언제나 다 쓰고 나면 나머지가 남는다. 나머지란 무엇인가?

우리는 어느 장소에서 모든 것을 들어내면 아무것도 남지 않는다고 생각한다. 그러나 이것은 틀린 말이다. '모든 것(everything)'과 '아무것(nothing)' 사이에는 등식이 성립하지 않을뿐더러, 나머지를 다 뺀다는 것도 완전한 오류이기 때문이다. 나머지가 없다는 이야기가 아니라, '나머지는 자율적인 실재를 갖고 있지 않다'는 이야기다. 그것은 언제나 '무엇인가의 나머지'다.

우리의 언어에서 모든 단어는 반대말을 가지고 있다. 왼쪽의 반대말은 오른쪽, 같음의 반대말은 다름, 다수의 반대말은 소수, 광인(狂人)의 반대말은 정상인, 이런 식이다. 그런데 유일하

게 '나머지'의 반대말은 없다. 합계와 나머지? 그것은 말이 안 되고, 덧셈과 나머지? 뺄셈과 나머지? 계산과 나머지? 모두 말이 안 된다.

그렇다면 '나머지'의 반대는 '나머지의 나머지'일 것이다. 회전적이고 가역적인 구조(turning and reversible structure)다. 마치 회전문처럼 되돌아와 다시 자기 자리로 돌아오는 구조라는 것이다. '나머지'라는 단어 이외의 어떤 구조에서도 이런 되돌아가기(reversion)나 끝없는 반복의 액자효과(mise-en-abyme)를 만들어 낼 수 없다. 분명하게 반대말이 있는 단어들에서는 이런 일이 있을 수 없다. 남성은 여성의 여성, 정상인은 광인의 광인, 오른쪽은 왼쪽의 왼쪽, 다 말이 안 된다.

'액자효과'란 소설 속에 또 소설이 들어 있는 소설 기법을 액자소설이라고 말할 때의 그 액자효과다. mise-en-abyme에서 abyme은 '심연'이라는 뜻 외에 문장(紋章) 가운데 방패꼴 모양이라는 뜻도 있다. 서양 귀족들의 가문을 나타내는 로고인 문장에는 한중간에 방패꼴 모양이 들어 있는데, 이 방패꼴 안에는 문장 전체의 그림이 다시 반복되어 있다. 만일 그 방패꼴 안에 또 다른 방패꼴이 들어 있고, 또 그 방패꼴 안에 또 다른 방패꼴이 들어 있고, 이런 식으로 계속된다면 하나의 그림은 영원히 똑같은 분신으로 한없이 증식되어 내려갈 것이다.

나머지의 '나머지'라는 그 가역적인 구조는 거울 이미지와 꼭 닮았다. '나머지의 나머지'가 나머지의 반대말이듯이, '거울상의

거울상'이 거울상의 반대말이다. 여하튼 실재와 이미지 사이, 나머지와 그 반대 사이의 구조적인 경계선, 의미의 분할선은 불분명하게 되었다. 더 이상 각각의 고정된 위치는 없다. 실재는 이미지에게 자리를 내주기 위해 사라지고, 이미지는 실재에게 자리를 내주기 위해 사라진다. 무엇이 다른 것의 나머지인가를 결정하기 어려운 것이 시뮬라시옹 단계의 특징이다. 단순히 두 대립항이 역전되어 나머지의 지위가 높아지는 정도가 아니라 모든 구조, 모든 대립이 불안정하게 흔들리기 시작하는 것이다.

　나머지의 반대말이 없다는 것은 나머지를 도저히 없앨 수 없다는 이야기다. 아무리 깨끗이 청소해도 먼지는 남아 있다. 그렇다면 나머지가 있는 것이 사물의 본질이 아닐까? 오히려 하나도 남김없이 모든 것이 동일한 것으로 수렴되었을 때, 그것이 위험한 상태일 것이다. 하나의 체계가 모든 것을 삼켜 버려 완전히 동질적으로 된 체계는 거울상과 실체가 완전히 밀착하여 더 이상 거울에 상이 뜨지 않는 무서운 우주와도 같을 것이다.

　사회학자인 보드리야르는 불법 이민자나 사회적 낙오자들의 문제를 나머지 이론에 적용시켜 본다. 미국에서는 멕시코의 불법 이민자들을 끊임없이 추방하고 있고, 프랑스는 2010년에 수많은 집시들을 루마니아로 강제 추방한 바 있다. 그들을 '사회화되지 않은 사람', '나머지', 찌꺼기로 생각한다는 것이 전제로 깔려 있는 것이다. 그러나 사회라는 기계는 이 나머지 덕분에 재충전되고 새로운 에너지를 찾는다. 만일 모든 것이 스펀지처럼

흡수되어 모든 사람이 다 사회화되었을 때 사회라는 기계는 멈추고, 역동성은 역전되어 사회 시스템 전체가 나머지, 즉 찌꺼기가 될 것이라고 보드리야르는 경고한다. 아무것도 남아 있지 않을 때, 전체 합계는 나머지 쪽으로 몸을 돌려 스스로 나머지가 되기 때문이다. 다양성을 옹호하는 변론으로 이보다 더 좋은 논거는 없을 것이다.

모든 가짜는 시뮬라크르

플라톤에게 시뮬라크르는 이데아와 닮지 않은 허상을 의미했다. 현대에 와서 시뮬라크르는 원본 없는 이미지를 뜻한다. 현대의 시뮬라크르 이론이 들뢰즈에게서 시작된 것이라 하더라도 보드리야르의 시뮬라크르 개념은 들뢰즈의 그것과는 많이 다르다. 보드리야르에게 시뮬라크르는 무엇인가?

우선 그는 오늘날 우리 사회에는 더 이상 실재(the real)라는 것이 없다는 생각에서 출발한다. 오늘날의 실재는 실제적인 실재가 아니라 조작(操作, operation)의 결과일 뿐이다. 그러므로 현대의 실재는 하이퍼리얼이다. 하이퍼리얼이란 구체적 세계가 아닌 초월적 공간 안에서 모델(원형, 원본)들의 조합으로 합성된 다양한 생산물이다.

모든 언어는 그것이 뜻하는 지시대상이 있게 마련인데, 오늘

날의 언어에는 지시대상이 없다. 겉껍데기의 기표만 있을 뿐 기의가 사라진 시대다. 실체가 없이 인위적인 가짜만이 지배하는 시대다. 시뮬라시옹의 시대인 것이다. 더 이상 모방, 복제, 패러디를 하는 것이 아니라 실재를 없애고 그것을 기호로 대체하는 것이다. 원래 기호란 실재를 모방하는 것인데, 실재는 사라지고 기호만이 그 실재를 대신하고 있다.

실재가 없어지면 실재에 대한 노스탤지어가 강렬하게 대두된다. 진품성(authenticity)이나 진짜에 대해 과도한 관심이 생겨나고, 체험의 가치가 부풀려지며, 강박적으로 실체를 되살리려 애쓴다. 대가족과 친척들이 모여 추석이나 설을 지내던 전통적 관습이 사라진 오늘날 사람들은 그 풍습을 되살리려 안간힘을 쓴다. 그러나 그래 보았자 그들이 어린 시절에 느꼈던 따뜻한 가족적 가치는 간데없고 고속도로 차 안에서의 지루한 정체, 혹은 어쩐지 아쉬움이 남는 소통의 부재만을 확인할 뿐이다. 하이퍼리얼이다.

원래의 장소에서 떼어낸 문화재를 박물관 안에 전시하는 것도 물론 인위적인 가짜여서 시뮬라크르다. 그러나 원형을 되살린답시고 그것을 박물관에서 다시 끄집어내어(demuseumification) 원래의 자리에 되돌리는 것은 이중의 가짜, 이중의 시뮬라크르다. 보드리야르는 뉴욕에 반출되었던 생미셸 드 퀴사(Saint-Michel de Cuixa) 수도원의 회랑을 다시 철거해 피레네산맥의 원래 수도원 자리에 되돌려 설치한 것을 예로 들었다. 수도원 회랑의 장식 기

둥머리(cornice)가 해외로 반출되어 뉴욕에 자리 잡게 된 것은 물론 자본주의적 집중의 논리에 따른 인위적인 행동이다. 그러나 그것들을 다시 반출하여 원위치로 되돌린다는 것은 더욱 더 심한 인위성이다. 한 단계 높은 또 다른 형태의 인위성이고, 그야말로 완전히 한 바퀴를 돌아 다시 '실재'에 접근한 시뮬라크르인 것이다. 그 수도원의 회랑은 그 가짜 환경 속에서 뉴욕에 그냥 머물러 있어야 했다. 그랬다면 그것은 최소한 아무도 속이지 않았을 것이다. 그러나 이것을 다시 본국으로 되돌아가게 하는 것은 마치 아무것도 일어나지 않았다는 듯이 행동하는 것이고, 회고적 환각 속에 빠져드는 것이어서 또 하나의 사기를 더 추가하는 것이다.

우리의 복원된 경복궁 건물과 광화문을 생각해 본다. 헐린 건물은 옛 조선총독부 건물이기만 한 것이 아니라 건국의 산실인 중앙청이었고, 6·25전쟁에서 공산주의 세력을 몰아낸 인천상륙작전의 상징이기도 했다. 중앙청을 헐어 낸 자리에 복원된 경복궁 건물 앞에서 태극기를 올리는 9·28 수복 기념행사는 한없이 어설퍼 보였다. 중앙청 건물의 철거로 식민지 역사를 지워 버렸는지는 몰라도, 식민지 역사와 함께 건국의 역사, 전쟁의 역사도 역시 지워졌다.

한글 현판과 콘크리트 구조의 두 번째 광화문은 최소한 가짜의 구조물이라는 정직성은 갖고 있었다. 그것은 아무리 돌아가려 해 보았자 과거로 되돌아갈 수는 없다는 겸허함의 표현이기

도 했다. 그러나 송판에 금이 가서 말썽이 되고 있는, '문화광(門化光)'이라고 한자로 쓰인 새 광화문의 현판은 원래의 오리지널도 아니고, 당대의 역사를 반영한 것도 아니며, 그냥 글자 그대로 가짜의 시뮬라크르일 뿐이다.

보드리야르는 대학도 시뮬라크르로 규정한다. 교육자와 피교육자 사이에 이루어지는 지식과 문화의 교환은 씁쓸함과 무관심의 교환에 다름 아니다. 형식적인 학업 이수 후에 받는 졸업장은 상응하는 학업도, 지식의 등가물도 없는 빈껍데기의 가치다. 그것은 마치 유동자본처럼 계속 증식하며 유통되다가 마침내 완전히 휴지조각이 될 것이다. 그러나 그건 별로 중요하지 않다. 유통된다는 것 자체가 가치의 사회적 지평을 만들어 내기 때문이다. 사용가치, 교환가치가 없어지더라도 그 '유령 가치'의 존재감은 더욱 더 커질 것이다. 대학은 '학업'의 시뮬라크르가 '학위'의 시뮬라크르와 교환되고 있는 장소다.

1968년 5월혁명 이후 대중화된 프랑스 대학사회에 대한 진단인데, 우리의 대학이라고 해서 과히 틀린 얘기는 아닐 것이다.

8

비트코인과 시뮬라크르

권력분산이니 수평적 평등이니 하는 말들은
어쩌면 사람들을 속이는 또 하나의 미혹일 수 있다.
수평적 평등의 세계는 결코 오지 않았고,
오늘날 사람들은 더 심하게 권력의 노예가 되었다. (330쪽)

비트코인을 비교적 초기에 경험하다

아 직 일반인들이 비트코인이니 랜섬웨어니 하는 말을 잘
모르던 몇 년 전에 나는 비교적 일찍 비트코인을 경험했
다. 어느 날 원고작업을 하기 위해 컴퓨터를 켜고 파일을 클릭하
는 순간 갑자기 모든 파일의 확장자가 crypt로 바뀌면서 컴퓨터
안의 모든 문서와 이미지 데이터가 사라져 버린 것이다. 드롭박
스에 저장해 놓은 데이터도 예외가 아니었다. 확인하느라 새 파
일을 누르는 순간마다 도미노처럼 확장자가 크립트로 바뀌는 것
을 보면서 나는 마치 서양 교회당의 지하 납골당(crypt는 지하 납골당
이라는 의미. 그리고 우리가 '암호화폐'라고 번역하는 영어 단어는 cryptocurrency이
다)에라도 들어간 듯 서늘한 두려움에 온몸이 덜덜 떨렸다. 해킹
프로그램 랜섬웨어의 공격을 받은 것이다.

알림판에는, '당신의 계정이 암호에 걸려 데이터가 차단되었

으니, 2비트코인(BTC)을 지불하면 암호를 풀어 주겠다'는 내용이 떴다. 비트코인이라는 가상화폐가 있다는 것을 신문 어디선가 본 기억이 났다. 은행을 통하지 않기 때문에 마약 거래나 인질의 몸값 같은 범죄행위에 악용되는 경우가 많다는 이야기도 생각이 났다. 과연 범죄에 비트코인을 사용하는구나, 라고 생각하며, 그러나 '2'라는 단순한 숫자에 안도했다. 별것 아니라는 인상이 들었기 때문이다. 그러나 1 BTC가 값이 1천 달러라는 업체의 말을 듣고는 깜짝 놀랐다.

200만 원 넘게 랜섬을 지불하고 데이터를 복구해야 할지, 잠시 갈등했다. 하지만 내게 데이터는 거의 생명과 같이 소중했으므로 결국 2 BTC를 지불하고 데이터를 다시 살려 냈다. 이 가상의 전자화폐가 투자 대상이 되리라고는 그때는 상상도 하지 못했다.

백만 원도 비싸다고 생각했던 비트코인의 가치가 2018년 12월에는 1 BTC에 2천만 원까지로 올라 거의 20배가 되었다. 2 BTC만 사 놨어도 지금 몇천만 원의 돈을 벌었을 텐데.

화폐의 역사

비트코인 열풍은 화폐란 무엇인가를 생각하게 한다. 먼 옛날 고대인들에게는 당연히 화폐가 없었다. 그들은 자기에게 남는 곡식을 다른 사람의 가축과 교환하여 자신에게 부족한 것을 채우는 식의 물물교환을 했다. 9천 년 전 이집트의 기록에 물물교환의 흔적이 남아 있다고 한다. 지금과 비슷한 작은 동전이 주조된 것은 기원전 1100년경 중국에서였다. 곡식이나 소 같은 물물교환의 물건들을 동(구리)으로 작게 주조한 복제품이었다. 비슷한 시기 인도양 해안지대에서는 자패(紫貝)라는 조개껍질이 화폐로 사용되었다. 왕에 의해 국가 단위로 주화가 주조된 것은 기원전 600년경 지금의 터키 지역에서였다.

예수 탄생 이후(AD) 시대로 넘어와 13세기(1250년대)가 되면 이미 피렌체에서 주조된 주화 '플로린'이 유럽 전체에서 통용되고

있었다. 종이화폐도 이즈음에 도입되었다. 최초로 은행에서 지폐를 발행하기 시작한 나라는 1661년의 스웨덴이었다. 지폐는 기업의 발전에 결정적 영향을 미쳤다. 금이나 은 같은 광물에 의존하지 않고도 대량으로 만들어 낼 수 있었기 때문이다.

그럼 한국은? 고려시대에 송나라에 유학을 다녀온 대각국사 의천이 건의하여 1102년에 해동통보, 삼한통보, 삼한중보 등의 동전을 만들었다. 그러나 지속적으로 유통되지는 못한 듯하다. 조선시대 중기까지 한국은 화폐 없는 사회였다. 화폐가 없었다는 것은 경제활동이 활발하지 못했다는 의미다. 숙종 때인 1678년에 와서야 상평통보를 만들었지만, 이 역시 화폐의 기능을 제대로 하지 못했다. 현대식 화폐가 등장한 것은 조선 말기. 결국 우리가 화폐를 제대로 사용하기 시작한 것은 19세기 말~20세기 초의 근대 이후라고 보아야 할 것이다.

근대적 화폐가 도입된 지 불과 백수십 년밖에 되지 않았는데, 현재 한국은 글로벌 가상화폐 시장에서 전체 거래량의 10퍼센트를 차지하고 있다. 한국의 GDP가 전 세계 경제 규모에서 차지하는 비중은 1퍼센트 선인데 한국인들은 그 10배 이상의 역량을 가상화폐 분야에서 펼치고 있는 셈이다.

지폐도 처음에는 가상화폐였다

동화 속에 흔히 나오는 '금화 한 닢' 등의 말에서 알 수 있듯이 중세대의 화폐는 금, 은, 동으로 만들어진 실체적 광물질이었다. 눈으로 보이고 손으로 만져지는 실물일 뿐만 아니라, 금이나 은 자체가 귀한 금속이어서 다른 모든 상품처럼 그것들도 실질적 가치만큼의 가치가 있었다. 즉, 금화는 금의 가치만큼, 은화는 은의 가치만큼 값이 매겨져 있었다. 그런데 실제 물질로 이루어졌기 때문에 유통 과정에서 물리적 가치의 하락이 일어났다. 즉, 처음 나왔을 때는 순수하고 때 묻지 않아 '좋은' 화폐였던 금화가 많이 사용할수록 닳아 빠지고 마모되어 '나쁜' 화폐가 되었다. 좋은 새 주화와 마모된 나쁜 통화 사이에 필연적으로 간극이 생겨, 거기서 환전차액이 발생하였다.

그래서 일찍이 상업이 발달한 국가들은 이른바 '은행화폐'라

고 하는 새로운 형태의 지폐를 발행하였다. 주화가 통용되던 시대에 나온 지폐는 지금의 가상화폐만큼이나 충격적인 것이었다. 그것은 정확히 조폐국 기준에 따라서 가치가 정해지는, 즉 사용에 의해 가치가 저하되지 않는 화폐였다. 하지만 바로 그렇기 때문에 그 화폐는 물질로 구현될 수 없었으며, 오로지 가상의 기준치로서만 존재했다. 더 정확히 말하면 그것은, 어떤 특정한 상인이 은행에 제시하면 은행이 그에게 일정한 액수를 지불한다는, 은행과 개인 사이의 약정이었다. 이렇게 해서 종잇장에 불과해 그 자체로는 아무런 가치가 없던 지폐가 화폐의 지위에 오르게 되었다. 그러니까 지폐도 처음에 나왔을 때는 가상화폐였다.

이처럼, '좋은' 화폐이지만 단지 가상의 것일 뿐인 지폐와, 마모되지만 실질적으로 존재하는 '나쁜' 금화로 이원화되는 과정에서 '실질화폐는 하나의 상품이 되었다'. 즉, 내 손에 쥐고 있는 이 금화는 마모될 수 있기 때문에 그만큼의 가치가 있으며, 그 자체로 '진정한' 가치를 갖고 있었다.

그러나 당시의 지폐는 아직 오늘날 우리가 알고 있는 것과 같은 지폐는 아니었다. 그것은 다만 '어떤 특정 수취인의 서명에 직증(直證)적으로 연결되어' 있을 뿐이었다. 즉, 특정 이름의 개별 상인에게 은행이 금을 지불할 것을 보증하는 금융적 약속이었다. 오늘날과 같은 지폐에 도달하기 위해서는 이 직증적 약속이 비인격화되어야만 했다. 다시 말하면 종잇장에 쓰인 대로 구체적인 날짜에 특정한 사람에게만 지불하는 것이 아니라, 그 종이

를 갖고 가는 모든 익명의 '지참자'에게 지폐에 적힌 액수의 금-등가물을 지불하겠다는 약속을 해야만 했다. 그리하여 마치 항구에 정박했던 배가 닻줄을 끊고 바다로 나아가듯, 구체적인 개인에 직접 연결되어 있던 화폐는 개인과의 연결을 끊고 익명의 바다로 나아가게 되었다.

그러나 익명의 '지참자'라고 해서 보편적 중립적 권리를 갖고 있는 것도 아니었다. 그것은 현대에도 마찬가지다. 거액의 돈을 현금으로 갖고 있는 사람은 범죄자 취급을 받기 십상이다. 또 거액의 수표를 바꾸기 위해 은행에 가는 사람은 자신이 얼마의 은행 잔고가 있는지 또는 어떤 사회적 지위를 가졌는지를 증명해야만 한다. 안 그러면 당장 은행원으로부터 의혹의 눈초리와 함께 범죄인 취급을 받으며 경찰에 신고될지도 모른다.

태생적으로 국민을 통제하는 기구인 국가는 익명성을 매우 불순하게 생각한다. 태생적으로 국가에 저항하는 개인들은 모든 종류의 익명성 속에서 매우 편안함을 느낀다. 작금의 비트코인 열풍에는 익명성에 대한 개인의 욕구와 그를 규제하려는 정부의 대립이라는 무의식적 측면도 있다고 생각한다.

금, 은, 동의 실체적 광물질에서 한낱 종잇장으로 된 가상의 지폐로 넘어간 것처럼, 이제 손으로 만지고 눈으로 볼 수 있는 경험적 사물인 지폐가 눈에 보이지 않고 손으로 만질 수도 없는 가상의 암호화폐로 넘어가는 단계를 우리는 지금 목도하고 있다.

비트코인과 블록체인

비트코인이라는 새로운 전자화폐가 세상에 나온 것은 2009년 1월 나카모토 사토시라는 사람에 의해서였다(이 사람의 정체는 아직도 밝혀지지 않았다). 스티브 잡스가 인류의 생활방식을 완전히 바꿔 놓은 신개념의 아이폰을 출시한 지 딱 2년 만이었다. 이 화폐는 완벽하게 탈중앙화(decentralized)하여 익명의 일대일(P2P, peer to peer) 거래를 통해 작동되므로 해킹이 불가능하고, 개인정보가 필요 없으며, 거래의 투명성이 완벽하게 보장되는 통화 시스템이라고 나카모토는 말했다.

그는 '블록체인'이라는 기술을 응용해 비트코인을 만들었다. 블록(block)이란 원래 '연속된 데이터를 저장하는 일정 길이의 비트 단위(sequence of bits)'를 뜻하는 컴퓨터 용어다. 제어 프로그램의 연산 시간을 단축하고, 데이터 흐름의 조작 속도를 높이기 위해

일정 부분의 데이터를 한 덩어리로 묶는 것이다. 문서작업을 할 때 우리는 파일의 한 부분을 삭제하거나 이동하기 위해 그 부분을 한꺼번에 역상으로 '블록 설정'을 하는데, 이때의 블록이 아마도 가장 단순한 형태의 블록 개념일 것이다.

가상화폐 시스템은 'A가 B에게 비트코인 몇 개를 줬고, 다시 B는 C에게 이 비트코인을 주었다'는 식의 개인 금전거래 내역을 시간 순으로 블록에 저장한다. 이 블록들을 사슬처럼 엮어 띠를 만들고, 이 체인을 순식간에 복제하여 수많은 컴퓨터에 동시저장하는 것이 바로 블록체인 기법이다. 블록은 통상 10분 단위로 만들어진다.

한마디로 블록체인은 은행의 중앙서버에 모든 것을 기록하는 대신 인터넷으로 연결된 모든 참여자 개개인의 컴퓨터에 각기 복사본을 저장해 놓는 방식이다. 예전에 종잇장 위에 펜으로 써넣던 거래장부를 순식간에 수많은 사람들이 공유하도록 만든 시스템이다. 납작한 종이의 2차원적 거래장부와 다를 것이 없는데, 이것을 블록이라고 이름 지으니 갑자기 어떤 덩어리 또는 입방체 같은 3차원의 세계가 펼쳐지는 듯한 착시를 일으킨다. 과연 컴퓨터의 세계는 철두철미하게 가상의 세계다.

"온라인을 통해 일대일로 직접 전달되므로, 거래 과정에서 금융기관은 필요하지 않다"고 나카모토는 말했다. 그러니까 핵심은, 은행이 독점하던 거래장부의 분산 보관이다. 기존의 방식은 거래기록이 중앙서버 단 하나에 저장되어 모든 데이터가 중앙

집중되었으므로 보안이 취약하고, 또 서버 증설도 필요했다. 그러나 블록체인은 거래기록을 네트워크 참여자에게 분산저장하여 수많은 복사본이 생겨나므로 해킹이나 조작이 불가능하고, 서버 증설 같은 대규모 비용도 불필요하다는 것이 나카모토의 주장이다.

이런 식으로 개개인들이 거래장부를 인터넷으로 공유하게 되면 은행이 독점해 온 중개인(middlemen)의 기능은 사라지게 된다. 아울러 거래 수수료도 사라지고, 거래 보증 기능도 물론 잃게 된다. 더 근원적으로는 과거에 독점적으로 갖고 있던 통화 발행의 권한마저 잃게 되므로 중앙은행의 권위 자체가 무너진다. 그러나 지금 현재 대부분의 가상화폐 거래자들이 일대일 거래가 아니라 거래소를 통한 3자 거래를 하고 있고, 거래소가 대형의 해킹도 당하고 있는 것을 보면, 이 체제가 완벽하게 안전하고 익명적이라는 나카모토의 주장은 그리 신빙성이 있어 보이지 않는다.

다만, 블록체인에 송금·결제 같은 단순거래뿐 아니라 선물(先物)거래 같은 복잡한 거래를 저장할 수도 있고, 금융만이 아니라 개인정보, 물류·유통, 부동산 소유권 이전 등의 다양한 데이터도 담을 수 있어서, 블록체인이 4차산업을 이끌 꿈의 기술이라는 것은 이론의 여지가 없는 듯하다.

비트코인과 포스트모던 철학

포스트모던 철학에 익숙한 사람들에게 가상화폐 현상은 너무나 낯익은 개념들이다. 실체에서 가상(假想)으로 향해 가는 트렌드라든가, 중심에 집중되었던 데이터를 분산시키는 탈중심화(decentralization) 현상, 또는 모든 요소들을 평등하게 생각하는 탈권위적 경향이 바로 그것이다. "블록체인은 정보의 비대칭성이 사라지기 때문에 거래 당사자 모두가 동등한 권한을 갖고 의사결정에 참여하는 분산형 네트워크 기술이다"라는 나카모토의 주장은 그대로 포스트모던 철학의 요약 설명문 같다. 비트코인 열풍은 지극히 포스트모던한 현상이다.

포스트모던이란 근대(모던)를 벗어난 '탈(脫)' 근대의 시대라는 뜻이다. 근대란 대략 데카르트(17세기) 이래 20세기 중반까지의 시대를 말하고, 20세기 중반 이후 현대까지를 포스트모던(탈근

대)이라고 한다. 그러나 근대의 뿌리는 실상 고대 그리스의 플라톤까지 거슬러 올라간다. 근대의 모든 기본 개념이 플라톤에서 연원하고 있기 때문이다.

근대와 포스트모던의 중요한 차이 중의 하나가 실재와 가상에 대한 인식이다. 근대는 실재의 시대였는데, 포스트모던은 가상의 시대이다. 가상현실(virtual reality, VR)이 우리 삶에 깊숙이 들어와 이미 실재를 압도하고 있는 상황이 그것을 잘 말해 주고 있다. VR 기기들은 오락과 스포츠만이 아니라 의료, 교육 등 여러 분야에서 이미 상용화되어 우리의 삶을 지배하고 있다. 가상의 잠수함을 타면 푸른 산호초 군락 위로 눈앞에서 물고기 떼가 지나가, 직접 작살을 던져 물고기를 잡을 수도 있고, 가상의 스키에 발을 올린 뒤 VR 안경을 쓰면 스키대에서 빠른 속도로 급하강 점프를 해볼 수도 있다. 유니버설 스튜디오에서 특수 안경을 쓰고 의자에 앉으면 해리 포터와 함께 빗자루를 타고 하늘을 날고, 호그와트의 드넓은 창공을 고속질주하기도 하며, 엄청난 크기의 용이 내뿜는 화염에 혼비백산하기도 한다.

거실 소파에 앉아 간편한 VR 안경 하나만 착용하고 가상현실을 마음껏 즐길 수 있는 프로그램도 많이 있다. '반 고흐의 방'이라는 프로그램을 선택하면 고흐의 그림 속을 마음대로 돌아다니고, 문으로 나가 방 옆의 화장실까지 들어가 볼 수 있다. 만일 누군가가 고성(古城)을 무대로 한 공포물을 이 프로그램으로 보다가 놀라 기절했다면 그건 가상의 현실일까 실재의 현실일

까? 이미 우리는 실재와 가상의 구분이 어려워진 세상 속에서 살고 있다. 이것이 바로 포스트모던 현상이다. 포스트모던 사회는 가상현실이 실체적 현실을 압도할 만큼 실재보다 가상이 더 중요하게 된 시대이다.

근대와 포스트모던 사이의 또 하나의 차이점은 중심과 탈중심이다. 근대는 하나의 강력한 중심과 그에 종속된 주변부들로 이루어진 세계였다. 또는 단 하나의 권위 있는 동일자(同一者)에 모든 대상들이 종속되어 전체화를 이루고 있는 삼각형의 세계였다. 이때 권위 있는 중심 또는 최고 권위의 동일자가 바로 '실재(實在)'였다. 근대인들은 실재를 가장 중요시하고 거의 절대시했다. 그리고 가상은 아무런 가치도 없고 하찮은 것이라고 생각했다. 그러나 우리 현대인들은 실재와 가상을 차별하지 않으며, 어쩌면 가상에 더 큰 가치를 부여하고 있는지 모른다. 연예인들의 실재에 상관없이 그 가상의 이미지에 열광하는 우리의 대중문화가 바로 그 적나라한 증거이다. 탈권위와 가상 개념은 전혀 별개의 것으로 보이지만 실은 이처럼 하나의 개념으로 수렴된다.

플라톤과 시뮬라크르

근대의 '실재' 개념은 플라톤의 것이다. 근대사상이 플라톤에서 연원한다는 말의 의미가 바로 그것이다. 우리는 눈으로 보고 손으로 만질 수 있는 우리 주위의 물건들을 견고한 실재라고 믿고 있는데, 플라톤은 그것들이 모두 한갓 그림자에 불과한 환영(幻影)이라고 말한다. 그것들은 저 높은 세계에 있는 해당 이데아(idea)의 복제품일 뿐이라는 것이다. 그러니까 세상에는 수많은 침대들이 있지만 침대의 이데아는 오직 하나가 있을 뿐, 세상의 모든 침대들은 그 이데아-침대의 그림자 혹은 복제품이다. 이것이 어렵게 느껴진다면 사물의 본질 또는 개념이 바로 플라톤의 이데아라고 생각하면 된다.

여하튼 플라톤은 이데아가 실재이고 우리의 감각의 대상인 실제 사물들은 한갓 허상, 그림자에 불과하다고 생각한다. 그래

서 이 실제 사물들을 현상 또는 가상(假象, appearance)이라고 불렀다(virtual의 假想이 아니라 주관적 환상이라는 의미의 假象이다). 이처럼 '실재'의 개념이 우리의 상식적 개념과 다르기 때문에 철학자들은 플라톤의 실재를 대문자 R로 써서 the Real로 표기한다.

실재와 가상, 그러니까 이데아와 감각적인 것 사이에는 유사성(resemblance)이 있다. 예를 들면 세상의 모든 사과들은 사과의 이데아와 형태가 유사하다. 물론 사과의 이데아와 완벽하게 똑같은 사과란 있을 수 없다. 이데아란 유일한 단 하나의 영원한 본질이기 때문이다. 우리의 감각으로 지각되는 현실 속의 사과는 비록 이데아에 비해 한 단계 낮은 열등한 존재이기는 하지만 그러나 이데아와 최대한 닮았다는 장점이 있다.

그런데 높은 곳에 있는 이데아를 닮지 않고, 자기와 비슷한 급수의 다른 사물들을 닮은 물건들이 있다. 예를 들어 나무에 열린 현실 속의 사과가 사과의 이데아를 닮은 제1급의 복제품이라면, 화가가 그것을 다시 모방하여 물감으로 그린 사과라든가, 조각가가 석고로 반죽하여 만든 사과, 또는 가정주부가 코바늘 뜨개로 둥그렇게 만든 사과 들은 모두 자연의 사과를 다시 한 번 복제한 가짜 사과들이다. 자연의 사과 자체가 이미 이데아의 그림자이거나 복제품인데, 이 사과를 또 모방한 두 번째의 사과는 그림자의 그림자여서 아무런 가치가 없다(고 플라톤은 생각한다). 가치가 없을 뿐만 아니라 유사함이라는 미끼로 사람들을 미혹하는 불길한 존재로 여겨진다. '사과'라는 영원한 이데아를 모방

하지 않고 다만 그 복제품의 겉모습만 조악하게 다시 한 번 모방한 복제의 복제이기 때문이라는 것이다.

이 '복제의 복제' 또는 '원본 없는 복제'가 바로 시뮬라크르다. 이데아와 현상 사이에는 닮음(유사성)이 있지만, 시뮬라크르들 사이에는 '서로 비슷함(상사, 相似, similitude)'만이 있다. '상사'로 번역한 similitude는 similar(비슷한)라는 형용사의 명사형이다. 그러니까 서로 비슷한 고만고만한 것들의 다수가 바로 simulacre다.

플라톤과 팝아트

O 데아를 원본(original)으로, 현상을 복제(copy)로 바꿔 놓으면 플라톤의 도식은 글자 그대로 팝아트의 이론이 된다. 마릴린 먼로나 체 게바라 같은 유명인들을 여러 색깔로 변형시킨 엔디 워홀의 그림들을 생각해 보자.

우선 제일 처음에 유일무이한 견고한 실재로서의 마오쩌둥(毛澤東)이라는 실제 인간, 즉 원본(original)이 있다. 이 원본을 사진으로 찍은 것이 최초의 복제품(copy)이다. 오리지널을 모방한 것이 카피이므로, 원본과 그 사진 사이에는 유사성이 있다. 머리 색깔, 얼굴 색깔, 옷 색깔이 모두 비슷하다. 그런데 워홀은 그 최초의 복제품에 여러 가지 색깔을 입혀 실크스크린으로 다양한 판본을 찍어 냈다. 복제의 복제인 것이다. 이것이 바로 시뮬라크르다. 이것들은 원본과 아무 관계가 없다. 마오쩌둥의 얼굴이 언

제 빨강, 노랑, 초록이었던가. 시뮬라크르들 자기들끼리만 서로 비슷하게(상사) 한없이 비슷한 모양으로 무수한 복제품을 증식시키고 있을 뿐이다.

원본과 복제의 관계는 권위의 문제로까지 이어진다. 원본이 절대적인 권위를 갖고 있다고 생각하면 그 복제품들은 당연히 가치가 떨어질 것이기 때문이다. 플라톤의 도식에는 엄격한 위계가 있었다.

그러나 시뮬라크르들 사이에는 위계의 높낮이가 없고, 방향의 좌우가 없다. 보라색 얼굴의 마오쩌둥을 초록색 얼굴 옆에 놓아도 좋고, 빨간색 얼굴의 마오쩌둥을 오렌지색 얼굴의 마오쩌둥 옆에 놓아도 좋다. 초록 얼굴이 빨강 얼굴보다 더 위에 있어야 할 이유도 없고 그 반대가 될 이유도 없다. 왼쪽과 오른쪽으로 무한한 가역성이 있고, 위와 아래로 얼마든지 높낮이가 변형될 수 있는 것, 이것이 시뮬라크르의 특징이다. 시뮬라크르는 원본의 권위를 부정한다. 여기서 탈중심, 탈권위의 개념들이 도출된 것은 당연한 일이었다. 시뮬라크르는 위계질서의 파괴, 권위의 파괴를 가져온다.

플라톤 사상의 극복이 포스트모던의 핵심

국에서 팝아트가 기세를 올리던 1960~70년대에 푸코, 들뢰즈 등 포스트모던 철학자들은 팝아트에 대한 존경심과 경의를 감추지 않았다. 플라톤은 원본 없는 복제인 시뮬라크르들을 사갈시(蛇蝎視)하고, 아무 가치가 없는 것으로 무시했을 뿐만 아니라, 아주 불길한 것으로 치부했는데, 포스트모던 철학자들은 시뮬라크르들의 다양성이야말로 실재보다 더 가치 있고, 더 아름답고, 더 역동적이라고 했다. 그들이 내세운 구호가 탈중심(decentralization)과 수평적 다양성이었다. 플라톤의 중앙집권적 사상을 전복(顚覆)해야만 서구철학이 근대를 극복하고 탈근대의 시대로 진입할 수 있다고 그들은 주장했다.

그러니까 포지티브한 면에서나 네거티브한 면에서나 팝아트에 끼친 플라톤의 영향은 매우 근본적이다. 우선 시뮬라크르의

개념 자체가 플라톤의 것이고, 이데아와 현상이라는 플라톤의 도식 자체가 원본과 복제라는 포스트모던 미학과 그대로 일치한다. 이것이 포지티브한 면이라면, 이미지의 이미지인 시뮬라크르에 가치를 부여하느냐 아니냐에 대한 근본적인 견해 차이는 두 사상을 정반대로 갈라놓는 핵심적이면서도 네거티브한 관계이다. 그런 점에서 플라톤은 근대철학의 원조이며, 또 역설적으로 포스트모던 철학의 원조이기도 하다.

포스트모던 철학의 금융 버전인 가상화폐

지금 우리 눈앞에서 전개되고 있는 가상화폐는 포스트모던의 금융적 버전이라 할 만하다. 원시시대의 물물교환에서부터 비트코인이 화폐로 등장한 2009년에 이르기까지 인류의 역사는 사실상 원시적 개별 인간들을 국가라는 제도의 틀속에 가두어 간 역사였다. 화폐에 권위와 가치를 부여해 주는 중앙집권적 정부가 있어야만 화폐가 기능을 할 수 있기 때문이다.

복잡하게 발달한 은행을 매개로 거래와 교환을 하기에 이른 인류는 이제 다시 개인 대 개인(P2P)의 원시적 교환방식으로 돌아가려 하는 것 같다. 긴 세월을 거쳐 한 바퀴 빙 돌아 다시 원점으로 되돌아간 듯하지만, 그러나 물론 원시로의 회귀는 아니고 일반인은 이해도 하지 못할 복잡하고 어려운 수식의 전자계산을 통한 과거회귀이다. 일반인은 이해도 하지 못할 난해한 세

계라는 점에서 권력분산이니 수평적 평등이니 하는 말들은 어쩌면 사람들을 속이는 또 하나의 미혹일 수 있다. 포스트모던 철학자들이 그렇게 구가하던 수평적 평등의 세계는 결코 오지 않았고, 오늘날 사람들은 더 심하게 권력의 노예가 되었듯이 말이다. ₿

시뮬라크르의 시대

그리트 자신은 자기 작품과 팝아트의 연관성을 부인했다. 마치 전통 회화처럼 대상을 사실적으로 묘사한 그의 그림은 누가 보아도 앤디 워홀의 실크스크린 작업과는 상관이 없어 보였다. 그러나 상관없음은 외관에 불과하다. 상사(相似) 개념의 매개를 통해 그는 팝아트의 정신적인 아버지라고 해도 좋을 만큼 팝아트와의 밀접한 연관성을 노정한다.

푸코도 마그리트 자신도 시뮬라크르라는 단어는 한 번도 입에 올리지 않았다. 다만 유사(類似)와 반대되는 개념으로서의 상사를 거듭해서 강조했을 뿐이다. 마그리트의 그림을 분석한 글에서 푸코는 한 번도 마그리트의 그림과 팝아트의 연관성을 언급한 적이 없다. 다만 『이것은 파이프가 아니다』를 끝내는 문장에서 '캠벨'이라는 단어를 네 번 반복했을 뿐이다. 문맥과 동떨어진 이 네 마디는 마그리트와 팝아트의 관계를 암시하기에 충분한 단어였다.

우리는 그 밀접한 관계가 상사의 개념에서 비롯되었음을 직

감했다. 마침 들뢰즈도 『차이와 반복』에서 '팝아트의 경우'라는 한마디를 괄호 속에 불쑥 집어넣는 것으로 팝아트에 대한 경의를 표하고 있었다. 두 철학자가 무심을 가장하며 슬쩍 던진 '캠벨'과 '팝아트'라는 단어를 공통분모 삼아 우리는 플라톤의 이데아론으로 거슬러 올라갔고, 플라톤주의의 전복을 외친 들뢰즈의 차이 이론을 되짚어 보았다. 푸코와 마그리트가 말한 상사는 들뢰즈의 시뮬라크르였던 것이다.

푸코와 들뢰즈가 그토록 열광하고 찬양했던 밝고 역동적인 시뮬라크르는 10여 년의 시차를 두고 보드리야르에 오면 아주 어둡고도 비관적인 불길한 허무주의가 된다. 우리는 오늘날 이 두 흐름이 공존하는 것을 확인할 수 있다. 마릴린 먼로니 엘리자베스 테일러 같은 대중적 아이콘을 복제한 앤디 워홀의 그림이 경매시장에서 천정부지의 가격으로 팔리고 있고, 무라카미 다카시(村上隆)나 요시토모 나라(奈良美智) 같은 세계적 아티스트의 그림이 모두 애니메이션 캐릭터를 소재로 하고 있는 현상은 1960년대의 팝아트가 아직도 계속되고 있음을 말해 준다.

그러나 또 한편, 일련의 SF 영화들이 반복적으로 다루는 '현실과 꿈', '실재와 가상' 등의 주제는 시뮬라크르의 무서운 힘에 대한 인간의 공포를 보여 준다. 현실과 상상의 경계선이 모호한 영화, 소설, 미술 작품들에서 우리는 우리가 살고 있는 세계가 실재의 세계가 아닐지 모른다는 짙은 불안감을 읽을 수 있다. 거울은 더 이상 충실하게 대상을 반영하지 않고, 무수하게 똑같

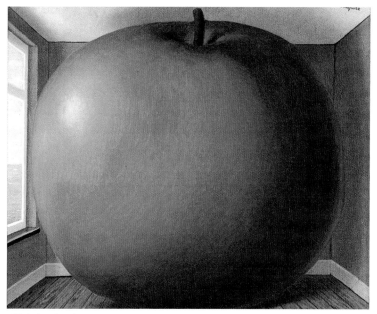

<청강실>, 마그리트, 1952
마그리트는 낯익은 물체를 뜻하지 않은 장소에 놓음으로써 꿈속에서나 이루어질 법한 화면을 구성하고 있다. 이는 심리적 충격뿐 아니라, 보는 사람의 마음속 깊이 잠재돼 있는 무의식의 세계를 해방시키는 역할을 한다.

은 모양의 인간 분신들이 세상에 가득 들어차 있으며, 시간은 가역적으로 혹은 평행적으로 마구 휘어 3차원만이 아니라 4차원의 세계가 있을지도 모른다는 것을 강력하게 암시하고 있다. 단순한 과학적 상상력의 재미를 넘어서 이런 주제는 우리의 발밑이 꺼져 들어가는 듯한 심한 불안감을 야기한다. 그런 세계는 결국 죽음의 세계일 것이기 때문이다. 사(四)차원은 사(死)차원인가?

〈개인적 가치〉, 마그리트, 1951-52

침대 위에 놓인 머리빗은 너무나 커서 침대가 장난감 침대처럼 보인다. 머리빗과 세숫비
누, 그리고 면도솔 등이 너무 크기도 하지만, 이것들의 조합 자체가 도무지 상식적으로 이
해할 수 없다. 마룻바닥에 깔린 2장의 부분카펫 위에 커다란 와인잔과 역시 커다란 세숫
비누가 거대한 성냥개비와 함께 놓여야 할 이유가 무엇이란 말인가? 그리고 3면의 벽은
온통 흰 구름이 둥실 떠 있는 푸른 하늘이어서 갑자기 이 장면은 하늘을 나는 마룻바닥
처럼 보인다. 거울이 부착된 옷장의 거울 속도 푸른 하늘이고 보면, 아니, 이 옷장도 나무
기둥틀만 있는 가짜 옷장이었단 말인가? 그러나 거울 속에 비친 비누와 커튼 그리고 마
룻바닥은 능청스럽게도 합리적이다. 일상적 사물들을 마치 충실한 미술학도처럼 그저
꼼꼼하게 재현했을 뿐인데 거기서 이렇게 엄청난 효과가 나오다니! 우리의 견고한 일상
성이 갑자기 와해되면서 모든 현실감을 상실하는 것 같지 않은가?

마그리트가 그림으로 형상화한 세계도 우리에게는 하나같이 낯선 세계다. 푸른색 사과를 실제의 사과와 똑같이 그렸지만 너무 커서 방 안을 가득 채운다든가, 머리빗이나 와인잔, 침대 같은 것을 사진처럼 똑같이 그렸지만 머리빗은 크게, 침대는 작게 하여 사물들의 비례를 교란한다든가, 또 머리빗과 와인잔이라는 어울리지 않는 사물들을 조합함으로써 기이한 효과를 자아내는 그림들이 그러하다. 여자의 나체를 가리고 있는 거울이 거울 뒤편 여자의 나체를 그대로 비추고 있다든가, 거울 앞에 뒷모습을 보이며 서 있는 남자의 영상이 거울 속에 역시 뒷모습으로 비친다든가, 불안하게 반복되는 거울 이미지의 주제들은 시뮬라크르 미학의 거울 강박증을 잘 보여 주고 있다. 예컨대 〈이중의 자화상〉이라는 사진작품이 그 대표적인 경우다.

원래 이젤 앞에서 그림을 그리는 화가 자신의 자화상이 있다. 이 자화상 안에서 화가는 왼쪽 탁자 위에 놓인 새알을 보며 붓으로 화폭에 그림을 그리는데, 모델과 달리 화폭 속에는 날개를 편 새의 그림이 그려져 있다. 이 그림의 제목은 〈통찰력〉이다. 그런데 이 화폭을 탁자 위에 올려놓고 화가는 그림 속과 똑같은 모습으로 화폭에 붓질을 하고 있는 사진이 있다. 이때 캔버스에는 사진의 사각 프레임, 사진 속 캔버스의 사각 프레임, 그리고 캔버스 속의 새 그림이 그려진 사각 프레임 등 모두 세 개의 프레임이 액자효과를 이루고 있다. 화폭 속의 화가와 사진기 앞의 화가가 똑같은 모습이므로 사진 안의 화가의 모습은 마

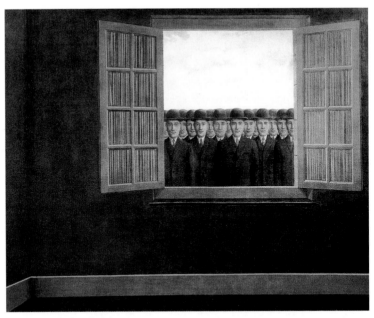

아무 장식도 없는 짙은 회색의 실내 벽면, 열린 창문 밖으로 짙게 구름이 덮여 있는 하늘, 짙은 검정색의 모자와 정장 차림의 수십, 수백 명의 똑같은 남자들, 한결같이 딱딱하고 어두운 그들의 표정. 전체적으로 어둡고 우울한 색조의 이 그림은 애드가 앨런 포의 분위기를 물씬 풍긴다. 아마도 마그리트는 포가 1845년 런던의 한 커피숍에 앉아 창밖의 대도시 군중을 바라보며 쓴 단편소설 「군중의 인간(The Man of the Crowd)」을 읽고 이 그림을 그렸는지도 모른다.

치 이중거울 앞의 상(像)처럼 반복되어 있다. 축구 장면이 두 번 차원을 달리해 그려져 있는 〈재현〉과 마찬가지로 여기서도 똑같은 장면이 두 번 반복된 것만으로 충분하다. 이 똑같은 장면이 거울상처럼 무수하게 반복될 것이라고 우리는 유추할 수 있기 때문이다.

〈포도 수확의 달〉은 또 어떤가. 화폭에는 짙은 회색의 실내 벽면이 그려져 있다. 화폭의 4분의 3쯤을 차지하는 창문이 화폭의 오른쪽 윗부분에서 양쪽으로 열려 있다. 창문 밖은 짙게 구름이 덮인 하늘, 그리고 수십, 수백 명일 것 같은 중절모 쓴 남자들이 똑같은 표정, 똑같은 키, 똑같은 옷차림으로 빼곡하게 줄지어 서 있다. 회색 하늘 아래 회색 창문을 통해 안을 들여다보고 있는 완전한 분신들. 시뮬라크르 미학의 분신의 주제를 이보다 더 잘 형상화한 그림이 또 있을까? 푸코는 팝아트적 의미에서 마그리트에게 열광했지만, 오히려 마그리트는 보드리야르적 시뮬라크르 이론에 더 부합하는 상상력을 펼치지 않았던가, 라는 것이 우리의 생각이다.

같은 이미지를 색색으로 변용시키는 앤디 워홀의 기법이 현대의 광고 이미지를 석권하고 있고, 상식을 벗어난 사물들의 조합이나 중절모 쓴 남자의 이미지가 광고에 자주 등장한다는 것은 그 이미지들이 오늘을 사는 사람들의 감수성에 가장 잘 부합함을 의미한다. 그러나 뒤돌아 서 있거나 아니면 얼굴이 무엇인가로 가려져 있거나 간에 하여튼 얼굴 없는 인간의 이미지가 광고의 소비자들에게 널리 호소력이 있다는 것은 무엇을 의미하는가? 주체의 상실은 이미 너무나 널리 회자되었다. 아마도 사람들은 뒤돌아 서서 쓸쓸한 4차원의 세계를 바라보고 있는 것은 아닐까? 들뢰즈가 말했듯이 현대는 과연 시뮬라크르의 시대다. 🦅

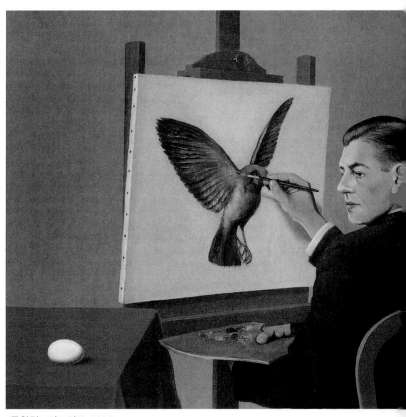

〈통찰력〉, 마그리트, 1936

탁자 위의 알이 화가의 시선과 손을 거치더니 한 마리 새가 되어 화폭 밖으로 비상하려고 한다. 이질적 공간들이 시간의 비약적인 흐름 속에서 놀랍게 맞물리고 중첩되고 있다.

〈이중의 자화상〉, 마그리트, 1936

왼쪽의 〈통찰력〉을 탁자 위에 올려놓고 화가가 그림 속과 똑같은 모습으로 화폭에 붓질을 하는 자세를 연출하여 찍은 사진이다. 화가는 마그리트고, 이 정확한 장면을 연출한 것도 마그리트지만, 사진을 찍은 사람은 물론 다른 사진작가다. 프레임 A 밖의 프레임 B, 다시 프레임 B 밖의 프레임 C, 세 개의 프레임이 존재한다. 여기서 끝일까? 다시 이 사진을 보는 나의 시선이 있다. 그리고 사진을 보는 나를 바라보는 다른 시선이 있다. 다시 우리를 보는 '보이지 않는 시선'이 또 있다. 안과 밖은 계속 허물어지면서 무한히 반복된다.

르네 마그리트
René Magritte
1898~1967

36쪽

이미지의 배반
The Treason of Images
1928/29, oil on canvas,
62.2×81cm
Los Angeles, County Museum

37쪽

두 개의 신비
The Two Mysteries
1966, oil on canvas, 65×80cm
courtesy Galerie Isy Brachot,
Brussels-Paris

38쪽

이것은 사과가 아니다
This Is Not an Apple
1964, oil on canvas, 142×100cm
courtesy Galerie Isy Brachot,
Brussels-Paris

39쪽

무제
Untitled
1926, oil on canvas, 26
Antwerp, Sylvio Perlst
Collection

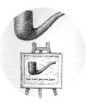

45쪽

대척점의 새벽
Daybreak on the Other Side
1966, drawing

46쪽

피레네 성
The Castle in the Pyrénées
1959, oil on canvas,200.3×145cm
Jerusalem, Israel Museum,
gift of Harry Torczyner

47쪽

바람의 목소리
The Voice of Winds
1928, oil on canvas
73×54cm
USA, private collection

84쪽

매혹자
The Seducer
1951, oil on canvas
50×60cm
private collection

절대적인 것을 찾아서
The Search for the Absolute
140, oil on canvas, 60×73cm
ussels, Ministère de la Commu-
ute française de Belg

86쪽

붉은 모델
The Red Model
1966, oil on canvas, 65×80cm
courtesy Galerie Isy Brachot,
Brussels-Paris

87쪽

꿈의 해석
The Key to Dreams
1930, oil on canvas
81×60cm
Paris, private collection

90쪽

대화의 기술
The Art of Conversation
1950, oil on canvas, 65×81cm
courtesy Galerie Isy Brachot,
Brussels-Paris

쪽

다를 향해 가는 남자
rsonnage marchant
rs l'horizon
28, oil on canvas, 62.2×81cm
s Angeles, County Museum

94쪽

원근법 I
Perspective I: Madame
Récamier David
1951, oil on canvas, 60×80cm
Ottawa, National Gallery of Canada

95쪽

원근법 II
Perspective II: Manet's Balcony
1964, oil on canvas, 142×100cm
courtesy Galerie Isy Brachot,
Brussels-Paris

98쪽

저무는 해
Evening Falls
1964, oil on canvas
162×130cm
Houston, The Menil Collection

99쪽

말의 활용
L'Usage de la parole
1936, oil on canvas, 54×73cm
Brussels, Royal Museums of Fine
Arts of Belgium

112쪽

재현
Representation
1962, oil on canvas

113쪽

데칼코마니
Décalcomanie
1966, oil on canvas
81×100cm
Collection Dr. Noem Perelman

122쪽

공포의 동반자
The Companions of F
1942, oil on canvas, 70.
Brussels, Brigitte & Vér
Salik Collection

123쪽

폭포
The Waterfall
1961, oil on canvas
81×100cm
private collection

124쪽

인간의 조건
The Human Condition
1935, oil on canvas
100×81cm
Geneva, Simon Spierer Collection

125쪽

망원경
The Field Glass
1963, oil on canvas
175.5×116cm
Houston, The Menil Collection

126쪽

여성-병
Woman-Bottle
1945, oil on glass
height 30cm
private collection

127쪽

위험한 관계
Dangerous Connection
1936, oil on canvas,
 gouache on paper, 41.3×29cm
private collection

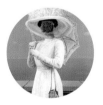

136쪽

대전(大戰)
The Great War
1964, oil on canvas
81×60cm
private collection

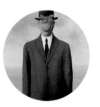

137쪽

사람의 아들
The Son of Man
1964, oil on canvas
116×89cm
private collection

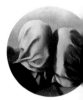

138쪽

연인들
The Lovers
1928, oil on canvas,
54.2×73cm,
Brussels, private colle

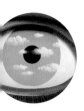

빌럼 클라스 헤다
Willem Claesz Heda
1596~1661

파울 클레
Paul Klee
1879~1940

바실리 칸딘스키
Wassily kandinsky
1866~1944

자크루이 다비드
Jacques-Louis David
1748~1825

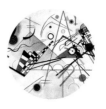

70쪽

정물
*Still Life with Gilt Goblet
(detail)*
1635, oil on panel, 88×113cm
Amsterdam, Rijksmuseum

75쪽

정거장
Station L112
1918, watercolor on paper mounted
on cardboard, 61×91.4cm
Bern, Kunstmuseum

80쪽

구성 VIII
Composition VIII
1923, oil on canvas, 140×201cm
New York, Solomon R.
Guggenheim Museum

94쪽

레카미에 부인
Portrait of Madame
1800, oil on canvas
173×243cm
Paris, Musée National

76쪽

아침 식사 시간의 명상
Contemplation at Breakfast
1925, watercolor, gouache and
pen on paper, 23.5×28.2cm
Berlin, Staatliche Museen

81쪽

다채로운 앙상블
Colorful Ensemble
1938, oil and coloring lacquer
on canvas, 116×89cm
Paris, Pompidou Centre

에두아르 마네
ans Holbein
197~1543

앤디 워홀
Andy Wahole
1928~1987

폴 세잔
Paul Cézanne
1839~1906

한스 홀바인
Hans Holbein
1497~1543

5쪽

131쪽

147쪽

161쪽

코니
e Balcony
68/69, oil on canvas
0×124.5cm
ris, Musée d'Orsay

100개의 캠벨 수프 깡통
100 Cambell's Soup Cans
1962, oil on canvas,
182.9×132.1cm
Buffallo, Albright-Knox Art Gallery

생트빅투아르산
Mont Sainte-Victoire
1904/06, oil on canvas
69.8×89.5cm
Paris, Musée d'Orsay

대사들
Las Meninas
1533, oil on canvas
207×209.5cm
London, National Gallery

255쪽

다이아몬드-먼지-구두
Dimond-Dust-Shoes
1980, synthetic polymer paint,
silkscreen ink and dimond dust
on canvas, 70×55cm
New York, Gagosian Gallery

빈센트 반 고흐
Willem Claesz Heda
1596~1661

디에고 벨라스케스
Diego Rodríguez de Silva
Velázquez 1599~1660

발레리오 아다미
Valerio Adami
1935~

라파엘로 산초
Raffaello Sanzio
1483~1520

206쪽

209쪽

234쪽

263쪽

아를의 침실
Vincent's Bed Room in Arles
1888, oil on canvas
57×74cm
Paris, Musée d'Orsay

라스 메니나스
Las Meninas
1656, oil on canvas
318×276cm
Madrid, Museo del Prado

불레즈의 초상
Portrait of Boulez
1988, lithography

작은 의자 위의
Madonna della Seg
c 1515, oil on panel, d
71cm
Firenze, Galleria Di Pa

234쪽

예술가
Artist
1975, lithography

시뮬라크르의 시대

발행일 초판 1쇄 발행 2019년 9월 2일
인쇄일 초판 2쇄 인쇄 2024년 4월 15일

지은이 박정자
펴낸이 안병훈
에디터 김세중
디자인 김정환
펴낸곳 도서출판 기파랑
등록 2004년 12월 27일 제300-2004-204호
주소 서울시 종로구 대학로8가길 56(동숭동 1-49) 동숭빌딩 301호
전화 02)763-8996편집부 02)3288-0077영업마케팅부
팩스 02)763-8936
이메일 info@guiparang.com
홈페이지 www.guiparang.com

ISBN 978-89-6523-625-2 03600